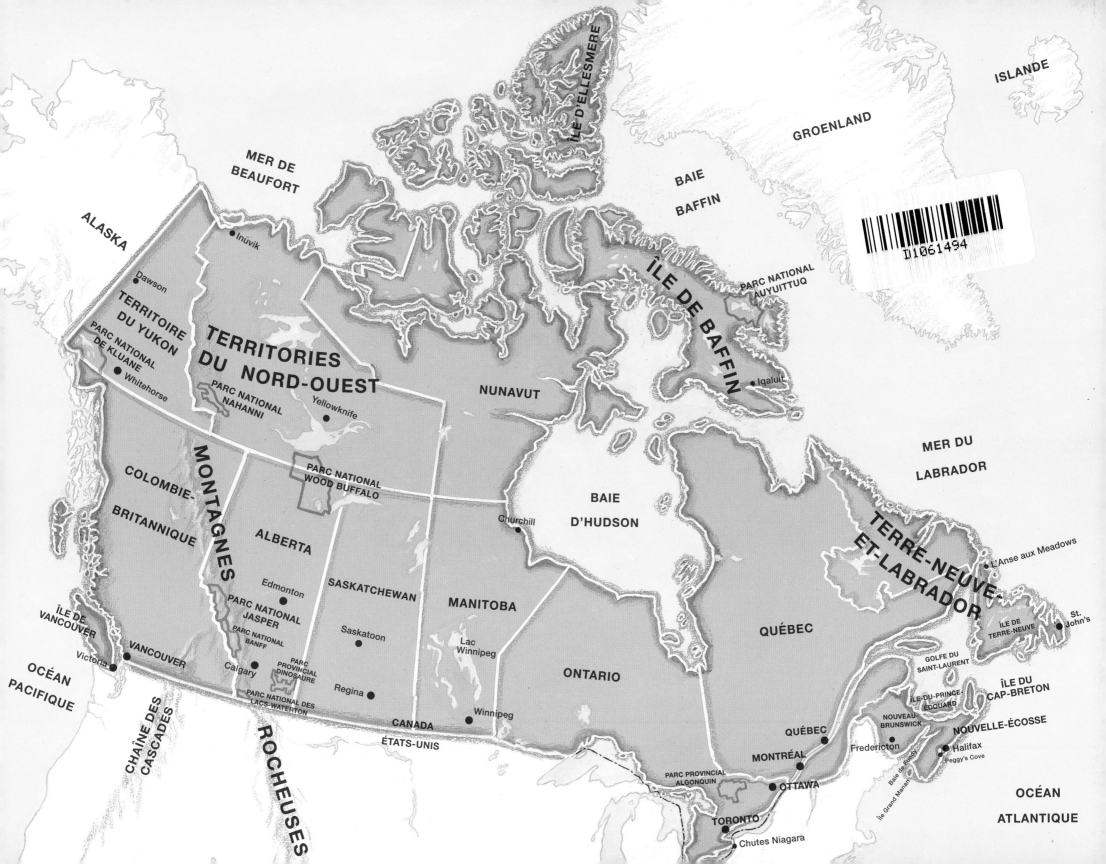

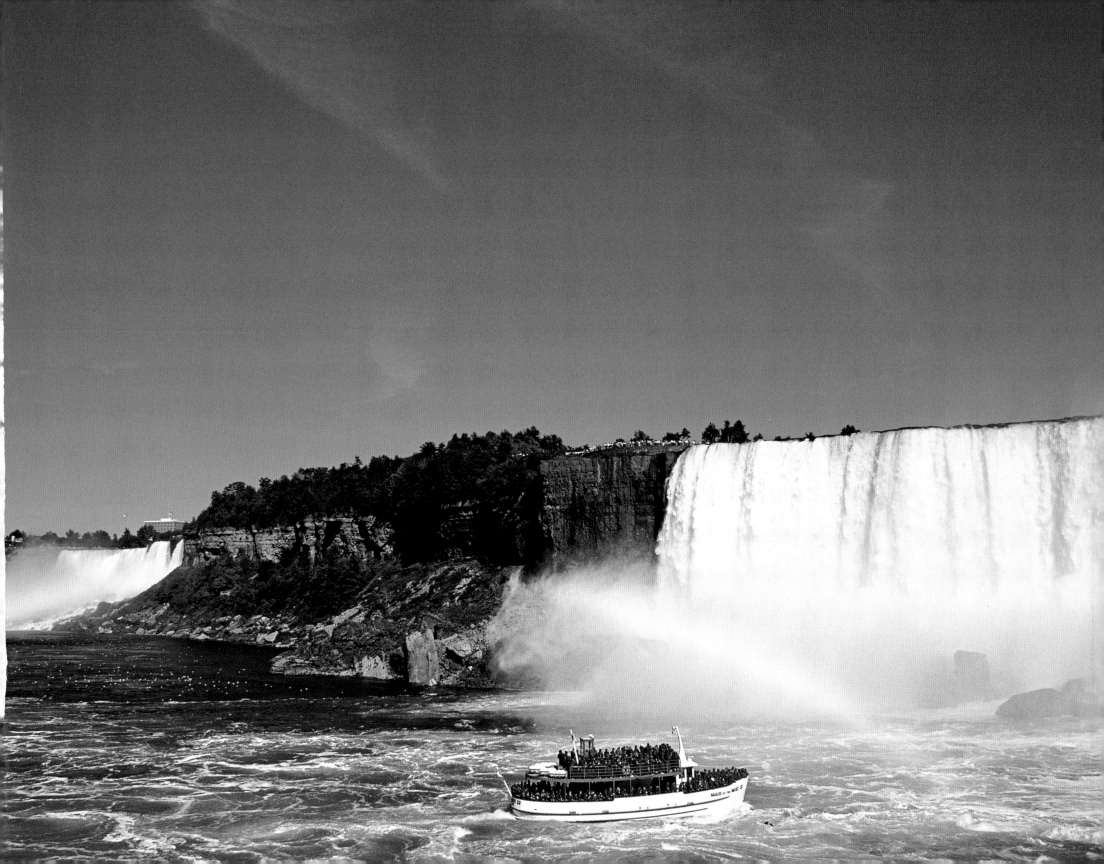

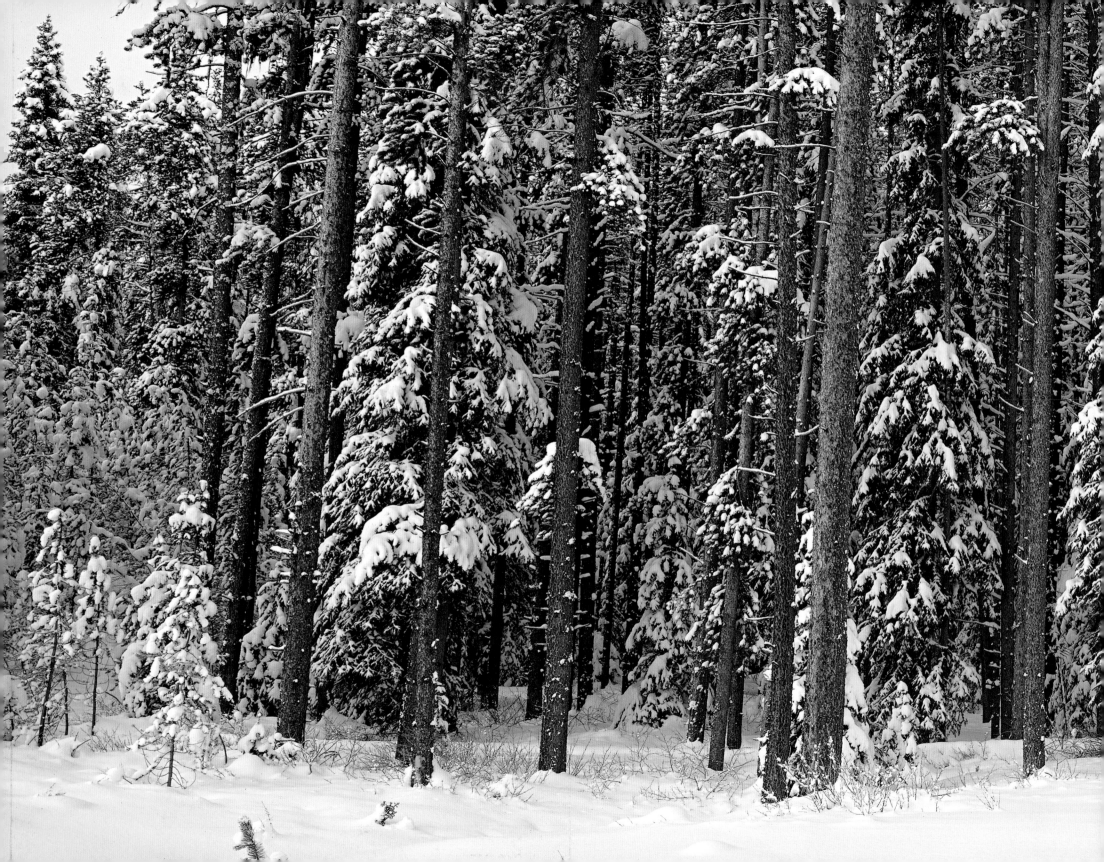

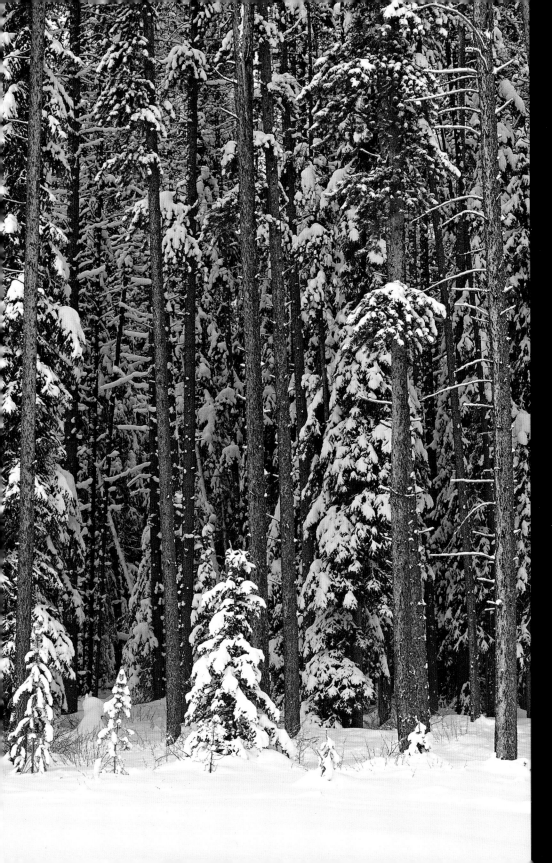

SPECTACULAIRE

CANADA

UNIVERSE

Édition originale:
Spectacular Canada
© 2010 Universe Publishing
A Division of Rizzoli International
Publications, Inc.
300 Park Avenue South
New York, NY 10010
www.rizzoliusa.com

Édition française:
Spectaculaire Canada
© 2010 Universe Publishing
A Division of Rizzoli International
Publications, Inc.
300 Park Avenue South
New York, NY 10010
www.rizzoliusa.com

ÉDITEUR DES ACQUISITIONS : Leslie C. Carola
RÉDACTEUR DE PROJET : Charles Schoenfeld
RÉVISEUR : Deborah T. Zindell
GRAPHISTE : Dana Levy, Perpetua Press
TRADUCTION DE L'ANGLAIS :
 Jacques Desnoyers pour LocTeam,
 S.L., Barcelone
RÉDACTION ET MISE EN PAGE :
 LocTeam, S.L., Barcelone

2010 2011 2012 2013 / 10 9 8 7 6
5 4 3 2 1

Imprimé en Chine.

ISBN : 978-0-7893-2063-6

Library of Congress Catalog Control
Number: 2009930156

Couverture : Blotti au creux des Rocheuses
dans le parc national de Banff, le lac Peyto
est alimenté par le ruissellement d'un glacier
avoisinant. C'est de Bow Summit qu'on en a
la meilleure vue.

Couverture arrière : Calgary a captivé
l'attention du monde en 1988 lorsque la
flamme olympique y a brûlé pendant les Jeux
olympiques d'hiver.

P. 1 : Le Maid of the Mist amène les visiteurs
sous un arc-en-ciel près des chutes Niagara,
la puissante cataracte à la frontière entre
l'Ontario et l'état de New York.

P. 2-3-4 (encart) : D'imposants massifs de
conifères bravent l'hiver dans le parc national
de Banff en Alberta.

P. 6 : Un orage crépite dans le ciel des prairies.

PHOTOGRAPHIE :

TAKE STOCK, INC. :
Photothèque : pages 1, 11 à gauche, 44-45, 59, 93, 95 en bas à gauche,
 96, 103 en bas à droite, 119.
Andrew Farquhar : pages 123, 124 en haut à gauche, 124 en bas à gauche.
Bill Terry : pages 16, 17, 20 à droite, 21 à gauche, 22, 37 à gauche, 42,
 101, 125 à droite.
C. Dolick : page 92 en bas.
Craig Popoff : page 62 à gauche.
Dave Chapman : page 18 à gauche.
Dave Reede : pages 50 à gauche, 53, 95 en haut à gauche, 127 en bas
 à gauche.
Derek Trask : pages 12 en bas à droite, 13, 19 à gauche, 28 en haut à
 gauche, 29, 60, 83, 90.
Frans Brouwers : pages 62 à droite, 127 en haut à gauche, 127 à droite.
G. Petersen : page 41 en bas.
Harvey Steeves : pages 63 en bas, 65 en haut, 106-108, 112-113.
Ian Tomlinson : pages 47 à droite, 82 à droite, couverture arrière.
Jim Wiebe : pp. 2-4, 43, 54-56, 65 en bas, 66, 68-70, 74-75, 116-117.
Kim Stallknecht : pages 12 en bas à gauche, 84 à droite.
Leslie Degner : page 9 à droite.
Mark Degner : pages 47 à gauche, 50 à droite, 58 à gauche.
Paul Smith : pages 8, 48 à droite, 49, 51, 58 à droite, 73 à gauche, 76,
 77 en bas, 100 en haut à gauche, 118, 126.
Perry Mastrovito : pages 21 à droite, 26, 86, 88 en haut à gauche, 94.
T.J. Florian : page 91 à gauche.
Tom Walker : page 111.

FIRSTLIGHT.CA :
Photothèque : pages 100 en bas à gauche, 125 en bas à gauche
Alan Marsh : pages 19 à droite, 28 en haut à droite, 79, 87.
B & C Alexander : pages 25, 40, 124 à droite, 130 en haut, 131, 132.
Benjamin Rondel : page 78 à droite.
Brian Milne : pages 97 à droite, 110 à droite.
Bruce Coleman : pages 100, 103 en haut à droite, 105 en
 haut à gauche, 110 en bas à gauche.
Darwin Wiggett : pages 30 en bas, 32-34, 37 en bas à droite, 38 à droite,
 39, 67 (à droite), 71.
Dave Reede : page 6.
Dawn Goss : page 77 en haut.
Jerry Kobalenko : page 28 en bas.
John Sylvester : page 27 à gauche, 30 en haut, 31, 38 à gauche.
Ken Straiton : pages 35 en haut, 81.
Minden Pictures : page 15 à droite.
Richard Hartmier : pages 120-122.
Robert Semeniuk : page 24 en haut à droite.
Ron Watts : page 104.
Steve Short : page 109.
Thomas Kitchen : pages 24 en bas à droite, 103 en bas au centre,
 105 en bas à gauche, 105 à droite.
Trevor Bonderud : page 73 à droite.
Victoria Hurst : page 110 en haut à gauche.

RON ERWIN PHOTOGRAPHY :
Ron Erwin : pages 9 à gauche, 10, 11 à droite, 14 en haut, 14 en bas,
 15 à gauche, 20 à gauche, 35 en bas, 37 en haut à droite, 52, 61 à
 droite, 63 en haut, 72, 80 à gauche, 85 (à droite), 89, 95 à droite,
 97 à gauche, 99, 114, 128 en bas.

TOURISME QUEBEC :
Photothèque : pages 12 en haut à droite, 18 à droite, 27 à droite,
 41 en haut, 80 à droite, 82 à gauche, 84 à gauche, 128 en haut.

GENERAL ASSEMBLY PRODUCTION CENTER, OTTAWA :
Alan Zenuk : pages 61 à gauche, 64.
Allan Harvey : pages 88 à droite, 91 à droite.
Bob Anderson : pages 36, 92 en haut, 115, 129 à gauche, 129 à droite.
Chris Reardon : page 23.
David Trattles : page 48 à gauche.
Egon Bork : page 98.
John deVisser : page 57.
Mike Beedel : page 130 en bas.
Pat Morrow : page 125 en haut à gauche.
Pierre St-Jacques : pages 24 à gauche, 78 en haut à gauche, 78 en bas à
 gauche, 88 en bas à gauche, 102 en haut à gauche, 102 en bas à gauche.
Richard Hartmier : page 102 à droite.
Rolf Bettner : page 46.
Ron Adlington : page 103 à gauche.

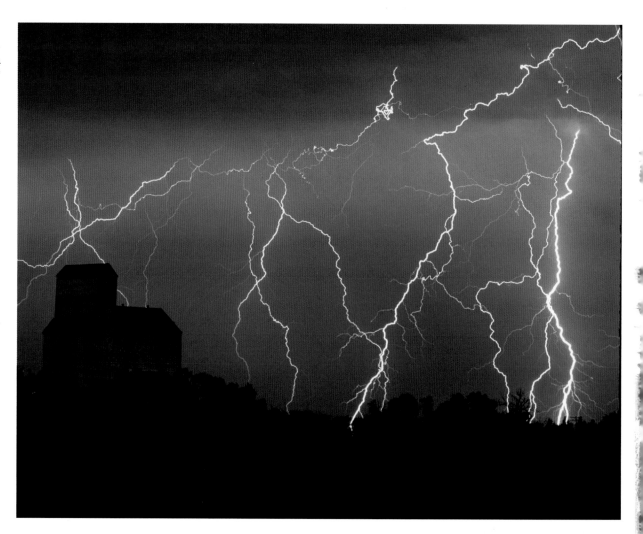

Table des matières

 INTRODUCTION / 9

 L'EST / 17

 L'OUEST / 43

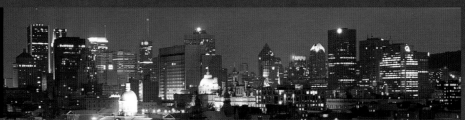 LES VILLES / 77

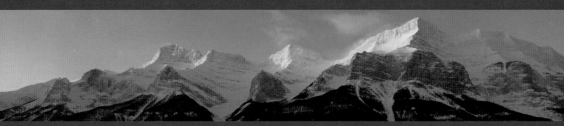 LA DERNIÈRE FRONTIÈRE / 97

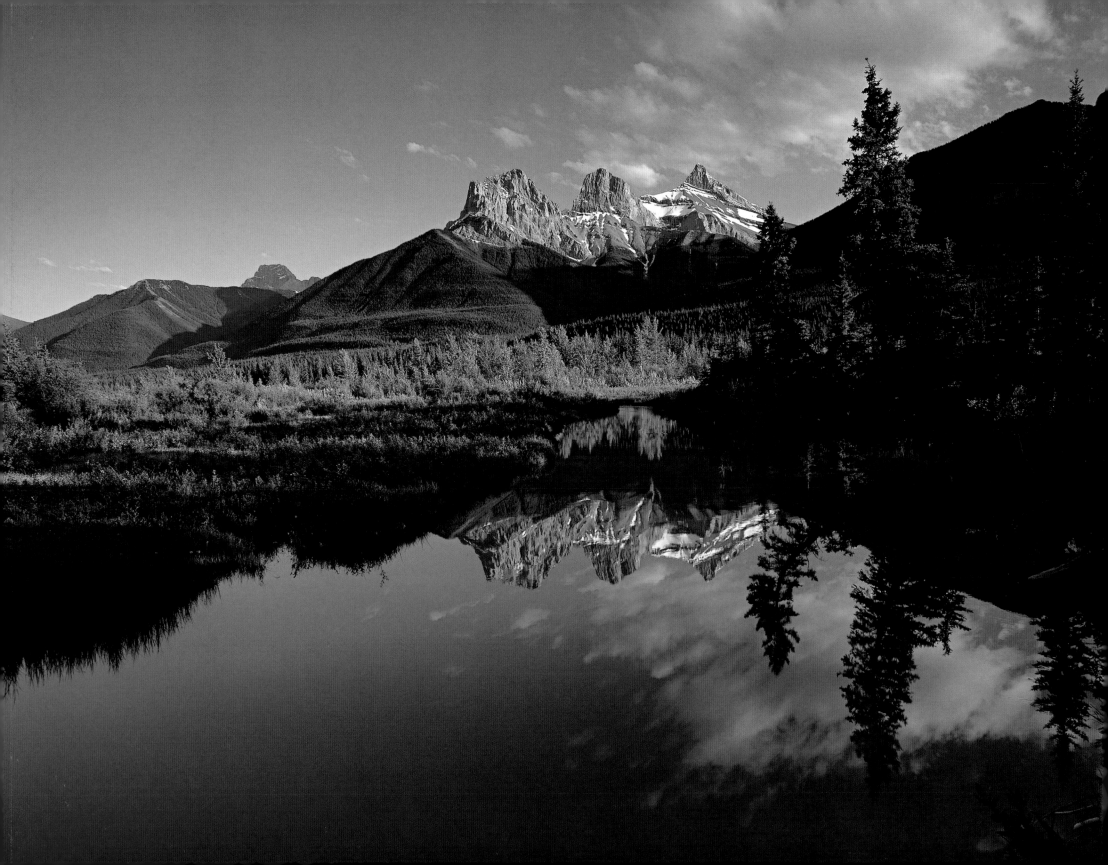

Introduction

SES MONTAGNES SONT PLUS hautes que n'importe quel pic des Alpes et sa faune rivalise avec celle de l'Afrique de l'Est. Il possède des fjords aussi spectaculaires que ceux de la Norvège et deux millions de lacs qui miroitent dans un paysage sans cesse changeant à l'intérieur du littoral le plus long au monde, où viennent échouer les vagues de trois océans. Il possède une ville dont la scène théâtrale n'est surpassée que par celle de New York et de Londres et une autre où l'on jurerait avoir débarqué sur la rive gauche de Paris. À l'est, il offre des kilomètres de plages et de dunes ondoyantes sans fin

lavées par les eaux océaniques les plus chaudes au nord de la Virginie et, à l'ouest, des espaces récréatifs où l'on peut pratiquer le ski, la voile et le golf dans la même journée.

Deuxième plus grand pays du monde, le Canada a de l'espace à revendre, plus de 2,6 kilomètres carrés pour huit habitants. Ce géant du Nord est en outre plus qu'un endroit spectaculaire pour les touristes : sept années de suite avant l'an 2000, le Canada a été choisi par les Nations Unies comme le meilleur pays au monde où vivre, devançant la Norvège, les États-Unis et l'Australie. Dans leur Rapport mondial sur le développement humain, les Nations Unies

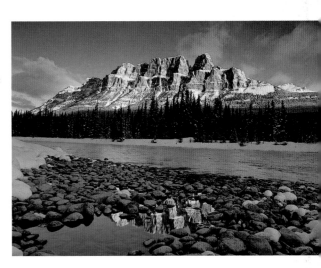

ont accordé au Canada le premier rang parmi 174 pays selon les revenus, le système de santé, l'espérance de vie et le système éducatif.

Les dimensions du pays sont impressionnantes. Seule la Russie couvre une superficie supérieure aux 9 976 090 kilomètres carrés du Canada, qui s'étale sur six fuseaux horaires de l'Atlantique au Pacifique et s'étend vers le nord à partir de la même latitude que le nord de la Californie jusqu'à l'océan Arctique à proximité du pôle Nord. Sept des plus grands cours d'eau du Canada sont longs de plus de 1 600 kilomètres. Combinés à ses innombrables lacs et rivières, ils constituent vingt pour cent des réserves d'eau douce de la planète. Le Canada partage également avec les États-Unis la plus longue frontière non défendue du globe.

La taille du Canada peut toutefois être un peu trompeuse. Bien que 31 millions de personnes seulement se partagent cet immense pays, quatre-vingt-dix pour cent de ses habitants vivent dans une bande de 320 kilomètres le long de la frontière américaine. Une bonne partie du reste du pays est occupée par des zones non fertiles (forêts denses, huit chaînes de montagnes majeures, bad-lands, déserts, champs de glace et toundra) qui conviennent mieux aux gens du pays encore habitués à la terre, aux bûcherons intrépides – ou encore aux vacanciers à la recherche de Nouveaux Mondes à conquérir.

EN FAIT, C'EST LA NATURE sauvage du Canada qui attire la plupart des visiteurs en provenance

des parties les plus densément peuplées de l'Europe. Ils sont enthousiasmés par l'idée de camper seuls au bord d'un ruisseau à truites ou de s'envoler à bord d'un hydravion vers un lac vierge isolé. Quelques minutes après avoir quitté la ville, les heureux randonneurs européens sont prêts à emprunter des sentiers traversant de majestueuses forêts de pins et de sapins. En s'aventurant plus loin, ils pourront avoir la chance d'être témoin du rare spectacle d'une ourse donnant une gifle sur l'oreille de son ourson pour qu'il se dépêche à traverser une route des Rocheuses. Il existe même des chalets naturels dans les Territoires du Nord-Ouest d'où il est possible d'apercevoir les caribous en migration – faisant partie d'une population de plus de 700 000 dans l'Arctique canadien – prendre jusqu'à une journée et demie pour passer un point particulier.

La nature sauvage du Canada a également beaucoup d'attraits pour les visiteurs américains. Mais beaucoup d'entre eux sont plus enclins à la percevoir comme une terre les ramenant à l'époque paisible de leur enfance. Les villes du Canada sont encore parmi les plus sûres au monde et leurs

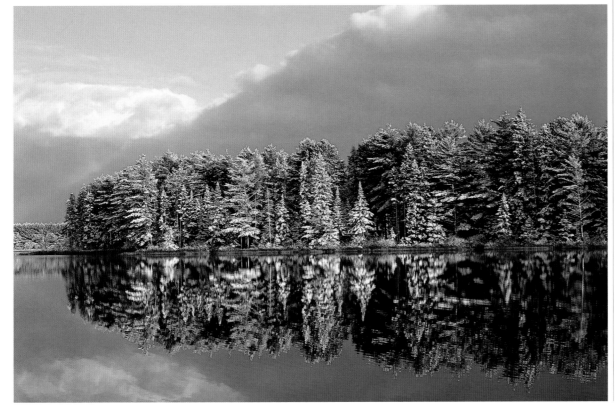

habitants sont des plus accueillants. En outre, si ses routes express peuvent comprendre seize voies au cœur des trépidantes zones métropolitaines, des routes peu fréquentées serpentent encore jusqu'à des auberges au bord de la mer ou grimpent à une altitude de 2 000 mètres au milieu de sommets enneigés. Pour beaucoup de visiteurs, ces attributs contribuent à faire du Canada une terre de renouveau, un pays qui offre la possibilité de retrouver un mode de vie qui semblait à jamais perdu.

Démocratie parlementaire, le Canada est divisé en dix provinces et en trois vastes territoires au nord. D'est en ouest, les provinces sont Terre-Neuve, la Nouvelle-Écosse, le Nouveau-Brunswick, l'Île-du-Prince-Édouard, le Québec, l'Ontario, le Manitoba, la Saskatchewan, l'Alberta et la Colombie-Britannique. D'ouest en est, les territoires sont le Yukon, les Territoires du Nord-Ouest et le Nunavut. Ce dernier a été créé à partir d'une partie des Territoires du Nord-Ouest en 1999 comme patrie

du peuple inuit de l'Arctique de l'Est. Ce nouveau territoire, inaccessible par voie terrestre pour le reste du pays, occupe près de douze pour cent de la masse continentale globale du Canada, bien qu'il n'accueille qu'une population de 22 000 habitants.

Le premier ministre et un cabinet, habituellement choisis au sein du parti qui obtient le plus de voix aux élections générales, dirigent le pays à Ottawa, la majestueuse capitale nationale. Les élections doivent avoir lieu au moins tous les cinq ans, mais les

gouvernements s'en remettent aux électeurs environ tous les quatre ans. Les provinces, chacune gouvernée par un premier ministre et un cabinet, jouent un rôle important dans le gouvernement du pays. Les territoires du nord sont administrés par Ottawa en collaboration avec les autorités locales.

Le Canada a deux langues officielles : l'anglais, qui est la langue maternelle de soixante pour cent de ses citoyens et le français, langue maternelle de vingt-trois pour cent d'entre eux. Quatre-vingt-dix pour

cent de la population du Québec sont principalement francophones et un grand nombre de Québécois souhaitent une séparation du reste du pays. Cependant, lors des deux référendums organisés par la province ces dernières années, les citoyens du Québec ont choisi de continuer à faire partie du Canada. De plus, la grande vague d'immigration d'Européens après la Seconde Guerre mondiale et l'arrivée de réfugiés d'Afrique de l'Est, de Chine, du Vietnam, d'Amérique centrale et d'autres points chauds du globe ont

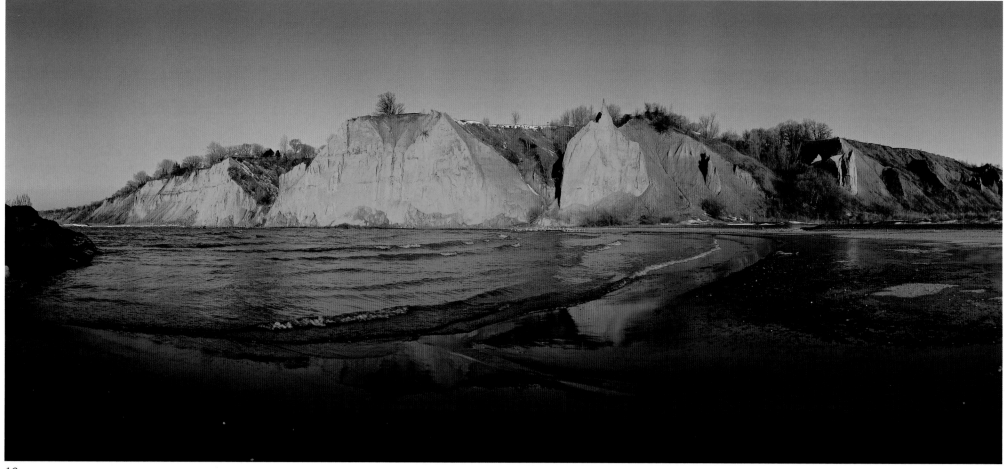

donné de nouvelles dimensions ethniques au mélange canadien. On rencontre chaque jour dans ses grandes villes un éventail de gens qui parlent différents dialectes chinois, l'italien, le portugais, l'espagnol, l'allemand, l'ukrainien, le grec, le punjabi, l'arabe, le coréen, le tagalog et le vietnamien. Toronto, la ville la plus importante et le centre commercial du pays, compte désormais plus d'habitants d'origine chinoise que toute autre ville d'Amérique du Nord – plus de 335 000 au dernier recensement.

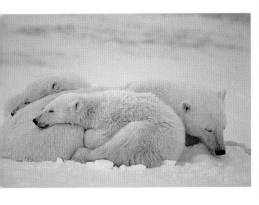

CI-DESSUS : On trouve des ours polaires à travers tout le Nord canadien, particulièrement à des endroits comme Churchill, sur la baie d'Hudson au Manitoba, où ils se rassemblent pour se rendre à leur chasse aux phoques annuelle.

À DROITE : Le lac Mountain près de Whistler, en Colombie-Britannique, est juste à côté des plus célèbres pentes de ski du Canada.

PAGE CI-CONTRE : Les bosquets de Scarborough créent une toile de fond spectaculaire sur le lac Ontario, en plein cœur de Toronto, la plus grande ville du Canada.

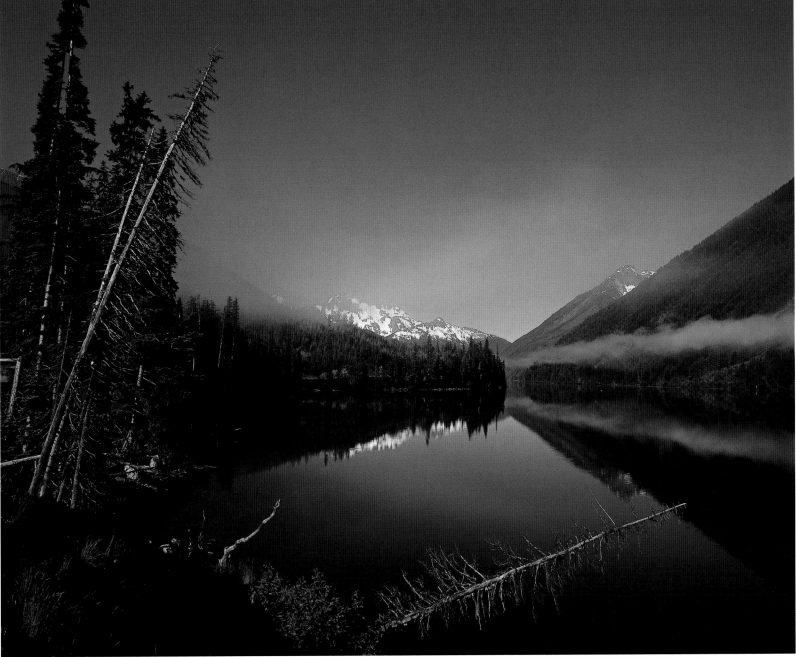

LE CANADA RESSEMBLE À UNE salade multiculturelle où chaque élément conserve une bonne part de sa saveur propre. Le multiculturalisme y est favorisé et beaucoup de Canadiens restent attachés à leurs racines et les célèbrent à l'occasion de nombreux festivals ethniques.

Le Canada est une nation jeune qui n'est devenue un pays qu'en 1867. Mais, bien sûr, son histoire est bien plus ancienne que cela. À la préhistoire, des dinosaures parcouraient les rivages d'une mer intérieure dans l'Ouest canadien, où les températures en hiver étaient aussi subtropicales que celles du nord de la Floride aujourd'hui. Ils nous ont laissé un filon principal de restes fossilisés vieux de soixante millions d'années là où se trouve aujourd'hui l'Alberta. Beaucoup plus tard, les peuples autochtones ont habité de vastes étendues du pays. Ils avaient traversé le détroit de Béring à partir de l'Asie il y a de cela plus de 9 000 ans et beaucoup d'entre eux possédaient une culture hautement développée avant l'arrivée de l'homme blanc.

Aujourd'hui, ces peuples amérindiens et inuits représentent environ trois pour cent de la population et sont répartis dans à peu près tout le pays.

Les premiers Européens sont arrivés dans ce qui est aujourd'hui le Canada près de cinq cents ans avant que Christophe Colomb ne s'embarque pour l'Amérique. Leurs débarquements à Terre-Neuve sont décrits dans les sagas islandaises qui racontent qu'en l'an 1000, un intrépide explorateur viking, que l'on connaît aujourd'hui sous le nom de Leif le Chanceux, a découvert le Nouveau Monde à un endroit qu'il a baptisé Vinland parce qu'on y trouvait de la vigne poussant en bordure des forêts. Les récits de ces sagas ont été prouvés de façon irréfutable en 1960 lorsque l'archéologue norvégien Helge Ingstad et sa femme Anne Stine ont découvert les restes d'un village viking à un endroit appelé l'Anse aux Meadows, près de l'extrémité nord de Terre-Neuve. Leurs fouilles ont mis au jour les contours de huit constructions aux murs de terre, dont une maison de bains et une forge où ont

été façonnés les premiers outils de fer en Amérique du Nord. La datation au radiocarbone a prouvé que certains des objets trouvés remontent effectivement à environ l'an 1000 de notre ère. Les sagas relatent également les premières rencontres entre les Européens et les Indiens d'Amérique du Nord que les Vikings appelaient Skraelings. Leurs relations étaient assez amicales au début, mais elles se sont terminées par un affrontement au cours duquel huit Indiens (sans doute des Micmac ou des Béothuc) furent tués.

Les découvertes vikings font partie de 145 grandes zones protégées au titre de sites historiques nationaux par une agence du gouvernement fédéral appelée Parcs Canada. Cette agence préserve certains des plus spectaculaires paysages du Canada dans 39 parcs nationaux, dont l'un est presque quinze fois la taille de l'état du Rhode Island. La plupart des treize trésors nationaux que les Nations Unies ont inscrits à leur liste de Sites du patrimoine mondial se trouvent dans ces parcs.

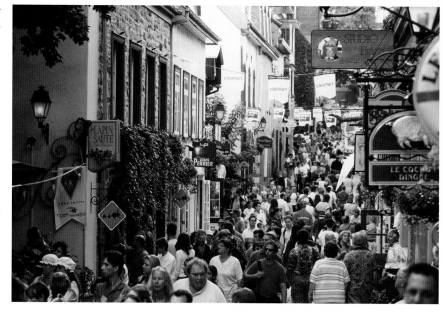

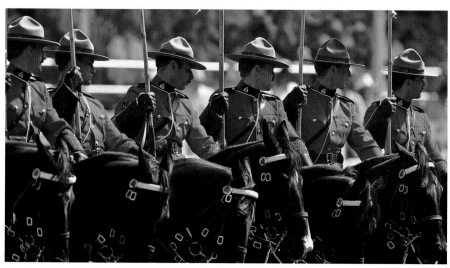

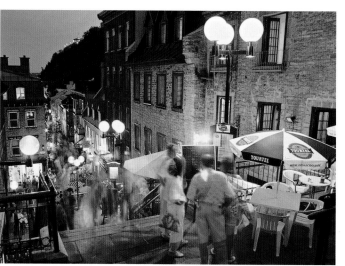

EN HAUT et À GAUCHE : Jour et nuit, les foules parcourent les rues étroites de l'ancienne ville fortifiée de Québec, non loin de l'endroit où Samuel de Champlain l'a fondée en 1608.

À L'EXTRÊME GAUCHE: Des membres de la Gendarmerie royale du Canada, les successeurs du corps policier à manteau rouge qui fit régner l'ordre dans l'Ouest canadien, exécutent leur célèbre Carrousel. Ils constituent également une force policière sophistiquée, une sorte de FBI du Nord.

PAGE CI-CONTRE : Sur la baie de Fundy, les plus hautes marées au monde ont sculpté ces colonnes de grès coiffées de sapins et d'épinettes à même les falaises à Hopewell Cape. À marée haute, les colonnes disparaissent sous l'eau, ne laissant dépasser que des îlots.

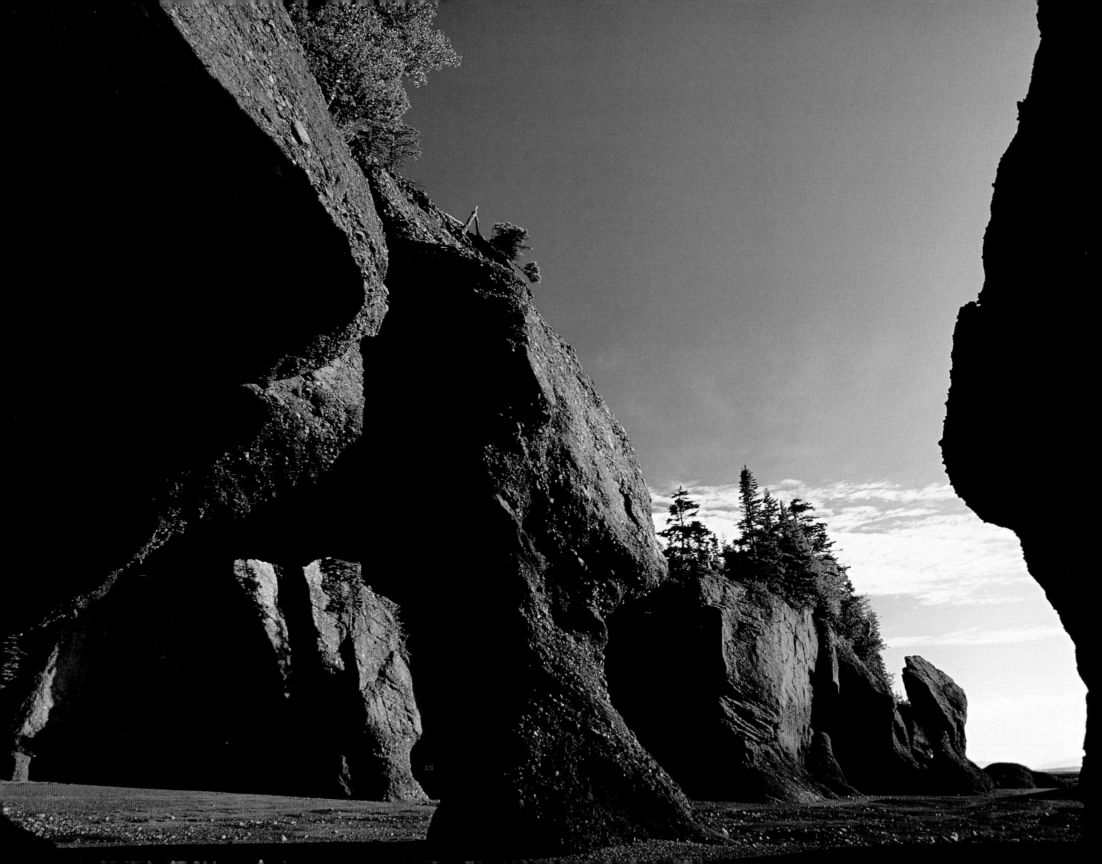

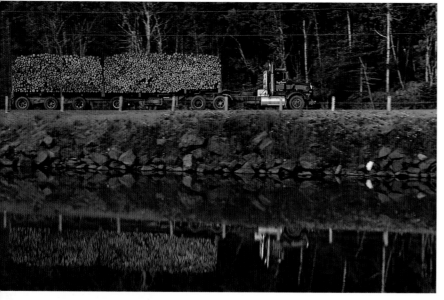

LES HAUTS LIEUX TOURISTIQUES du Canada sont reliés par un ruban de 8 000 kilomètres connu sous le nom de Route Transcanadienne. Elle se déroule de part et d'autre du pays de l'historique Saint-Jean à Terre-Neuve à l'est, jusqu'à Victoria, la charmante capitale fleurie de la Colombie-Britannique, à l'ouest. L'une des étapes les plus historiques et les plus charmantes le long de la Route Transcanadienne est la ville fortifiée de Québec. On peut parcourir ses rues pavées sous la silhouette de ses toits hérissés de cheminées et s'arrêter pour dîner dans une maison aux murs de pierre qui se dresse sur le même coin de rue depuis plus de trois cents ans.

Le pays est également en train d'aménager le sentier de nature multi-usage le plus long au monde qui s'étendra de l'Atlantique au Pacifique avec un embranchement jusqu'à l'océan Arctique. Lorsqu'il sera terminé, le Sentier transcanadien couvrira 16 000 kilomètres. Une bonne partie du sentier est déjà en service et inclut des tronçons à couper le souffle qui suivent le tracé de voies ferrées abandonnées sur des viaducs de montagne et à travers des tunnels en Alberta et en Colombie-Britannique et d'autres qui longent le bord de la mer à l'Île-du-Prince-Édouard.

Les villes du Canada sont un mélange subtil de nouveau et d'ancien. Le port de Saint-Jean grouillait de

navires bien avant que les Pères pèlerins ne s'embarquent pour l'Amérique. Et c'est d'ici qu'Alcock et Brown ont effectué le premier vol transatlantique, huit ans avant que Charles Lindbergh ne s'envole vers Paris à bord du *Spirit of St. Louis*. Aujourd'hui, plusieurs villes canadiennes comptent parmi les plus modernes d'Amérique du Nord. Les gratte-ciel de Toronto, par exemple, nichent sous la Tour du CN qui, avec une hauteur de 553,34 mètres, était la structure autoportante la plus haute du monde lors de son inauguration en 1976. Centre de jazz reconnu, Toronto est également la ville de théâtre de premier ordre mentionnée plus haut, où trente petites et grandes compagnies théâtrales se partagent le public avec des productions de style Broadway aussi bien qu'avec des pièces très expérimentales. Le magazine *Fortune* a un jour qualifié la ville de Toronto comme « la ville la plus contemporaine au monde » mais cela n'a pas impressionné les autres Canadiens, qui se méfient de cette ville qui semble prendre trop au sérieux les coupures de presse. Lorsqu'ils parlent de Toronto, où la plupart des grandes banques ont leur siège social, ils continuent à l'appeler simplement « Hog Town ».

On dit qu'à cause de sa proximité et de ses liens quotidiens avec la plus puissante nation de la planète, le Canada souffre d'un complexe d'infériorité évident. Aussi la plupart des Canadiens minimisent-ils tant leurs « Grands Espaces » que leurs sensationnelles cités. Ne vous laissez pas leurrer par cette modestie. Le Canada offre une variété inépuisable d'expériences.

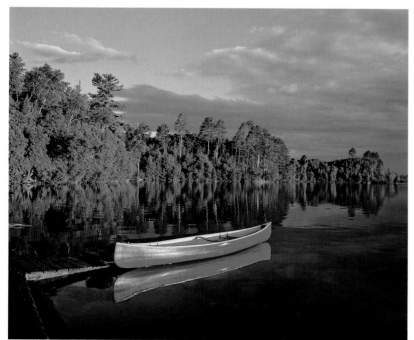

Dans ce quatuor de paysages sauvages du nord de l'Ontario, on voit un grumier roulant sur la Route Transcanadienne, un canot attendant son pagayeur sur le lac Temagami, la côte escarpée du parc provincial du lac Supérieur, mouillée par des vagues aussi grosses que celles d'un océan sur le plus grand lac au monde, et des ours polaires parcourant les rivages de la baie d'Hudson.

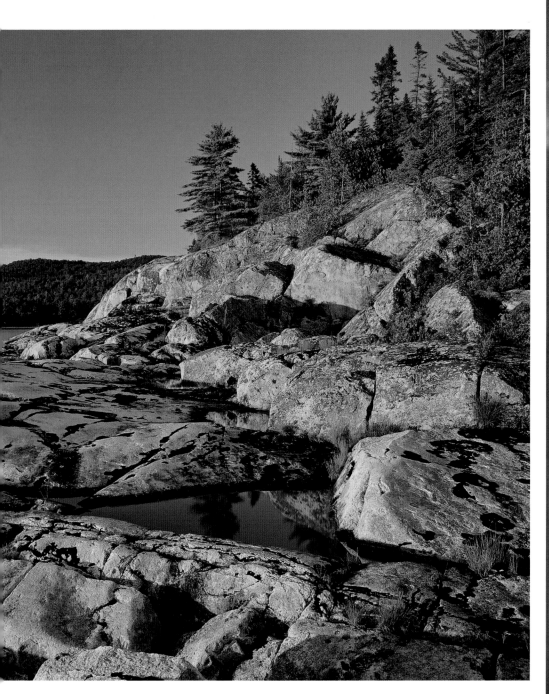
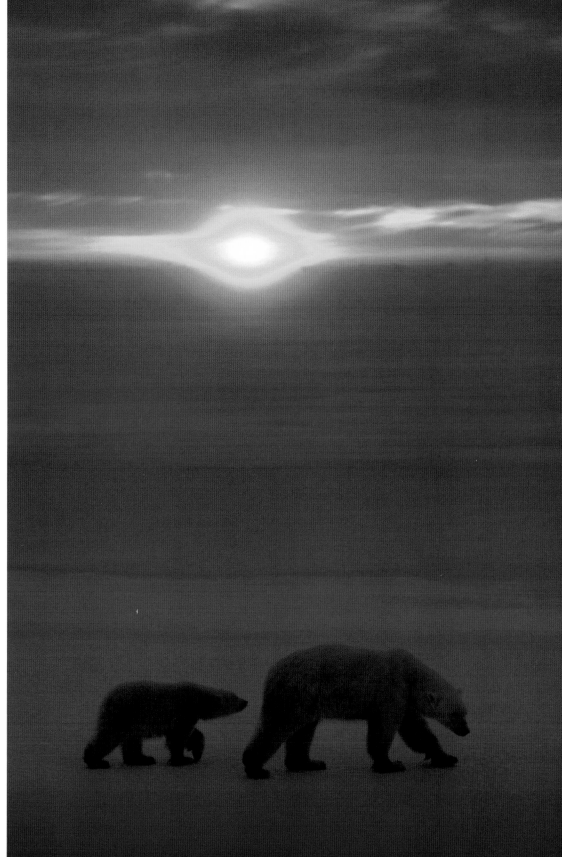

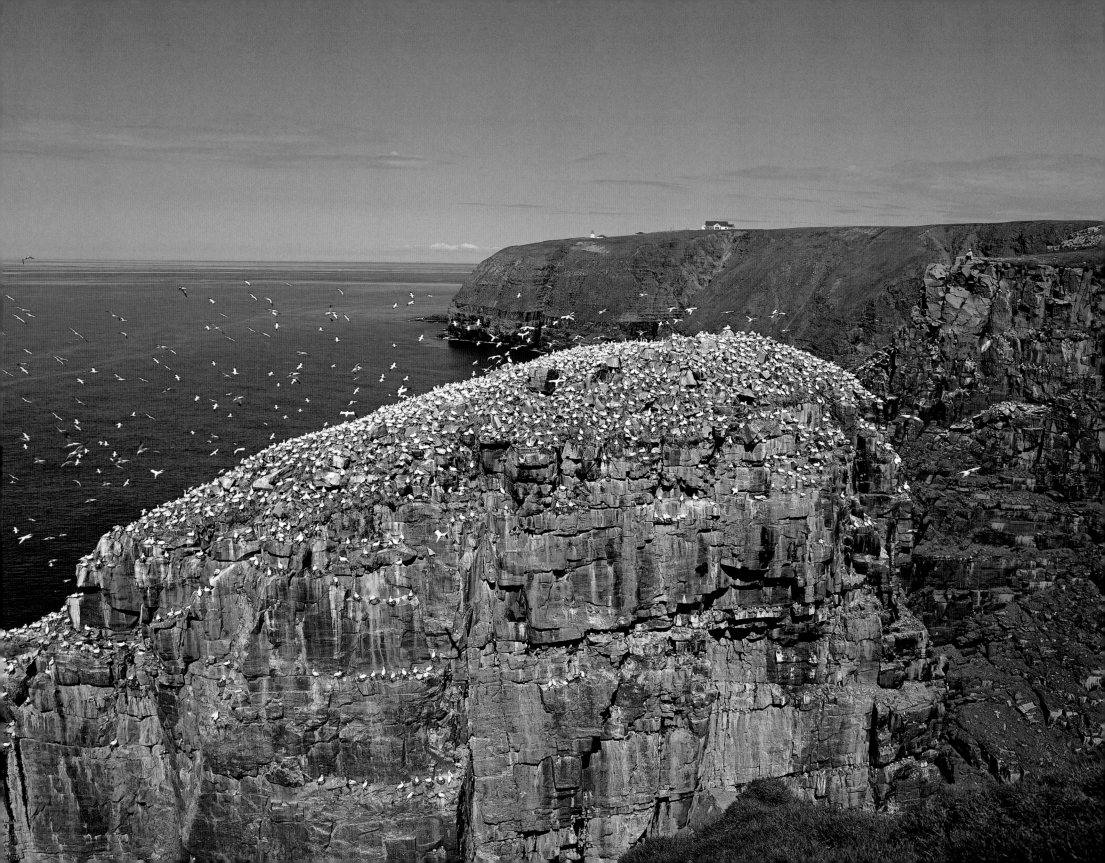

L'Est

CELUI QUI VISITE aujourd'hui l'Est du Canada est charmé par les rues pavées de la ville fortifiée de Québec, estomaqué par la puissance inouïe des chutes Niagara, ébloui par la vie nocturne trépidante de Toronto et Montréal, intrigué à la perspective de se retrouver nez à nez avec une baleine dans les baies de Terre-Neuve ou électrisé à l'idée de se perdre dans l'un des milliers de sentiers sauvages. Mais lorsque l'explorateur français Jacques Cartier a jeté pour la première fois les yeux sur le Canada en 1534, il était loin d'être impressionné. « Enfin, j'estime mieux qu'autrement que c'est la terre que Dieu donna à Caïn », déclara-t-il. À ce moment-là, il regardait la côte parsemée de rochers à l'un des endroits les plus désolés du Labrador qui aujourd'hui forme la partie continentale de Terre-Neuve, l'une des six provinces qui constituent l'Est du Canada. Les autres sont la Nouvelle-Écosse, l'Île-du-Prince-Édouard, le Nouveau-Brunswick, le Québec et l'Ontario. Tout Canadien né à l'ouest de l'Ontario se considère un Westerner jusqu'à la moelle, il est donc naturel que le pays se soit divisé entre l'est et l'ouest.

Cartier était le premier d'une série d'intrépides Français qui explorèrent l'Est du Canada aux 16e et 17e siècles, poussés par leur quête de trouver le légendaire Passage du Nord-Ouest vers la Chine et les richesses de l'Orient. C'est Cartier qui donna son nom au Canada – par accident en fait. Il avait demandé aux Indiens locaux de lui dire où il était et ils répondirent « kanata », un mot algonquin qui décrivait leur campement ou leur colonie. Mais il crut qu'ils parlaient de tout le pays et c'est ainsi qu'il l'a baptisé à son retour en France. Cartier fit plusieurs voyages, mais il ne réussit pas à établir une colonie durable dans la Nouvelle-France qu'il avait découverte. Samuel de Champlain eut plus de succès en 1608, lorsqu'il fonda un petit village à un endroit stratégique où le fleuve Saint-Laurent se rétrécit. Son « habitation » se développa en ce qui est aujourd'hui la ville de Québec, la capitale captivante de la province de Québec où la population est principalement francophone.

Entre-temps, les Anglais s'affairaient à établir des têtes de pont. John Cabot, né Giovanni Caboto, débarquait à Terre-Neuve en 1497, cinq ans à peine après la découverte de l'Amérique par Christophe Colomb. Cabot rendit compte à Londres que les lieux de pêche au large de l'île étaient les plus riches qu'il avait jamais vus. Peu après, les pêcheurs de toute l'Europe occidentale pêchaient la morue au large des côtes et troquaient des marchandises dans le port de Saint-Jean. C'est sur le site de cette ancienne ville que Sir Humphrey Gilbert plantait en 1583 le drapeau de l'Angleterre au nom de la reine Elizabeth I, donnant ainsi naissance à la Grande-Bretagne.

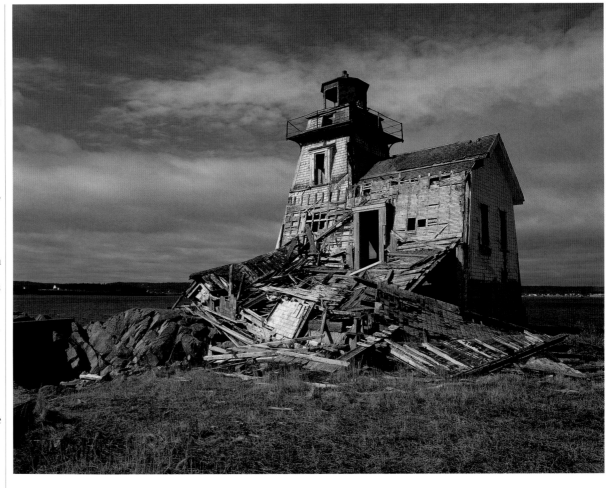

Fantômes du passé. Ce qui reste du phare à Grand Harbour sur l'île Grand Manan, au Nouveau-Brunswick, qui guidait jadis les navires dans la baie de Fundy.

EN PLUS D'UNE RICHE HISTOIRE, l'Est du Canada offre la possibilité d'aller à la pêche, de faire de la randonnée, de jouer au golf, de faire du ski ou de la voile, d'assister à des festivals internationaux de cinéma, de jazz ou consacrés à Shakespeare, ou de passer des vacances tranquilles en camping, dans une auberge au bord de la mer ou un chalet au bord d'un lac en forêt.

Signal Hill, qui semble couver la capitale provinciale de Saint-Jean comme une mère poule, surplombe un arc-en-ciel de maisons aux couleurs vives qui s'étendent à flanc de colline autour d'un port presque enfermé dans les terres. Juste à côté se trouve la tour Cabot qui commémore la découverte de l'île par les Anglais, il y a plus de 500 ans. C'est à cet endroit que Marconi recevait la première transmission sans fil transatlantique. Un peu plus bas, sur une piste de décollage presque engloutie par la ville, John Alcock et Arthur Brown s'envolaient en 1919 pour le premier vol transatlantique sans escale vers l'Irlande, huit ans avant que Charles Lindbergh ne fasse sa célèbre traversée de New York à Paris. À Signal Hill, si l'on tourne le dos à la ville au printemps ou au début de l'été, on peut apercevoir des icebergs grands comme des cathédrales qu'emporte vers le sud le courant du Labrador.

À l'ouest de Saint-Jean, à l'écart de la Route Transcanadienne, on retrouve la Piste Viking longue de

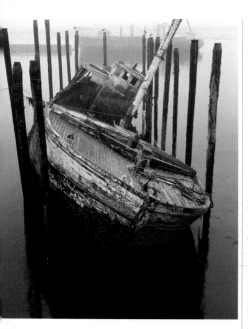

435 kilomètres qui mène vers le nord au milieu d'un superbe paysage de montagne. Elle conduit à l'Anse aux Meadows, la colonie où les intrépides Scandinaves ont passé l'hiver près de 500 ans avant que Christophe Colomb ne s'embarque pour le Nouveau Monde. Leur village, dont les premières fouilles datent de 1960, est maintenant préservé en tant que Site historique national.

Les trois autres provinces maritimes du Canada – la Nouvelle-Écosse, l'Île-du-Prince-Édouard et le Nouveau-Brunswick – sont aussi attachées à la mer que Terre-Neuve et presque aussi riches en histoire. L'un des villages de pêche de la Nouvelle-Écosse, Peggy's Cove, a paru sur plus de calendriers que Marilyn Monroe et il ressemble à un décor monté de toute pièce par Hollywood. Les casiers à homards sont empilés avec soin, la crevasse du rocher qui mène au port est parfaite sous tous les angles, le phare se dessine magnifiquement contre le ciel et les bateaux se balancent au rythme de l'eau. Plusieurs des autres villages de pêche de la Nouvelle-Écosse se trouvent tout près de la Piste Cabot, une route semblable à des montagnes russes qui fait le tour des hautes terres du Cap Breton en Nouvelle-Écosse, s'accrochant souvent aux hautes falaises avant de plonger jusqu'à hauteur du rivage. C'est l'une des les plus populaires excursions en auto des Maritimes, commençant et se terminant à Baddeck, là ou se trouve le merveilleux musée dédié aux nombreuses inventions d'Alexander Graham Bell, qui passa ses étés à cet endroit après avoir donné le jour au téléphone. Une petite déviation de la Piste nous amène à la Forteresse de Louisbourg, la base militaire la plus puissante d'Amérique lorsqu'elle fut érigée par le roi Louis V de France dans la première moitié du 18e siècle.

LA VILLE D'HALIFAX, CAPITALE de la Nouvelle-Écosse, a changé de manière spectaculaire, avec une nouvelle ligne d'horizon, un front de mer qui a fait peau neuve avec des boutiques, des restaurants et un casino animé. C'est un excellent point de départ pour les voyages à Lunenburg, le port de mer magnifiquement conservé qui est maintenant un Site du patrimoine mondial des Nations Unies, et vers le pays d'Acadie d'où les colons français furent déportés en 1755 – un évènement déplorable qui fut l'inspiration du poème *Évangeline* de Longfellow et mena à la création du pays cajun (acadien) en Louisiane.

La minuscule Île-du-Prince-Édouard offre les plus belles plages océaniques du Canada, avec des dunes ondulantes et les eaux les plus chaudes au nord de la Virginie. L'île est également un lieu de pèlerinage pour les amateurs d'*Anne aux pignons verts*. La courageuse orpheline rousse créée par l'insulaire Lucy Maud Montgomery est l'héroïne d'une populaire comédie musicale jouée tout l'été au Centre des arts de la Confédération de Charlottetown, la capitale provinciale. Juste à côté se trouve Province House, un édifice néoclassique où les Pères de la Confédération, les représentants des dernières colonies britanniques d'Amérique du Nord, se sont réunis en 1864 pour ouvrir la voie à la naissance de la nation trois ans plus tard. Woodleigh Replicas, à quelques minutes des plages de la côte nord, est un monde rempli de miniatures des plus célèbres édifices de Grande-Bretagne, de la Tour de Londres à la Cathédrale Saint-Paul en passant par la petite maison d'Anne Hathaway. Malgré la construction en 1997 d'un pont de treize kilomètres pour le relier au continent, l'Île-du-Prince-Édouard réussit à maintenir son atmosphère tranquille.

Le pont de la Confédération relie l'île au Nouveau-Brunswick, la moins connue des provinces Maritimes mais

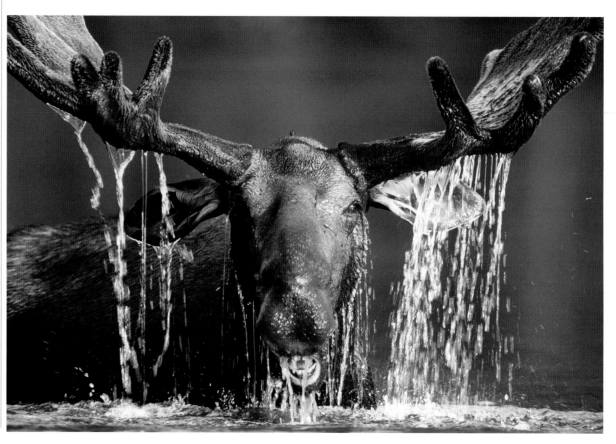

qui offre de nombreux attraits touristiques de premier ordre. Les marées de la baie de Fundy au Nouveau-Brunswick sont les plus hautes du monde, elles atteignent parfois seize mètres et ont produit des falaises escarpées et des bizarreries naturelles comme les chutes réversibles à Saint-Jean et des fleuves qui coulent en amont lorsque la marée monte. À Hopewell Cape, il est possible de descendre le long des falaises jusqu'au lit de la mer à marée basse et d'admirer les colonnes géantes surnommées les « pots de fleurs » au sommet desquelles poussent des sapins et qui ont été façonnées par les eaux sauvages de la baie de Fundy.

La petite Fredericton, la capitale, dispute avec Victoria dans la lointaine Colombie-Britannique le titre de ville la plus jolie du Canada. Elle chevauche le fleuve Saint-Jean le long d'un parc appelé le Green et offre certaines attractions de grandes villes que lui a léguées Lord Beaverbrook, ce baron de la presse britannique et confident de Winston Churchill pendant la guerre. L'une d'elles est la galerie d'art Beaverbrook qui possède une remarquable toile de quatre mètres de Salvador Dali, *Santiago El Grande* qui montre Saint Jacques chevauchant son coursier jusqu'au Ciel, une belle collection du peintre primitif du 19e siècle

Cornélius Krieghoff et quelques aquarelles de Churchill.

Juste à côté se trouve la plus grande province du Canada, le Québec. Quatre-vingt-dix pour cent de ses habitants parlent surtout le français, quoique beaucoup d'entre eux parlent également l'anglais. Assoyez-vous à une terrasse extérieure entre les portes voûtées et les murailles de la ville de Québec et vous pourriez vous croire sur la rive gauche de Paris. Juste à l'extérieur des fortifications se trouvent les Plaines d'Abraham, où le général anglais James Wolfe vainquit le marquis français Louis-Joseph de Montcalm en 1759 lors d'une bataille qui

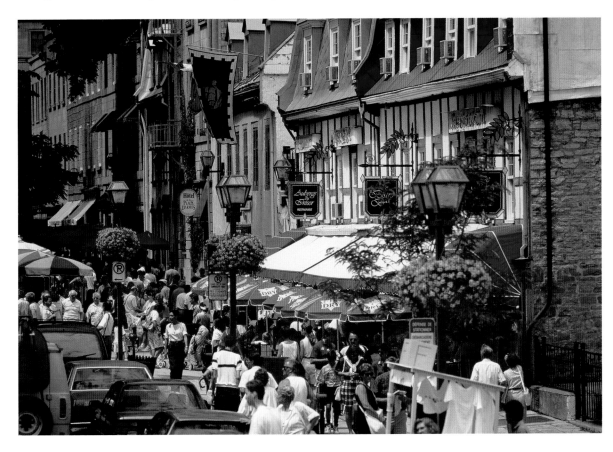

plaça ce qui est aujourd'hui le Canada sous autorité britannique jusqu'à ce qu'il devienne un pays indépendant.

L'immense province de Québec a beaucoup à offrir, y compris certaines des meilleures pentes de ski et soirées d'après-ski de l'Est de l'Amérique du Nord, des hôtels à pavillons renommés pour leur gastronomie, un littoral marin sauvage dominé par des falaises imposantes sur la péninsule de Gaspé, des îles dans le Saint-Laurent que le temps a oubliées et la possibilité de voir de près une faune variée, y compris des baleines.

L'ONTARIO, OÙ VIVENT PLUS du tiers des Canadiens, est aussi la destination touristique la plus populaire du pays. C'est là que se trouvent la plus grande ville du Canada, Toronto, et la capitale nationale, Ottawa. Mais sa nature sauvage n'est qu'à quelques minutes en auto : citons entre autres le vaste parc provincial Algonquin, les chutes Niagara - la plus célèbre cataracte au monde - et les Mille-Îles, ce charmant chapelet d'îles sur le fleuve Saint-Laurent à la frontière de l'Ontario et de l'état de New York. Des touristes des quatre coins du monde viennent à Stratford et à Niagara-sur-le-lac pour leurs festivals consacrés à Shakespeare et à Shaw. Cette province possède des dizaines de régions de villégiature et une nature nordique où l'espace est assez vaste pour accueillir à la fois des camps forestiers, des villes minières et des chalets de pêche. Et comme le reste de l'Est du Canada, l'Ontario met en valeur son histoire à des endroits comme Upper Canada Village - un ensemble d'églises, de maisons et de moulins sauvés des eaux de crue qui ont créé la Voie maritime du Saint-Laurent - et le Vieux Fort William de Thunder Bay, où est recréée l'époque de la traite des fourrures.

Les falaises rouges sur la côte sud de l'Île-du-Prince-Édouard contrastent avec la nature paisible du reste de la province.

La tour Cabot au sommet de Signal Hill à Saint-Jean commémore la découverte de Terre-Neuve en 1497.

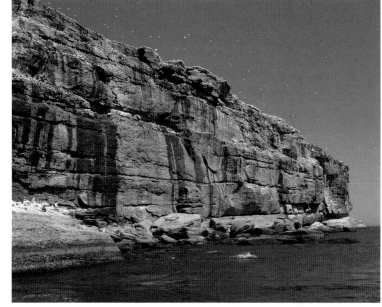

CI-DESSUS : L'île Bonaventure au large de la côte de Gaspé au Québec est le lieu de nidification d'une colonie de 70 000 fous de Bassan et de rassemblements moins importants de macareux, de cormorans et d'autres oiseaux. Lorsque les mouettes de l'île prennent leur envol, elles assombrissent le ciel. Les oiseaux ayant ici peu à craindre de l'homme, les visiteurs peuvent s'en approcher d'assez près.

À GAUCHE : Une mer souvent déchaînée martèle la côte rocheuse des hautes-terres du Cap-Breton en Nouvelle-Écosse. Les hautes-terres sont situées le long de la Piste Cabot, sorte de montagnes russes qui fait le tour des lieux les plus pittoresques du Cap-Breton en s'accrochant parfois aux hautes falaises avant de plonger à certains endroits jusqu'à hauteur du rivage pour défiler à travers un village de pêche où des immigrants écossais et français s'étaient établis au milieu d'un environnement beau quoique parfois hostile.

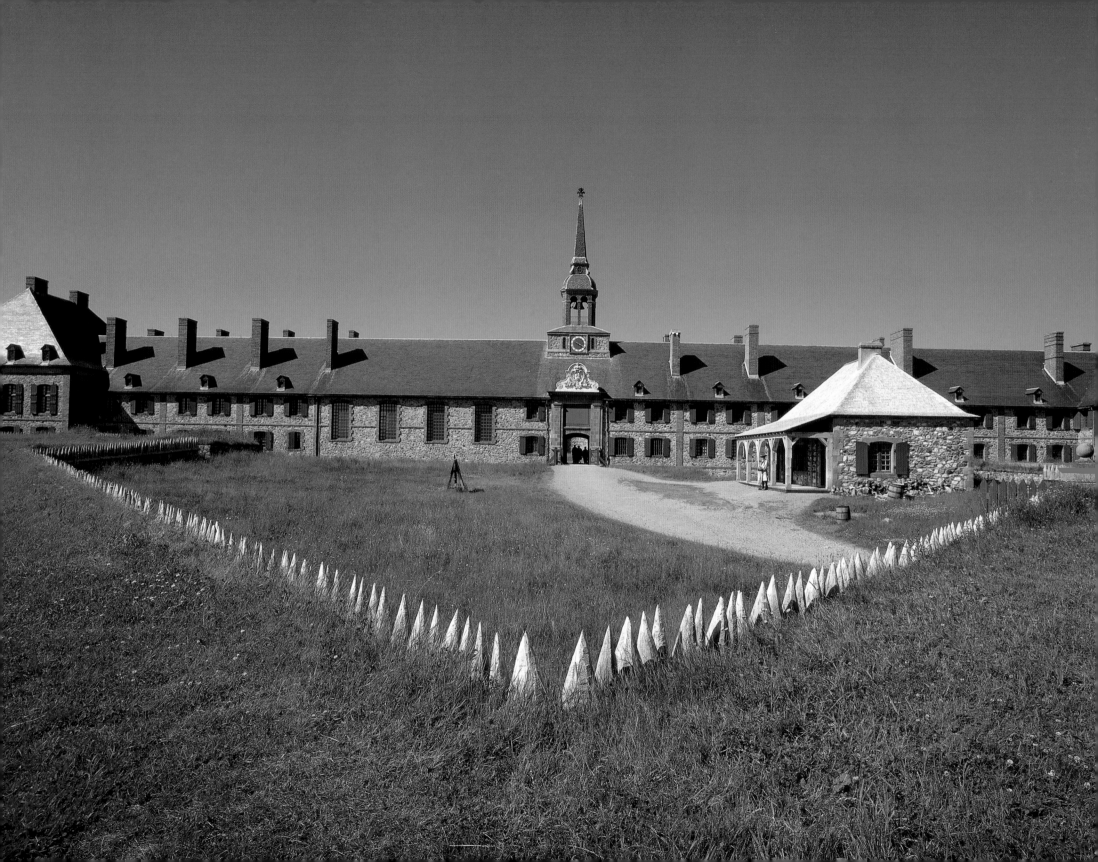

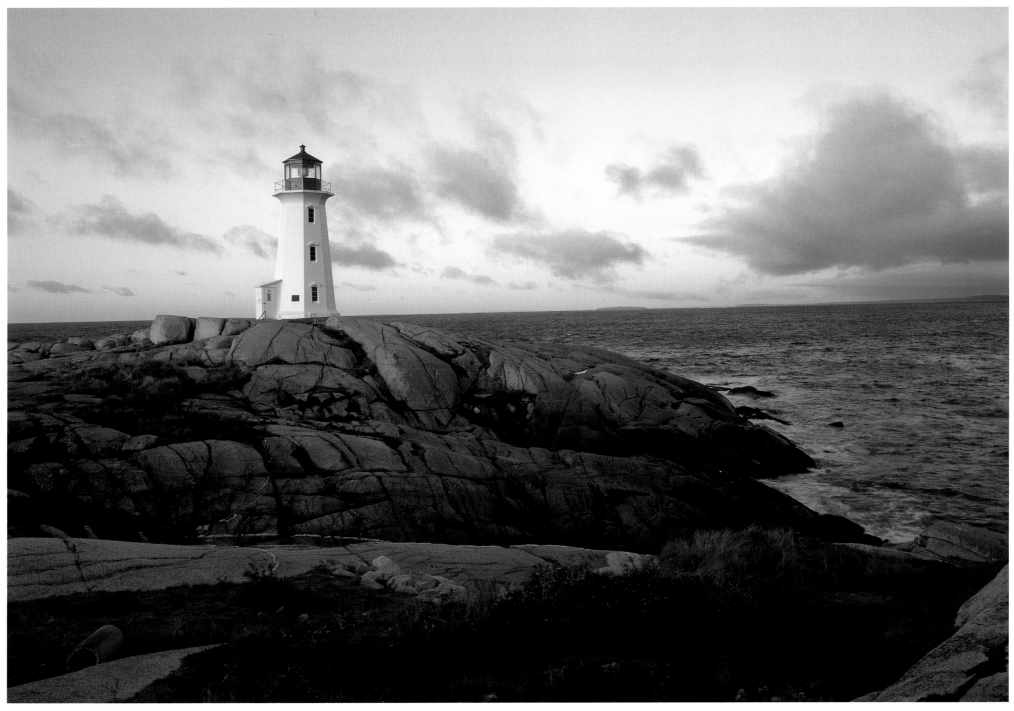

PAGE CI-CONTRE : La forteresse de Louisbourg était la plus puissante base militaire des Amériques lorsqu'elle fut érigée par le roi Louis XV au début du 18e siècle. Mais elle tomba aisément entre les mains de l'Angleterre et des treize colonies puisqu'elle fut attaquée par voie terrestre alors que ses canons étaient tous pointés vers la mer. Elle a depuis été restaurée et retrouve sa gloire d'antan sur cette péninsule souvent brumeuse qu'est le Cap-Breton, dans la province de la Nouvelle-Écosse.

Peggy's Cove est sans doute le village de pêche le plus photographié des Amériques. Il a paru sur plus de calendriers que Marilyn Monroe et presque tous les visiteurs à la Nouvelle-Écosse effectuent le court trajet depuis Halifax pour l'admirer et y faire un dîner de fruits de mer. Son seul défaut est peut-être d'être trop parfait – son phare est parfait, quel que soit l'éclairage, la crevasse de ses rochers est à l'endroit précis où elle doit être, ses bateaux dansent au rythme d'une symphonie muette et ses casiers à homards sont si bien empilés qu'ils feraient rêver un metteur en scène d'Hollywood.

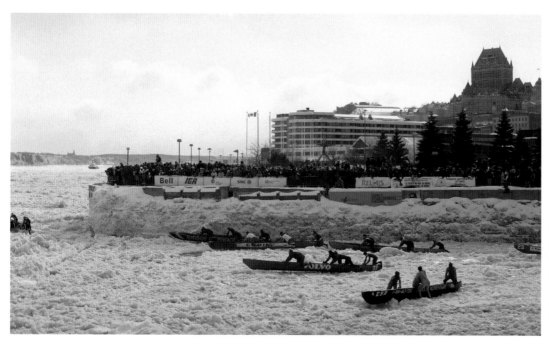

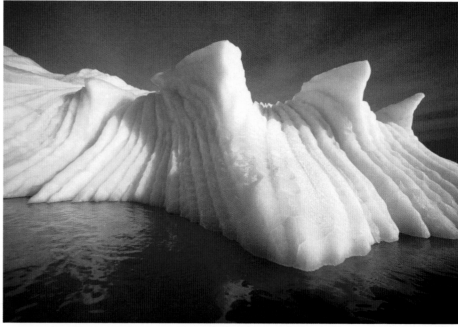

CI-DESSUS : Les merveilles glacées abondent dans le Canada de l'Est. On aperçoit ci-dessus une compétition de canots sur la glace durant le Mardi gras du Nord, le Carnaval d'hiver de Québec. D'intrépides canotiers doivent traverser à la course les plaques de glace et les eaux glacées du fleuve Saint-Laurent depuis Lévis sur la rive sud jusqu'à Québec. Gagner cette course est source de fierté pour toute l'année.

À DROITE et PAGE CI-CONTRE : Des icebergs aussi imposants que des cathédrales passent au large de la côte est de Terre-Neuve. Ce ne sont que quelques-uns des 2 000 blocs massifs d'eau douce gelée qui sont transportés vers le sud par le courant du Labrador au printemps et au début de l'été le long d'une route que l'on appelle le Couloir d'Iceberg. La plupart des icebergs proviennent d'immenses glaciers sur la côte ouest du Groenland et, étonnamment, la glace qui les constitue peut facilement être vieille de 15 000 ans. La création d'un iceberg commence par la chute de neige sur le sommet des montagnes. Au cours des siècles, cette neige se comprime en glace qui descend les montagnes sous forme de glaciers qui finissent par se détacher lorsqu'ils atteignent la mer. Un grand nombre sont de la taille d'une petite maison mais certains peuvent être aussi gros qu'un entrepôt industriel. Le plus grand jamais observé dans l'Atlantique faisait onze kilomètres de long et presque cinq kilomètres de large. Chaque année, certains icebergs se dressent jusqu'à 150 mètres au-dessus de la surface de la mer. Comme c'était le cas avec le *Titanic*, ils représentent toujours un danger pour le transport maritime lorsque l'on sait que seulement un septième de leur masse est visible au-dessus de l'eau. Le reste est invisible et s'étend sous l'eau dans toutes les directions.

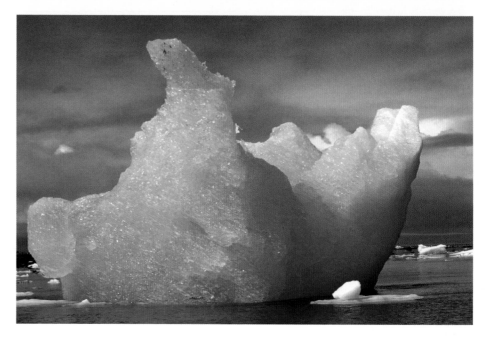

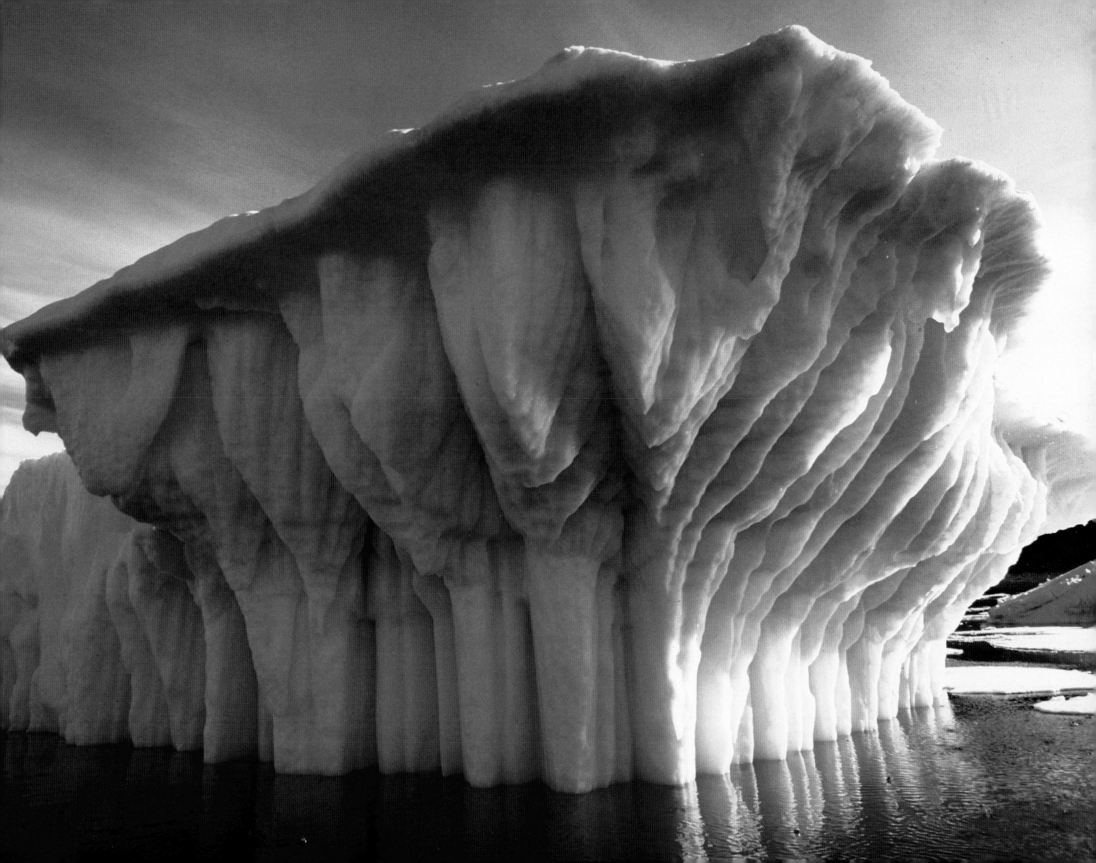

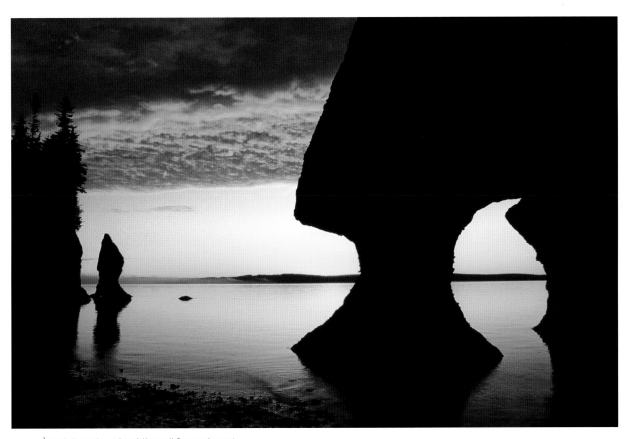

À marée basse, les rochers à Hopewell Cape se dressent au-dessus de la mer et forment des arches qui reflètent le soleil du matin. Mais à peine quelques heures plus tard lorsque la marée la plus haute de la planète monte dans la baie de Fundy, seuls les arbres coiffant ces colonnes sont visibles au dessus de la surface de l'eau.

L'abbaye de Saint-Benoît-du-Lac au Québec semble de facture européenne classique lorsque les dernières lueurs du jour accentuent la silhouette de ses tours.

PAGE CI-CONTRE : Le rocher Percé sur la côte de Gaspé au Québec ressemble à un bateau englouti lorsque les premiers rayons du jour traversent son arche.

Vues à vol d'oiseau de deux versions contrastées de l'Ontario dans ce qu'il a de plus spectaculaire : le parc Algonquin en automne (à droite) et les chutes Niagara vues d'un hélicoptère surplombant le bord de la chute en fer à cheval (à l'extrême droite). Aux premières gelées, l'immense nature sauvage du parc Algonquin commence à revêtir ses habits écarlates. Les chutes offrent quant à elles un panorama impressionnant et mémorable été comme hiver (page ci-contre).

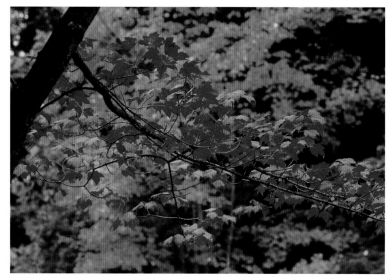

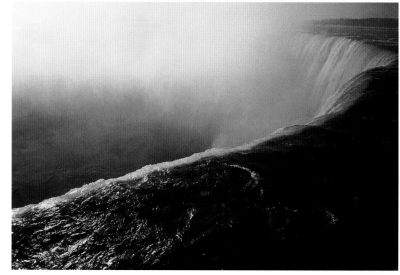

Pays de mennonites

Lorsque l'on aperçoit un cheval tirant un buggy au tournant de la route, on sait que l'on est dans un endroit très spécial. Les mennonites Old Order se rendent encore en ville et à l'église par ce moyen des plus traditionnels. Beaucoup d'entre eux sont des descendants d'Allemands qui avaient fui les persécutions religieuses en Europe et arrivèrent au Canada via la Pennsylvanie. Très respectés par leurs voisins, ils s'accrochent religieusement à une vie simple qui rejette l'automobile, le tracteur, l'électricité à la maison et de nombreux autres attributs de la modernité. Les hommes se vêtent de costumes simples sans col et les femmes d'un bonnet noir, d'une robe de fabrication artisanale et de l'éternel tablier. Ces gens et d'autres mennonites aux codes religieux moins stricts vendent leurs fruits et légumes, leurs produits de boulangerie et leur artisanat dans les marchés publics du centre-ville de Kitchener, à côté de Waterloo, et dans celui du village de Saint-Jacob. Ce dernier est particulièrement actif l'été lorsqu'on y vend des saucisses maison, des fromages épicés, de la tarte shoofly, du sirop d'érable, des strudels et une infinie variété de légumes frais.

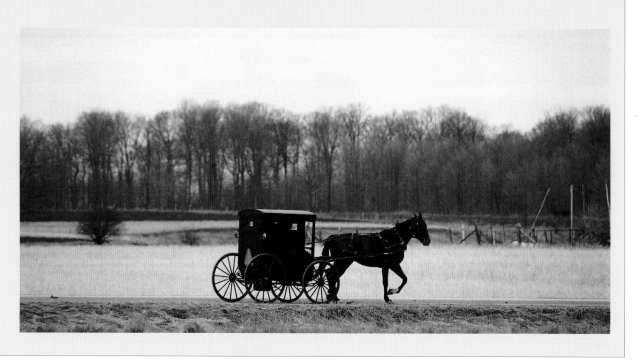

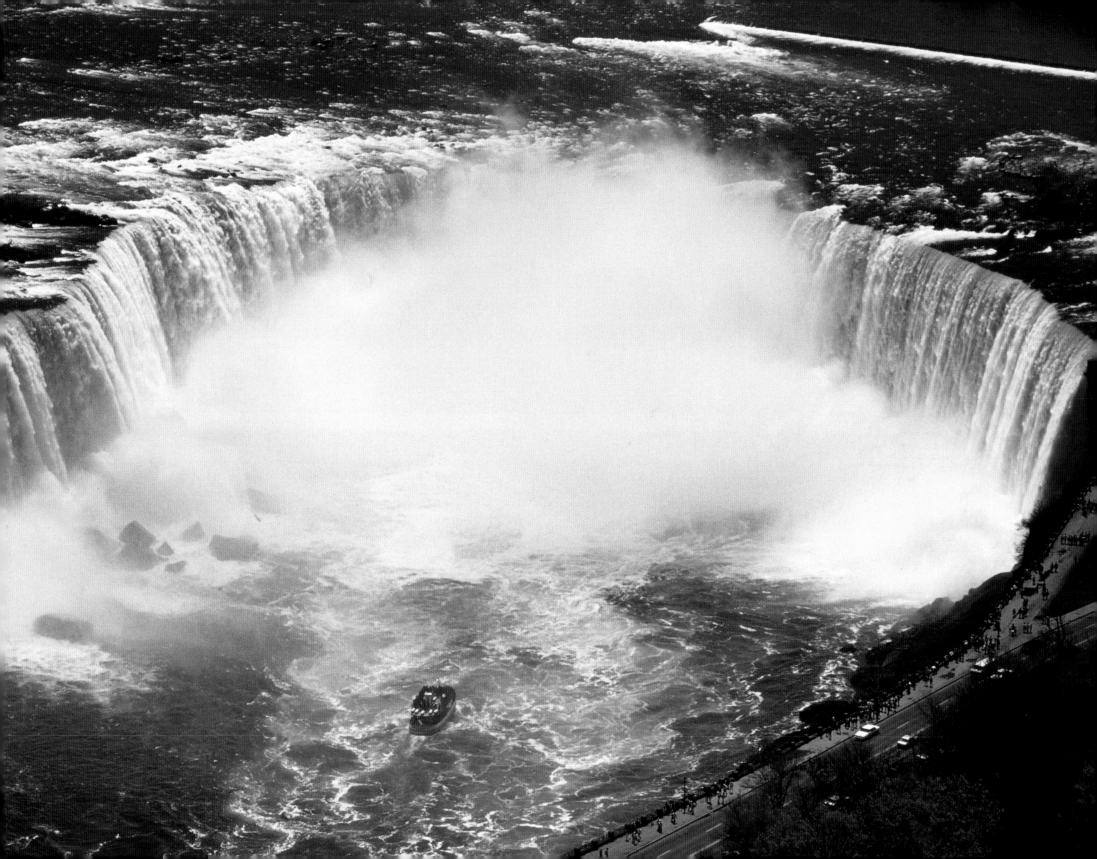

La sérénité de l'Île-du-Prince-Édouard est saisie dans cette scène paisible d'une maison insulaire typique au bord d'un lac. Certaines personnes voient l'île comme un carré de pommes de terre géant entouré de plages.

Surplombant le port au pied de Signal Hill, la Batterie, un secteur historique de Saint-Jean, Terre-Neuve, conserve le caractère d'un village de pêche du 17ᵉ siècle au cœur de la ville.

L'Île-du-Prince-Édouard est mouillée par les eaux océaniques les plus chaudes au nord de la Virginie, avec des plages qui partagent la côte avec des colonies d'oiseaux, comme ces cormorans qui nidifient à Chepstow Point. L'île est également connue pour sa terre rouge vif.

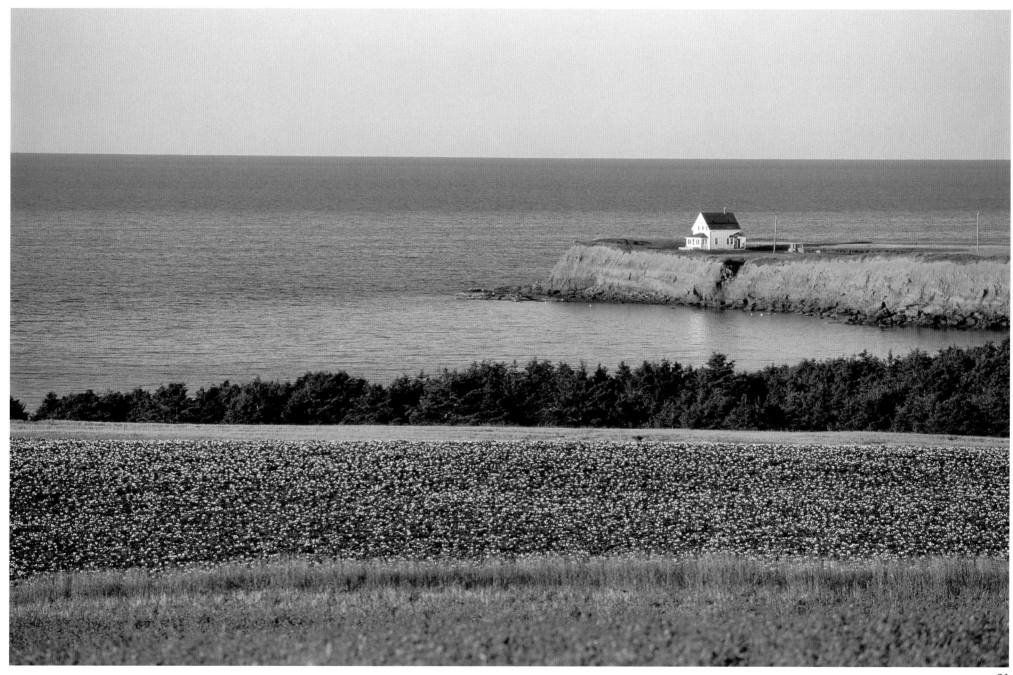

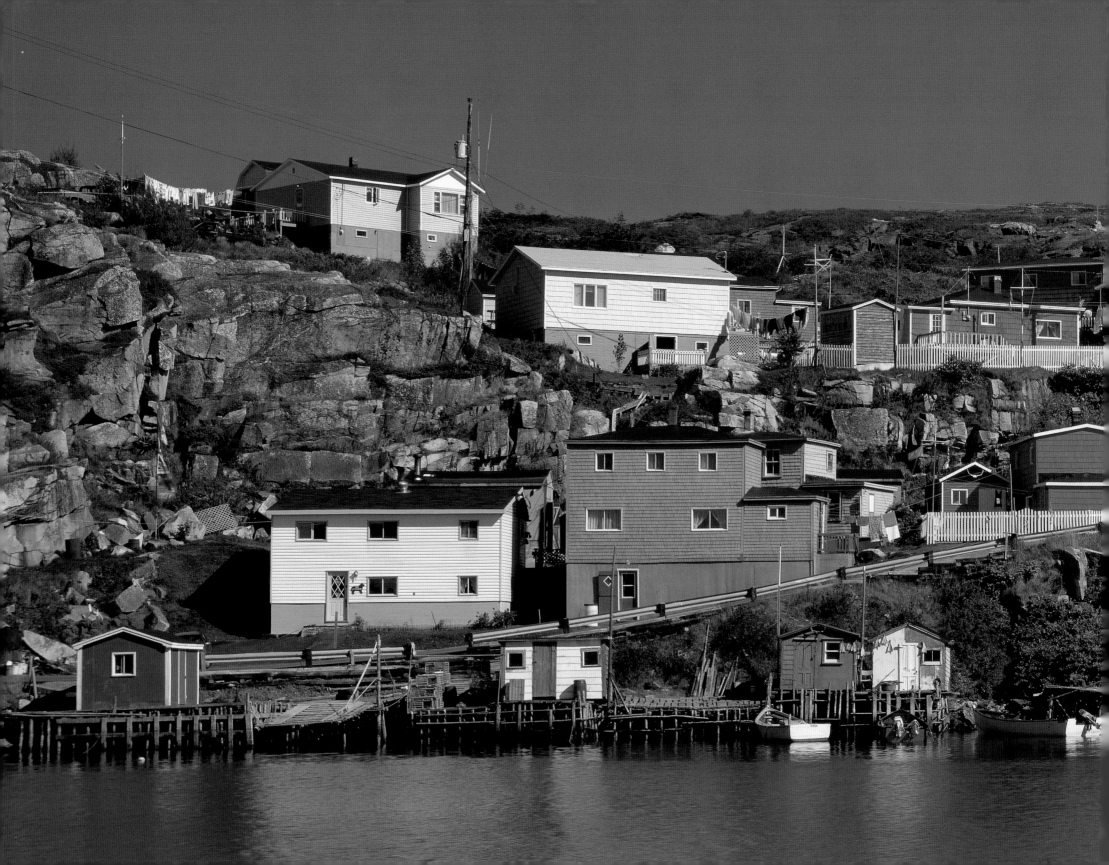

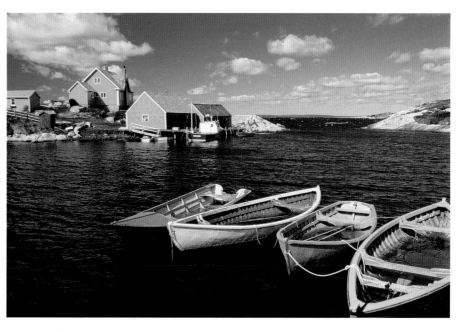

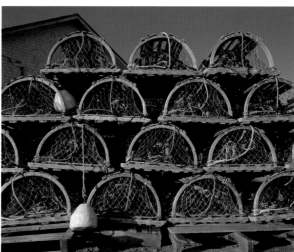

L'univers quotidien des pêcheurs de l'Atlantique est un spectacle édifiant pour les visiteurs à Peggy's Cove en Nouvelle-Écosse. Les casiers à homard (ci-dessus) sont prêts à recevoir l'appât et à être jetés en mer. Quant aux bateaux qui se balancent doucement dans le port (en haut), ils vont bientôt affronter des vagues menaçantes quand leurs propriétaires leur feront quitter la sûreté du port.

ENCART : Le village de pêche de Rose Blanche à Terre-Neuve, juché précairement au dessus de l'Atlantique.

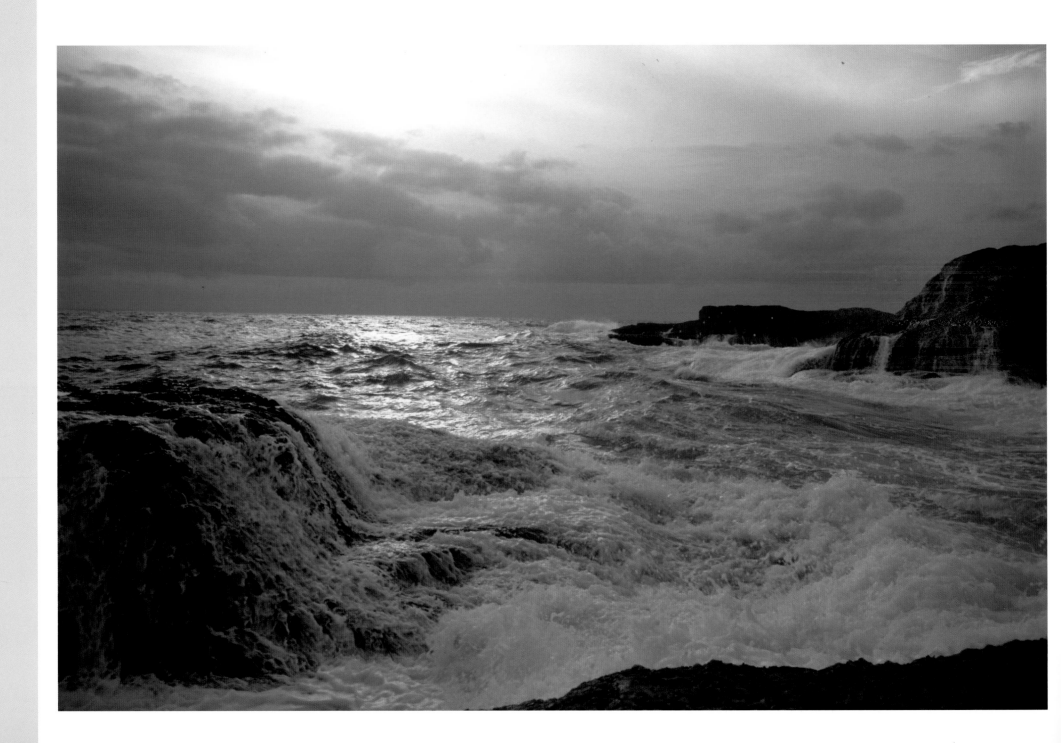

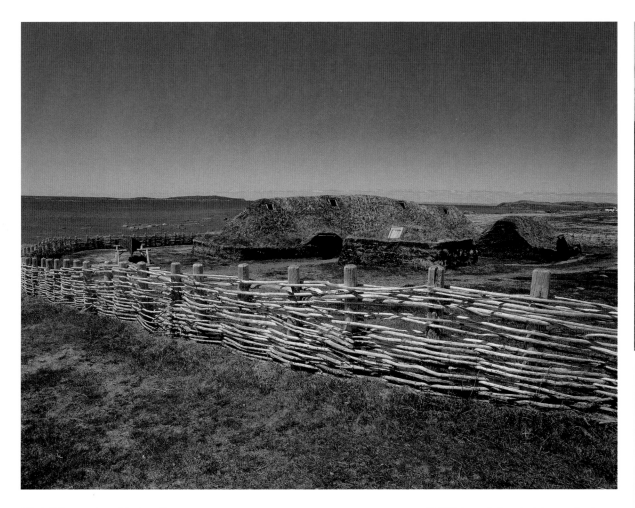

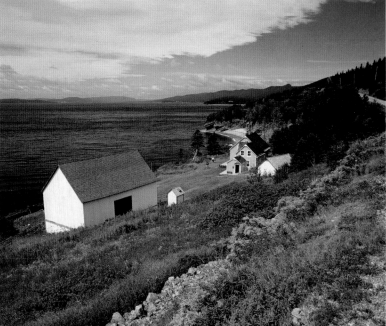

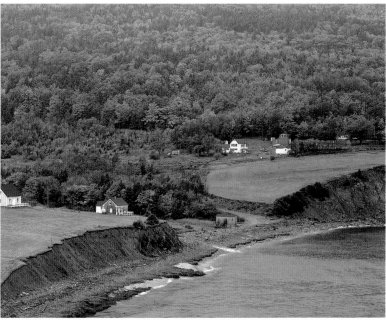

Près de 500 ans avant que Colomb ne débarque en Amérique, un équipage d'intrépides Vikings arriva dans les eaux côtières de la péninsule Great Northern de Terre-Neuve (page ci-contre) et érigea un village à L'Anse aux Meadows (ci-dessus). En 1960, des archéologues ont découvert des murs et des artefacts de leurs constructions, qui ont depuis été reconstruites sur le site.

EN HAUT : Le musée Homestead du parc national Forillon dans la péninsule de Gaspé au Québec rappelle la vie des premiers colons dans cette province.

À DROITE : Le pays de collines ondoyantes des hautes-terres du Cap-Breton est à son meilleur dans la région de Capstick.

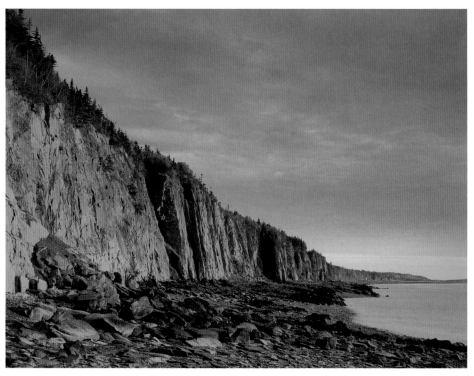

L'île Grand Manan dans la baie de Fundy n'est qu'à quinze kilomètres de la côte du Maine. Elle est connue pour la pêche au homard et au hareng ainsi que pour la récolte et le séchage du dulse, une algue comestible. C'est également un excellent endroit pour observer les baleines, en particulier les baleines à bosse. On peut même voir des phoques depuis des sentiers le long de la côte. John Audubon venait dessiner ici à cause des nombreuses espèces d'oiseaux qu'on trouve sur l'île.

On obtient une vue différente de la baie de Fundy depuis les falaises du cap Enragé, particulièrement spectaculaire à l'aube. Les marées de la baie sont les plus hautes du monde, elles atteignent seize mètres à certains moments et laissent les bateaux à sec lorsqu'elles se retirent.

Waterside, au Nouveau-Brunswick (page ci-contre), présente également une côte magnifiquement découpée.

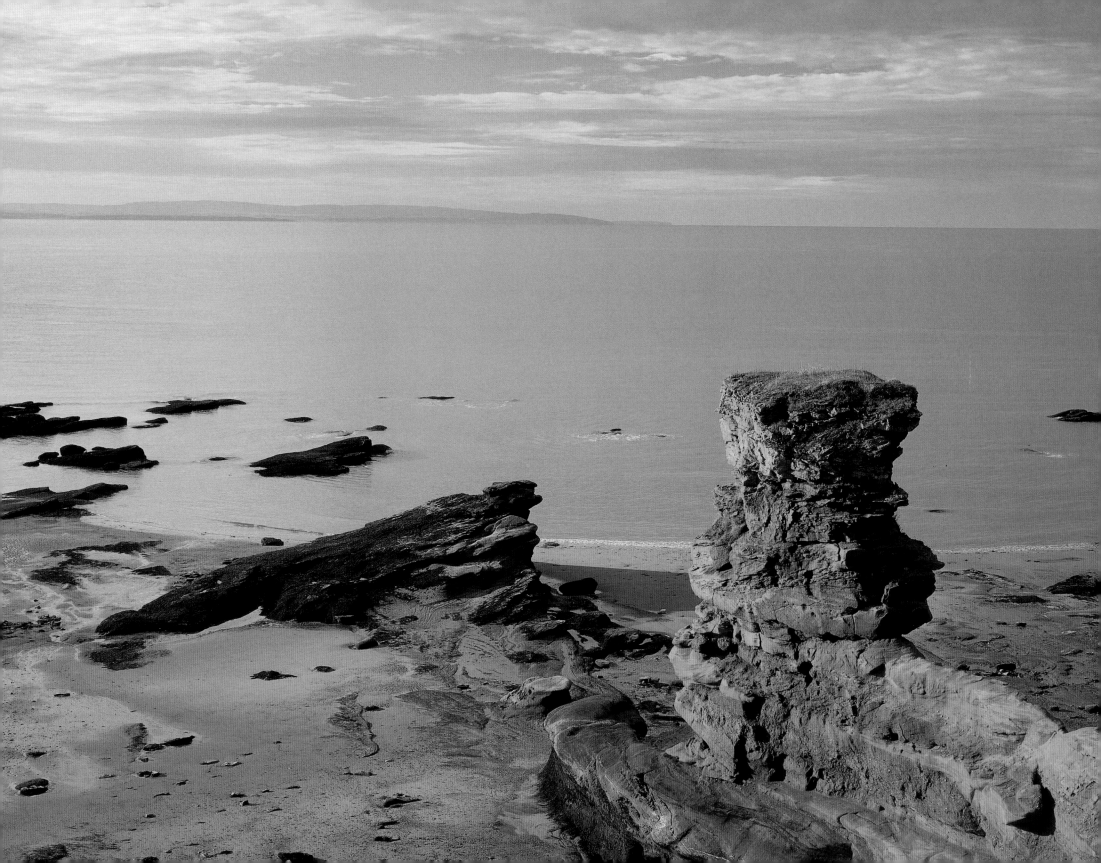

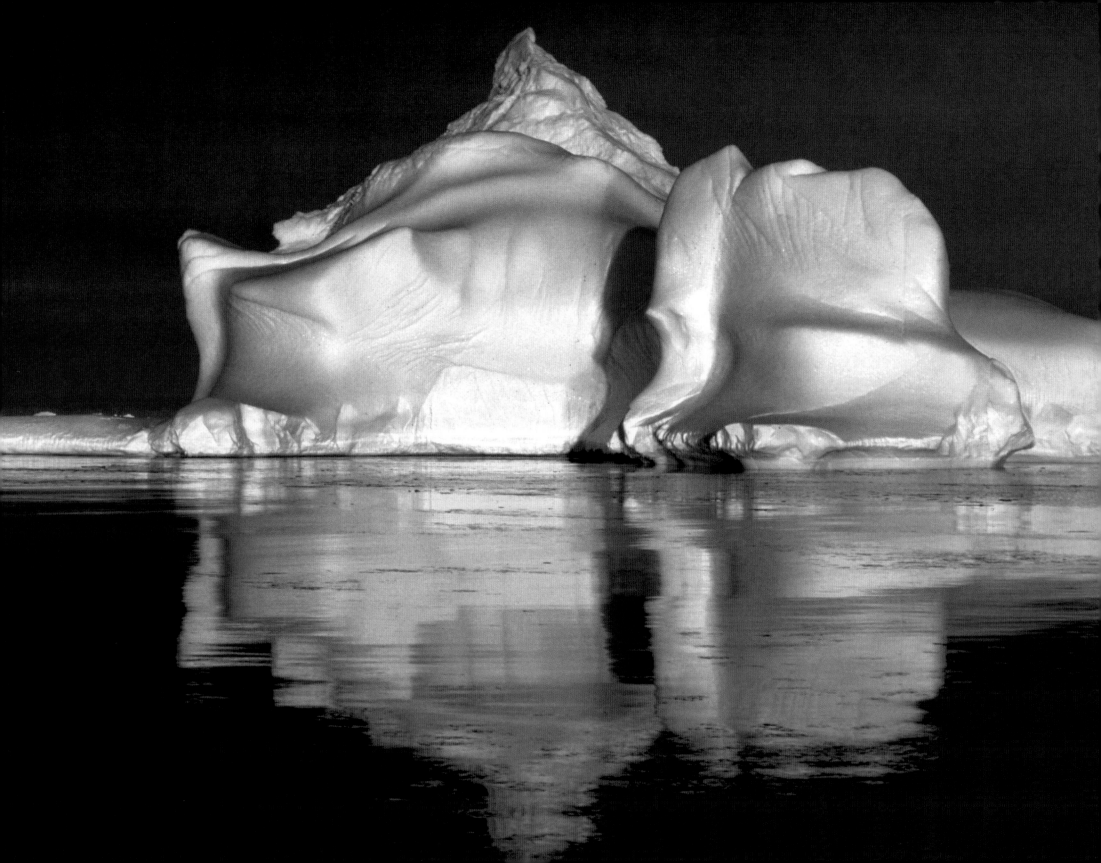

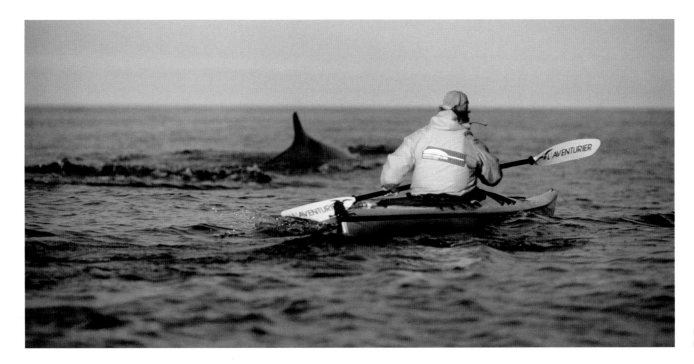

Un kayakiste de mer voit de près une baleine, près du parc Duplessis au Québec.

Les icebergs sont de toutes formes et de toutes tailles, comme ce doigt de glace pointant vers le ciel à la baie Witless de Terre-Neuve.

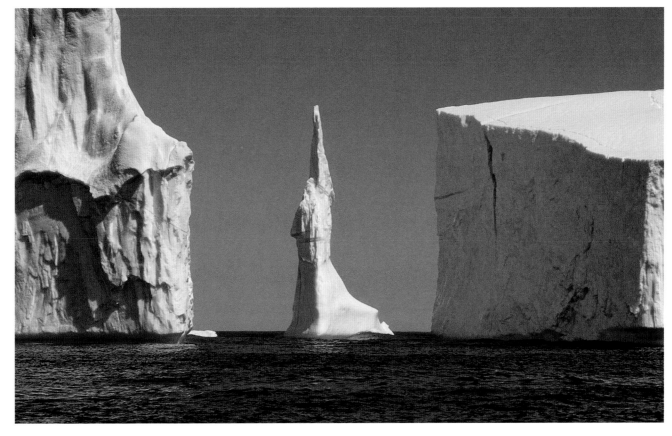

PAGE CI-CONTRE : Telle une meringue, cet iceberg semble assez sûr. Pour admirer les icebergs de l'Est du Canada, il est toutefois préférable de se tenir à distance, à bord d'un bateau d'excursion ou du haut d'une falaise. Ils sont en effet très instables et ont tellement de glace sous la surface qu'ils peuvent aisément couler un gros navire.

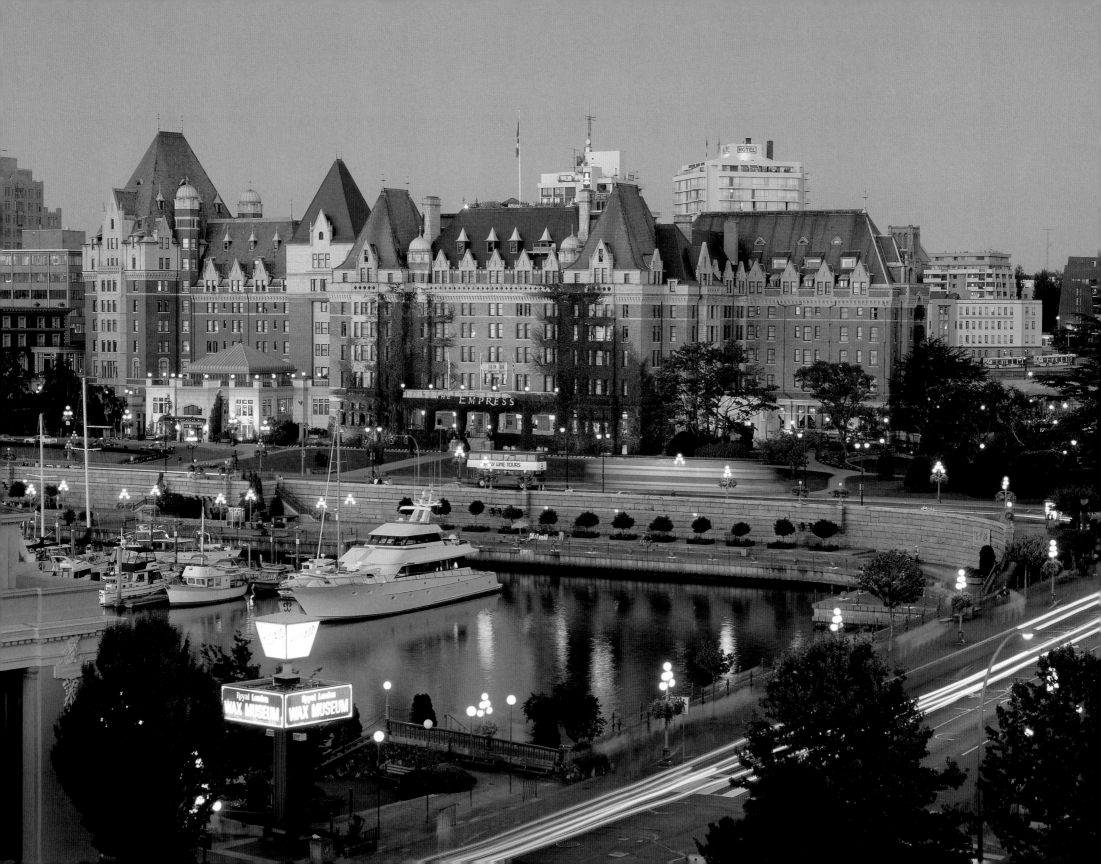

L'Ouest

'OUEST DU CANADA, lorsqu'on le prend d'est en ouest, est comme une symphonie qui commence doucement, coule langoureusement dans ses mouvements intermédiaires, puis s'achève dans une apothéose sonore – trompettes retentissantes, bois déchaînés, cordes vibrant furieusement sous les archets et percussions tonnantes. Juste derrière la frontière occidentale de l'Ontario s'étendent les Prairies, une mer apparemment sans fin de blé ondoyant, qui est l'un des plus importants greniers du monde. Çà et là, le paysage plat est ponctué par quelques villes et villages ainsi que par ces phares de l'Ouest que sont les silos à grain. Les attraits visuels sont rares lorsqu'on traverse le Manitoba, la Saskatchewan et la majeure partie de l'Alberta. L'ordinaire devient impressionnant dès lors que le pays du bétail et les contreforts cèdent la place aux Rocheuses et aux chaînes de montagnes vertigineuses de la Colombie-Britannique. Tout autour, il y a des pics enneigés et des rivières furieuses, des glaciers et des lacs alimentés par les eaux glaciaires, une nature boisée et des rencontres proches avec la faune ainsi que des châteaux-hôtels datant de l'époque où les chemins de fer transportaient les riches touristes vers la Colombie-Britannique, véritable trésor à la fin de leur long périple transcontinental. La ligne des pics majestueux rencontre le Pacifique en un littoral aux innombrables fjords. Au large des côtes, on retrouve deux cents îles dont l'île de Vancouver, qui avec ses 32 500 kilomètres carrés est six fois plus grande que la province de l'Île-du-Prince-Édouard toute entière.

C'est la traite des fourrures qui permit l'ouverture de l'Ouest. En 1670, le roi Charles II cédait une bonne partie de cette moitié du Canada à un propriétaire foncier unique, la Compagnie de la Baie d'Hudson. Le mandat de cette dernière était d'exploiter cette nature sauvage inexplorée, que seul son peuple aborigène connaissait, pour ses précieuses peaux de castor. Elles étaient destinées à la confection des élégants chapeaux imperméables qui étaient très recherchés par les riches Européens. Des voyageurs intrépides engagés par « la Baie » et sa rivale, la Compagnie du Nord-Ouest, ont parcouru le continent en canot pour établir des postes de traite où ils pouvaient échanger de la verroterie, des armes à feu et autres marchandises avec les autochtones contre leurs précieuses fourrures. Les plus audacieux d'entre eux devinrent de véritables explorateurs qui atteignirent les océans Arctique et Pacifique et découvrirent des défilés à travers les montagnes qui sont toujours empruntés aujourd'hui par les chemins de fer et les principaux réseaux routiers. Plus tard, à mesure que les chemins de fer avançaient peu à peu vers l'ouest pour relier les deux extrémités du pays, des dizaines de milliers d'immigrants européens montaient à bord de ces trains dans l'espoir de défricher et de posséder leur propre terre.

À environ 30 kilomètres au nord de Winnipeg, capitale du Manitoba et ville à la fois dynamique et cultivée, se trouve Lower Fort Garry, le plus ancien poste de traite en pierres encore intact. En été, le fort revit ses jours de gloire des années 1850, avec des personnages en costumes d'époque authentiques

PAGE SUIVANTE : La route David Thompson est presque déserte lorsqu'elle passe à l'ouest de la ville fantôme de Nordegg, en Alberta, abandonnée depuis longtemps par ses mineurs.

PAGE CI-CONTRE : Le majestueux hôtel Empress domine l'animé Inner Harbor à Victoria, la jolie capitale de la Colombie-Britannique.

CI-DESSOUS : Les bad-lands de l'Alberta étaient le lieu de prédilection des dinosaures il y a 60 millions d'années lorsque cette partie de l'Ouest canadien entourait une mer intérieure subtropicale. Les restes fossilisés de plus de 35 espèces de ces géants préhistoriques furent découverts au Dinosaur Provincial Park, qui est aujourd'hui préservé en tant que Site du patrimoine mondial des Nations Unies.

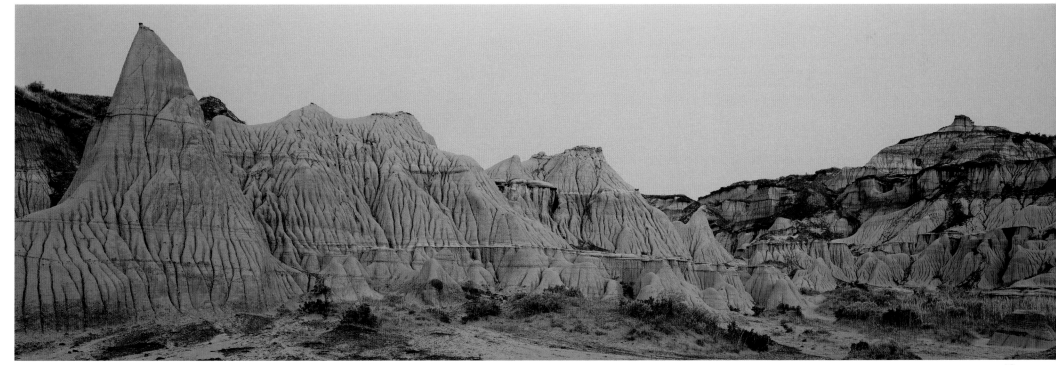

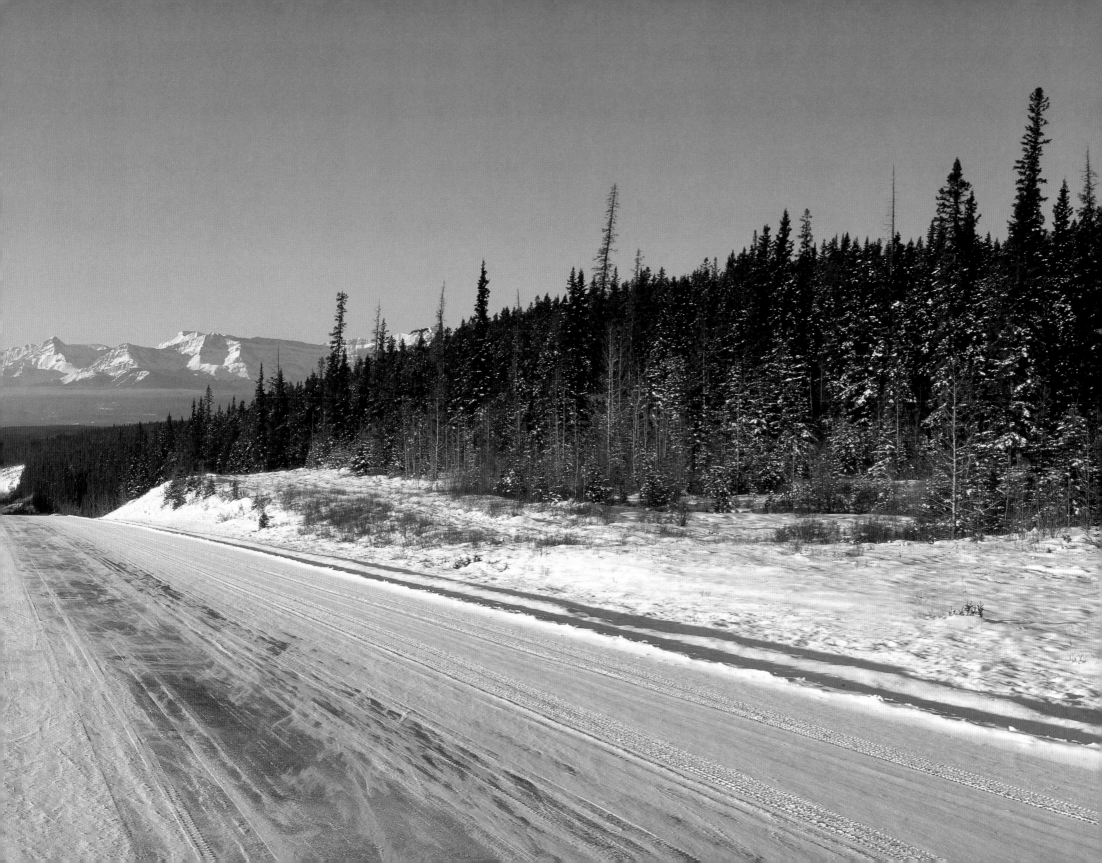

Cette exploitation de blé à Bulkley Valley dans le nord de la Colombie-Britannique a pour cadre un paysage montagneux inoubliable. Mais cela n'a rien d'exceptionnel dans une province où beaucoup de villes, villages et fermes familiales ont un décor tout aussi spectaculaire.

montrant la vie des pionniers et comment se faisait la traite des fourrures avec les Indiens. Mille six cents kilomètres au nord de Winnipeg, à Churchill sur les rives de la baie d'Hudson, les férus de nature peuvent découvrir l'un des plus beaux spectacles sauvages offerts dans les Amériques. De la fin octobre au début novembre, les ours polaires affamés migrent le long de la baie jusqu'à Churchill et attendent que la glace soit suffisamment près du rivage pour y monter et passer l'hiver à chasser le phoque. Aucune route n'a encore été construite sur le pergélisol jusqu'aux limites septentrionales de la province, quoique plus à l'ouest, la route de Dempster permette maintenant au voyageur enthousiaste de conduire jusqu'à l'océan Arctique.

REGINA, LA MINUSCULE capitale de la Saskatchewan, se trouve plus à l'ouest le long de la Transcanadienne. C'est là qu'est située la base d'entraînement des cadets de la Gendarmerie royale du Canada, successeur de la Police à cheval du Nord-Ouest qui parcourait l'Ouest au 19e siècle pour amener l'ordre public aux Prairies. Son musée de la Police montée conte l'histoire haute en couleurs de ce corps policier, de ses débuts mouvementés aux temps modernes, quand la Police montée est devenue une force fédérale très avancée. Wascana Centre, une oasis de 920 hectares de verdure au cœur de la capitale, est le site de l'édifice de l'Assemblée législative de la Saskatchewan, du Musée d'histoire naturelle et d'un splendide complexe connu sous le nom de Saskatchewan Centre for the Arts.

L'Alberta offre une foule d'étapes qui en valent la peine sur la route qui mène aux montagnes. Pendant dix jours tous les ans, le Stampede ramène Calgary à son passé de ville à bétail avec des rodéos continuels et des courses délirantes de chariots de mandrin. À Edmonton, la capitale, les Klondike Days commémorent l'époque du tournant du siècle où elle était le centre de ravitaillement des prospecteurs en route vers les champs aurifères. Plus à l'ouest en Alberta on trouve deux Sites

du patrimoine mondial : le Dinosaur Provincial Park, près de Brooks et Head-Smashed-In Buffalo Jump près de Fort Macleod.

Il y a plus de 60 millions d'années, les dinosaures parcouraient les rivages d'une mer semi-tropicale là où se trouve aujourd'hui l'Alberta. Les restes fossilisés de plus de 35 espèces ont été découverts dans le Dinosaur Provincial Park, l'un des quelques sites de la région de Brooks-Drumheller où les cheminées des fées en forme de champignon sont visibles parmi les excavations. Les Indiens des Plaines étaient de grands chasseurs de bison. L'une de leurs méthodes favorites consistait à rabattre les bisons pour qu'ils plongent du haut des hautes falaises de grès. Ils les débitaient ensuite au pied des falaises pour leur peau et leur viande. Un centre d'interprétation à Head-Smashed-In explique comment le site a reçu son nom.

Puis vous voilà parti pour les Rocheuses, qui bordent la frontière occidentale de l'Alberta et comptent parmi les montagnes les plus célèbres du

monde. La sensationnelle Promenade des glaces, longue de 230 kilomètres, relie les deux grands parcs nationaux des Rocheuses, Banff et Jasper, le long de l'épine dorsale des montagnes. On peut y apercevoir des orignaux mastiquant bruyamment au bord de la route, des ourses hâtant leur ourson à travers la route d'une gifle sur l'oreille et des mouflons en rut s'affrontant au beau milieu de la route, causant des embouteillages de courte durée. Tout cela dans un décor de pics enneigés qui s'élèvent de chaque côté de la route et de glaciers qui viennent presque vous lécher les pieds. Ajoutez des rivières, des lacs glaciaires, des hôtels dignes de châteaux et des chutes plongeant du haut de falaises abruptes pour compléter le tableau. En hiver, cette région est idéale pour venir faire du ski.

Le champ de glace Columbia, qui peut atteindre une épaisseur de 915 mètres à certains endroits, couvre 415 kilomètres carrés des Rocheuses et l'un de ses bras, le glacier Athabasca, descend doucement la pente près de

Les montagnes Rocheuses, le long de la frontière ouest de la province de l'Alberta, offrent certains des plus magnifiques paysages et des meilleures pentes de ski du Canada. Ci-dessous, les sommets de la chaîne des Cascades peuvent être enneigés été comme hiver. Ci-contre, le skieur Doug Ward passe en trombe à côté du Goat's Eye près de Sunshine Village dans le parc national de Banff.

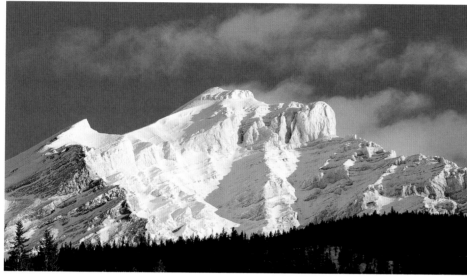

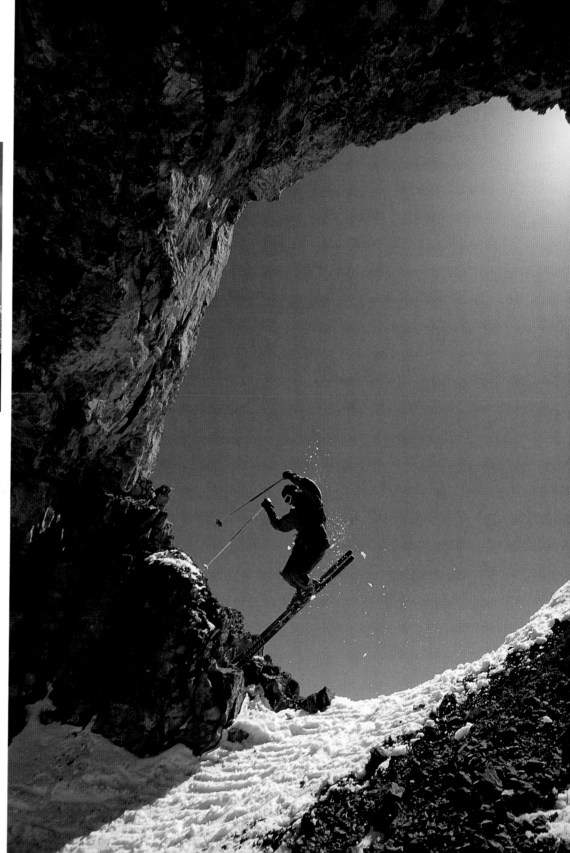

la route panoramique. En été, des autoneiges grosses comme des autobus s'aventurent sur la glace et des bateaux d'excursion fendent le lac Maligne, créé par la fonte des glaciers.

À présent, cap sur la Colombie-Britannique, là où la Transcanadienne devient aussi une attraction. Le paysage est tout simplement splendide lorsqu'elle traverse Rogers Pass dans le parc national des Glaciers, où les montagnes et certains des 400 glaciers semblent si près qu'on pourrait presque les toucher. Le trajet par le défilé – où la route est protégée en hiver par des paravalanches – prouve à lui seul que cette troisième plus grande province est de loin la plus spectaculaire, une contrée bénie pour tous les amoureux de la nature. On peut y voir des bosquets grands comme des cathédrales qui étaient déjà de taille respectable lorsque Colomb a débarqué en Amérique, des ranchs vastes comme ceux du Texas, des chaînes de montagnes dont les pics s'élèvent à plus de trois kilomètres et demi de hauteur, certaines des pentes de ski

les plus stimulantes d'Amérique du Nord, des villages fantômes de l'époque des mines et une côte pleine de fjords aussi spectaculaires que ceux de la Norvège.

Vancouver, la ville la plus importante de la Colombie-Britannique, possède un cadre entre la montagne et la mer avec lequel seules Capetown ou Hong-Kong peuvent rivaliser. Quant à la minuscule capitale plantée de fleurs de la Colombie-Britannique, Victoria, elle est généralement perçue comme la plus jolie ville du Canada. Victoria a vu le jour en tant que poste de traite des fourrures mais ses longues heures d'ensoleillement et ses hivers doux persuadèrent quiconque s'y rendait, particulièrement les capitaines de bateaux anglais, de revenir y finir ses jours. Son port intérieur, situé au cœur de la ville, grouille de traversiers, yachts et hydravions que surplombe tel un château l'hôtel Empress, et les élégants édifices du Parlement. Tout près, certains des totems les mieux sculptés de la province ornent Thunderbird Park, à côté du Royal British

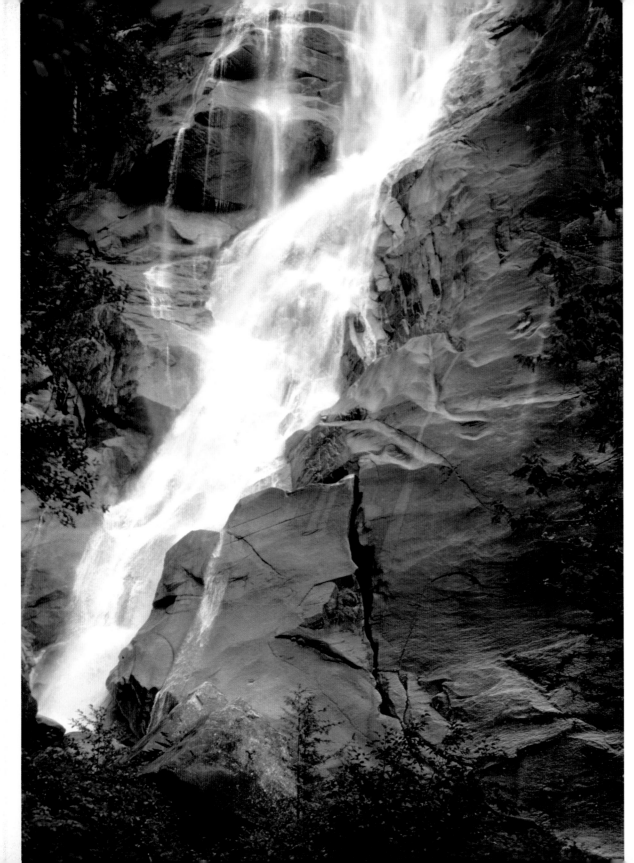

Columbia Museum, consacré à la ville au temps de la colonisation. Les jardins Butchart, à quelques minutes en voiture du centre-ville, sont parmi les plus beaux du pays, offrant 20 hectares de jardins classiques ponctués de fontaines dans ce qui était jadis une carrière de pierres.

L'histoire pittoresque de la Colombie-Britannique est revisitée chaque été à Barkerville. C'est ici que le marin déserteur Billy Barker découvrit de l'or dans les années 1860 et déclencha une ruée qui fit de cette ville baptisée en son honneur la plus importante à l'ouest de Chicago et au nord de San Francisco. Mais les pépites s'épuisèrent rapidement et Barkerville devint une ville fantôme jusqu'à ce que le gouvernement provincial décide de restaurer ou reconstruire 125 de ses édifices, dont le café Wake up Jake, le Théâtre Royal, des églises et des magasins généraux. Au cours des mois chauds, on peut prendre part à des activités du 19e siècle avec des personnages costumés.

Autre attraction à ne pas manquer : l'endroit de la Transcanadienne où les Indiens traversaient jadis un canyon, le plus étroit du fleuve Fraser, en enfonçant des chevilles dans les escarpements. L'homme moderne a fait passer deux lignes de chemin de fer ainsi que la route nationale dans ce même espace à Hell's Gate (« la porte de l'enfer »). Un téléphérique amène les visiteurs au-dessus des eaux tourbillonnantes et des passes migratoires destinées à permettre aux saumons de remonter le courant pour frayer.

Le littoral déchiqueté et les îles au large des côtes forment le légendaire Passage de l'intérieur qui attire les bateaux de croisière des quatre coins du monde pour des croisières estivales en Alaska.

Le mont Whistler et son pic jumeau, Blackcomb, sont célèbres de par le monde pour leurs pentes de ski. Il est maintenant considéré, même par bien des touristes américains, comme étant le meilleur centre de ski en Amérique du Nord.

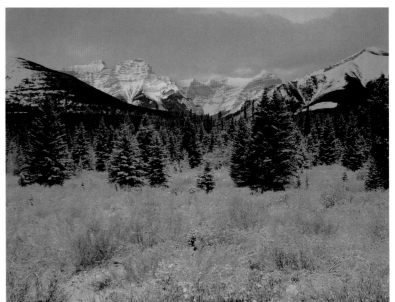

CI-DESSUS : L'aube embrase les pics et les forêts de Kananaskis, une région des montagnes Rocheuses où l'on peut faire des excursions en traîneau à chiens l'hiver et du camping l'été.

À GAUCHE : Les chutes Shannon, d'une hauteur de 335 mètres, se trouvent près de la route 99 en Colombie-Britannique, à 45 minutes en automobile de Vancouver. C'est la troisième plus haute chute de la province et le joyau du parc provincial de Shannon Falls.

PAGE CI-CONTRE : Un kayak attend son compagnon de randonnée au lac Maligne dans la région du parc national Jasper dans les Rocheuses.

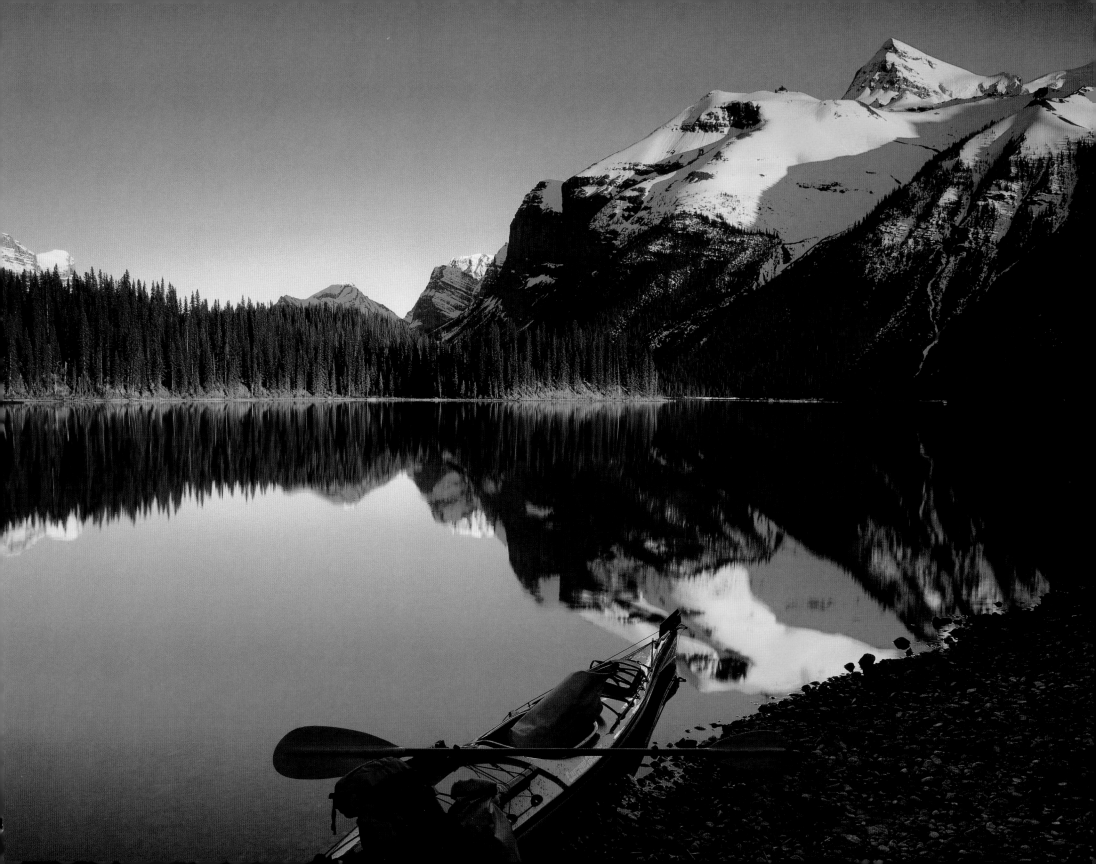

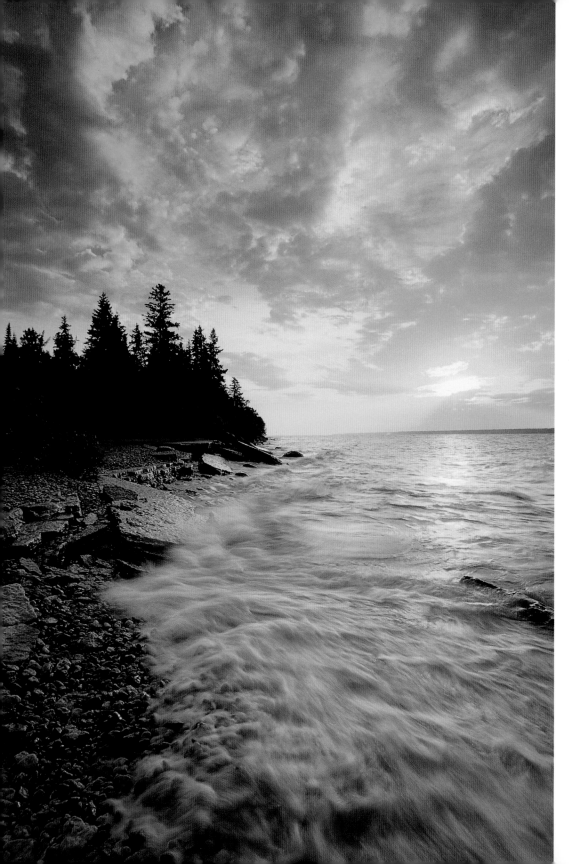

L'herbe de Horseshoe Canyon couverte de givre dans les bad-lands de l'Alberta, près de Drumheller.

Un moment comme suspendu lorsque l'aube enflamme la rive ouest du lac Winnipeg dans le parc provincial Hecla au Manitoba.

PAGE CI-CONTRE : Le mont Kidd dans la région de Kananaskis des Rocheuses a trouvé à Wedge Pond le miroir parfait pour y réfléchir ses sommets.

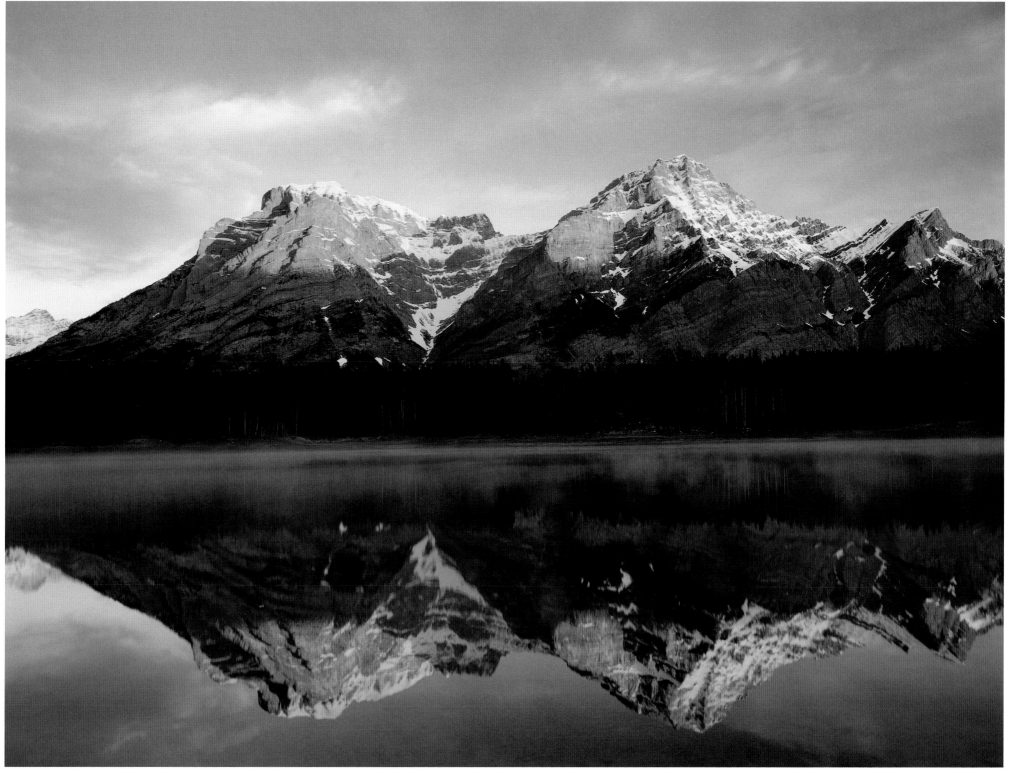

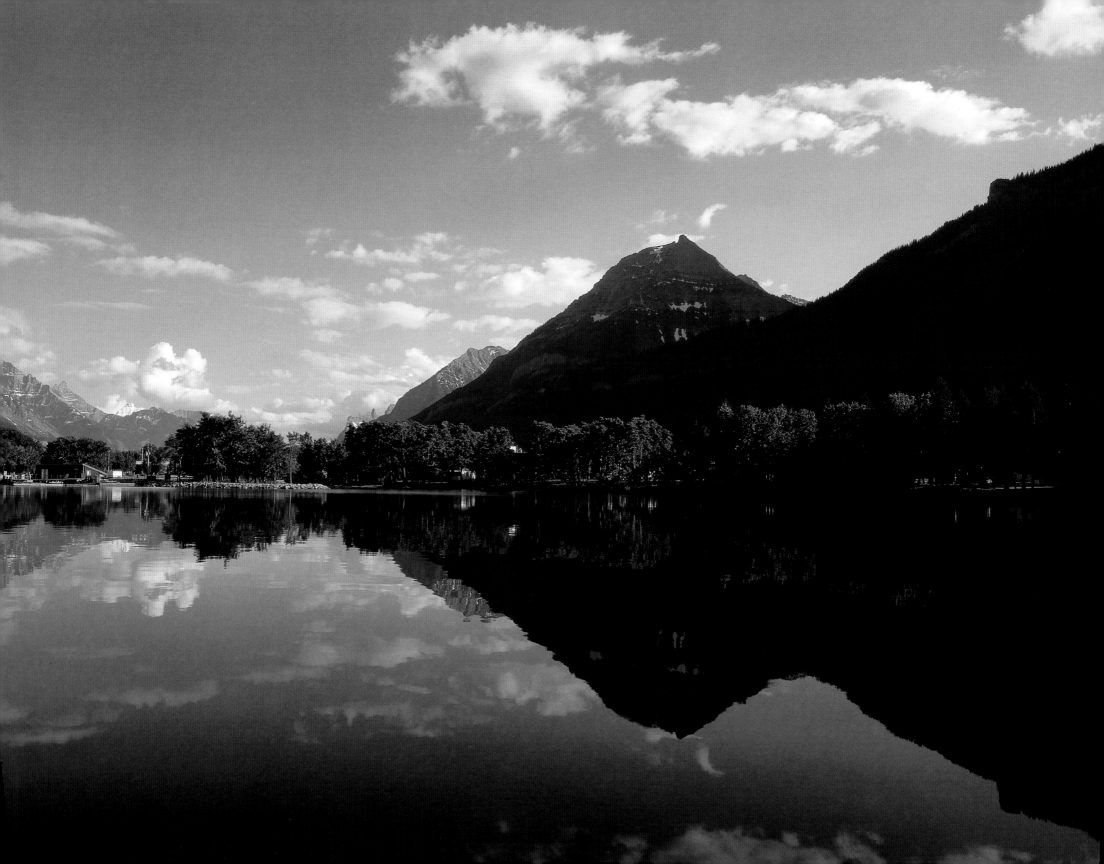

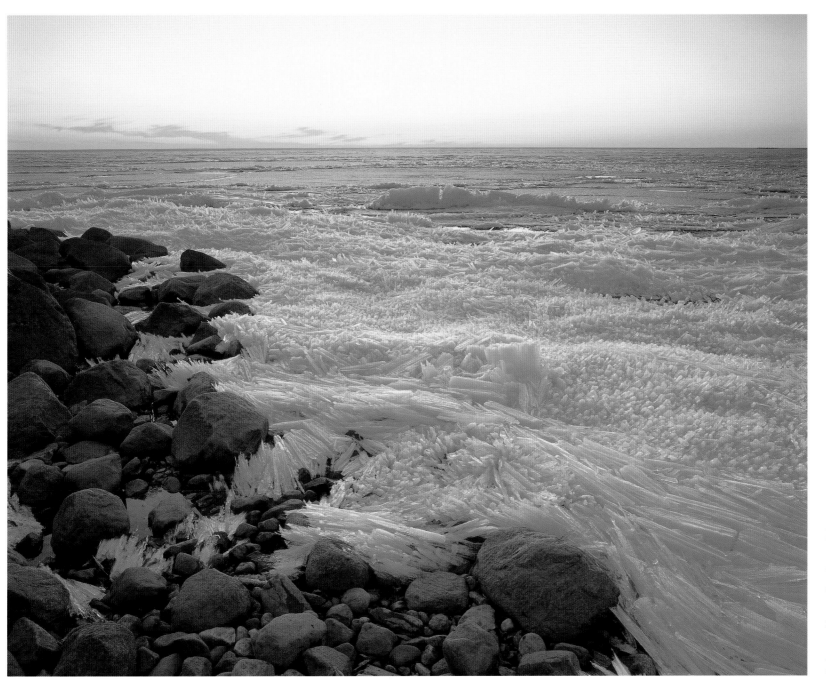

À GAUCHE : Glace se brisant au printemps le long des rives du lac Winnipeg au Manitoba. Bien que l'endroit semble désolé, cette région de Grand Beach sur le lac est l'une des préférées des gens du coin et des visiteurs durant l'été. Le lac Winnipeg est l'un des 100 000 lacs du Manitoba et est idéal pour la pratique de la planche à voile.

PAGE CI-CONTRE : Le lac Waterton est l'une des attractions de l'immense parc national des lacs Waterton à la frontière de l'Alberta et du Montana. Il possède une dizaine de pics vertigineux dont le plus haut culmine à 2 920 mètres. Sa faune variée comprend le bison, l'ours, le chevreuil et la marmotte.

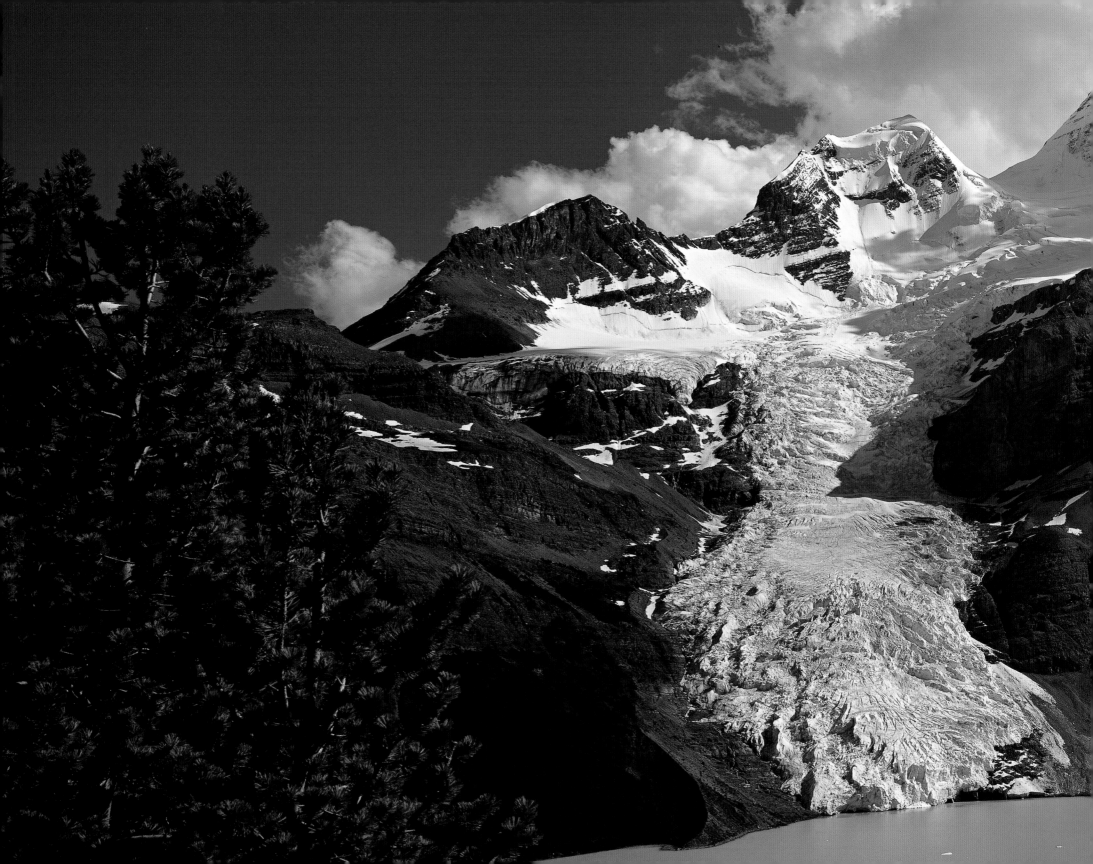

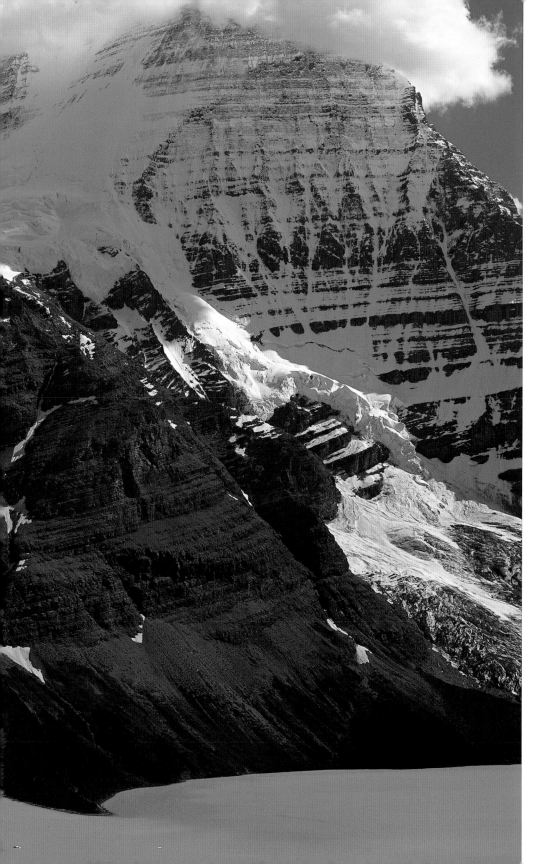

Le bord du lac à Penticton dans la vallée de l'Okanagan en Colombie-Britannique est très prisé des nageurs et des plaisanciers, mais ce sont ses vergers qui font la réputation de cette vallée ensoleillée. C'est près d'ici qu'a été planté le premier de ces vergers en 1874.

ENCART : Le lac Berg alimenté par les eaux glaciaires est dominé par le mont Robson, le pic le plus élevé des Rocheuses canadiennes avec 3 954 mètres. Les pistes de randonnée du parc national du mont Robson conduisent les marcheurs vers des chutes d'eau, des canyons et des lacs, et leur fournissent d'excellents points d'observation pour admirer ce majestueux sommet sous son meilleur jour.

57

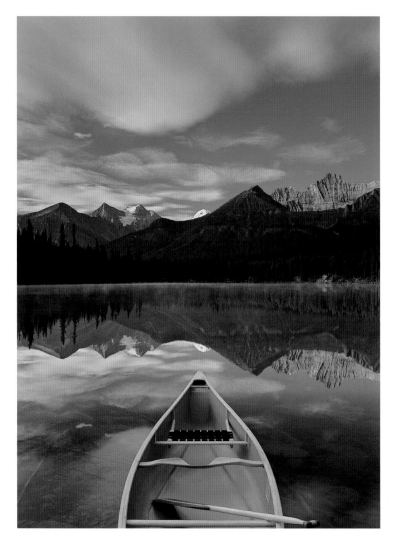

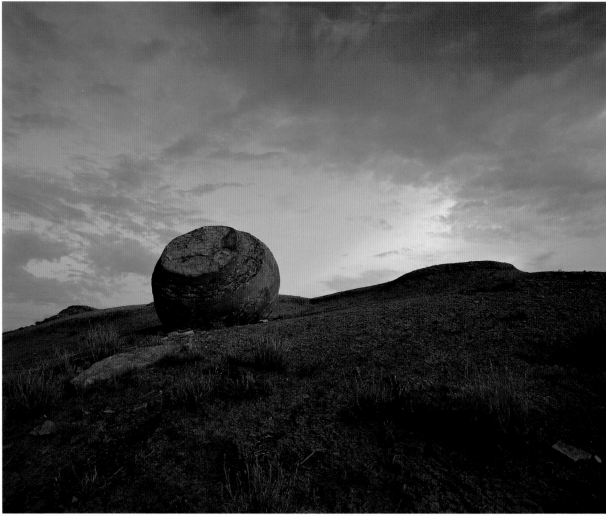

Le lac Herbert dans le parc national de Banff offre aux canotiers d'excellents panoramas.

Telle une bille géante oubliée là, cet énorme rocher rond trône au bord d'un sentier du canyon Red Rock dans le parc national Waterton, près de la frontière de l'Alberta avec le Montana.

PAGE CI-CONTRE : La rivière Bow longe la Route Transcanadienne ainsi que la Promenade des glaciers dans le parc national de Banff, offrant aux visiteurs une vue rapprochée de paysages magnifiques tel ce belvédère à Castle Junction.

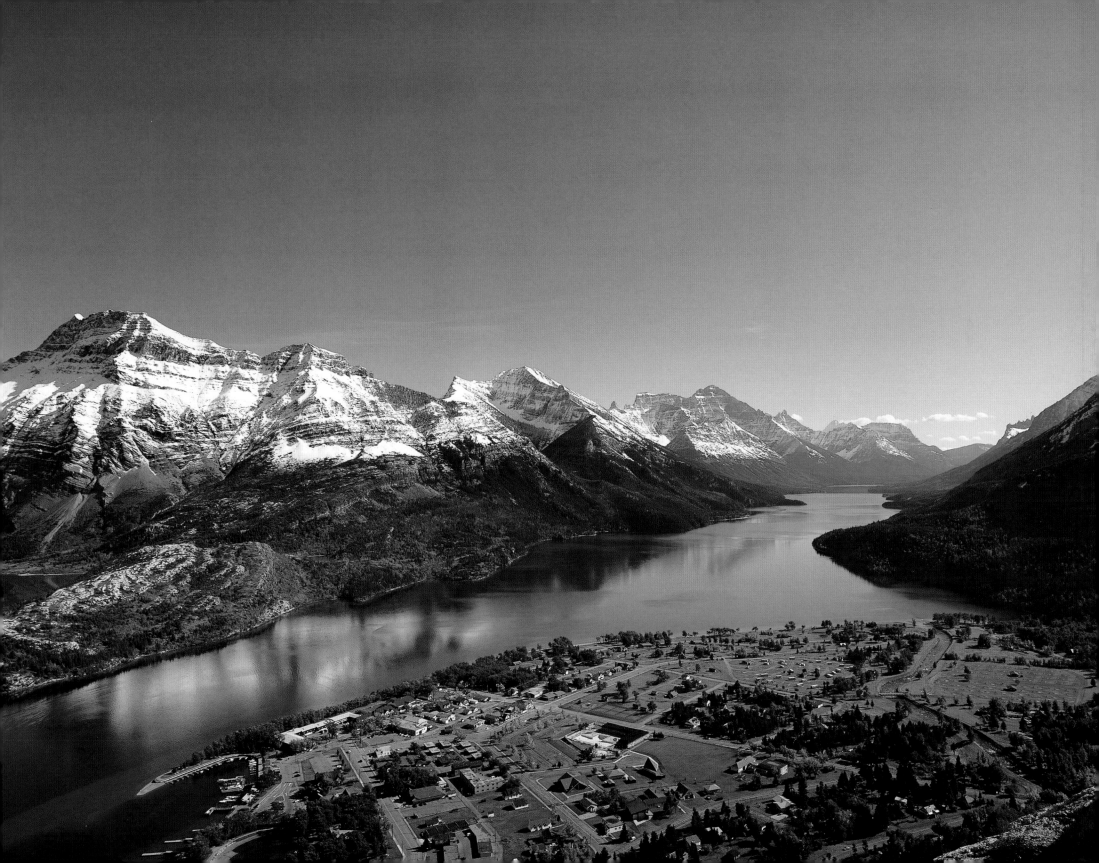

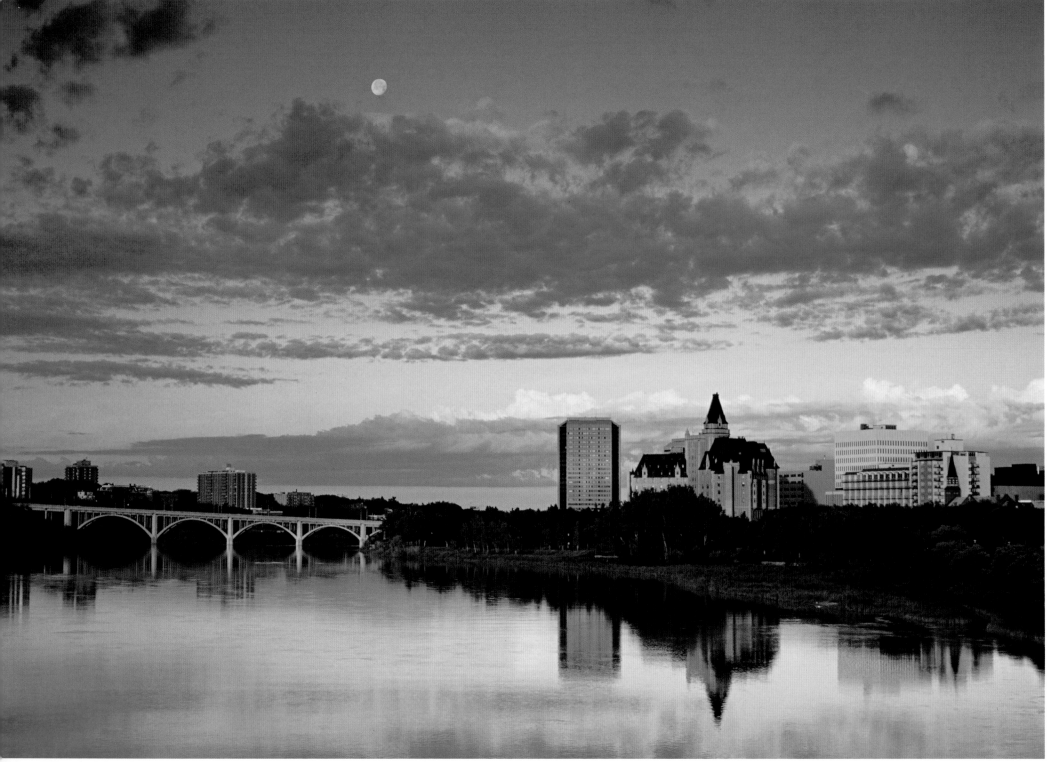

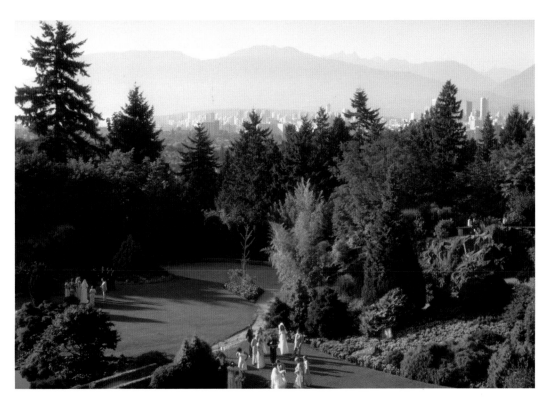

Les jardins Butchart à proximité de Victoria, en Colombie-Britannique, fournissent le cadre idéal pour un mariage. On a peine à le croire mais ces jardins de rêve remplacent ce qui était jadis une carrière de pierres.

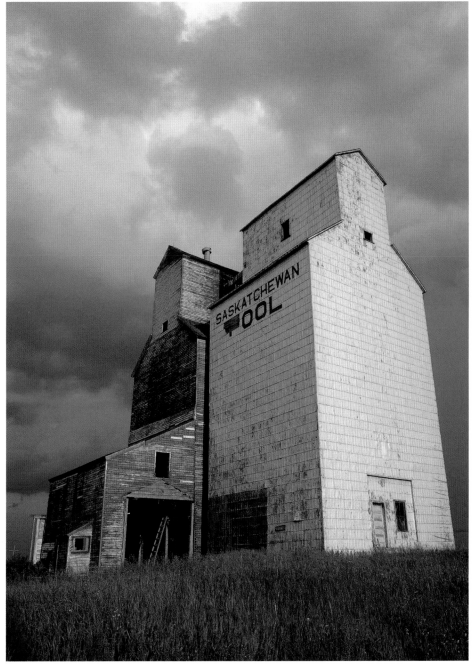

PAGE CI-CONTRE : La vivante Saskatoon est connue comme la ville des ponts. Pas moins de sept de ceux-ci enjambent ici la rivière Saskatchewan Sud. Cette deuxième ville en importance de la Saskatchewan doit son nom au mot indien Cree, qui décrit les baies pourpres qui poussent le long de la rivière à cet endroit.

Les silos à grain sont les phares des Prairies. Ils vous avertissent que vous êtes sur le point d'arriver à une ville lorsque vous roulez en voiture à travers une mer de blé apparemment sans fin qui fait de cette région l'un des plus importants greniers du monde.

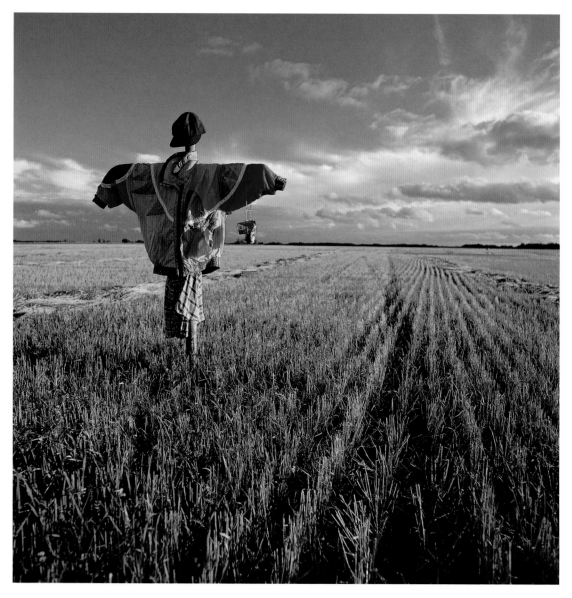

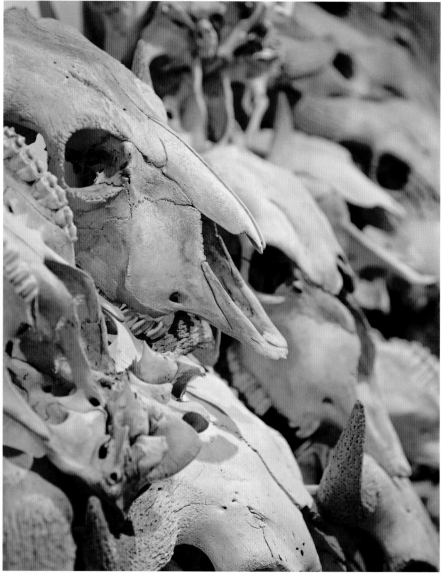

Un épouvantail monte la garde dans un champ
de blé près de Canora en Saskatchewan.

Une triste collection de crânes de bisons empilés à Head-Smashed-In Buffalo Jump près
de Fort Macleod. Pendant 10 000 ans, les Indiens des Plaines rabattaient les bisons qui,
affolés, se précipitaient du haut des falaises de grès ; ils les débitaient ensuite pour leur
viande et leur peau. L'endroit est aujourd'hui préservé en tant que Site du patrimoine
mondial des Nations Unies.

62

À GAUCHE : Les silos à grain servent à conserver le blé et d'autres céréales jusqu'à leur expédition à travers le monde.

CI-DESSOUS : À plusieurs endroits dans les Prairies, l'érosion a produit des parcelles de désert aux dunes ondulées qui remplaceraient à merveille le Sahara dans un film hollywoodien.

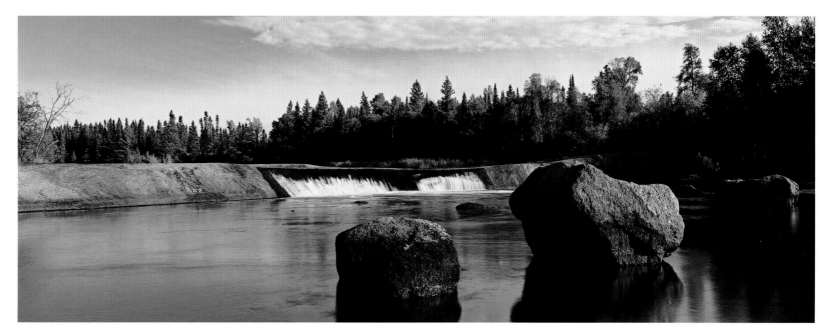

PAGE CI-CONTRE : Ce riche tapis forestier dans les îles de la Reine-Charlotte en Colombie-Britannique n'a pas poussé là par hasard. Ces îles, le point le plus à l'ouest du Canada, sont la région la plus pluvieuse du pays.

À DROITE : Les chutes Rainbow du parc provincial Whiteshell au Manitoba. Ce parc populaire près de la frontière de l'Ontario est une destination recherchée pour la voile et l'équitation.

CI-DESSOUS : Pendant qu'ils parcourent les sentiers, des randonneurs ont garé leurs kayaks à la baie Clayoquot sur les rives de l'île de Vancouver.

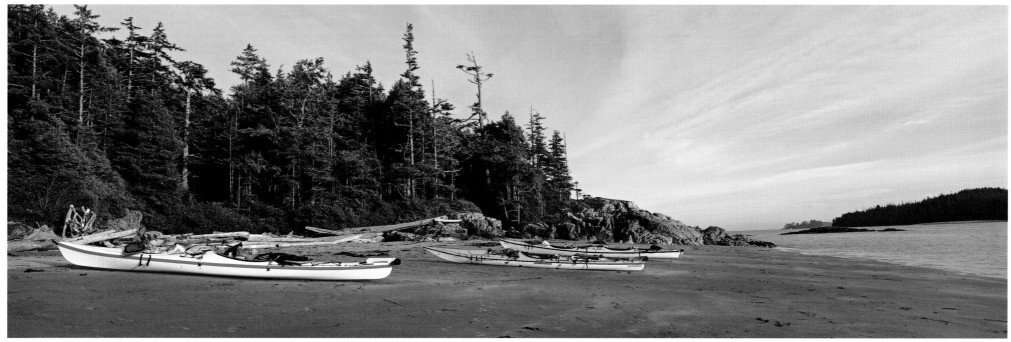

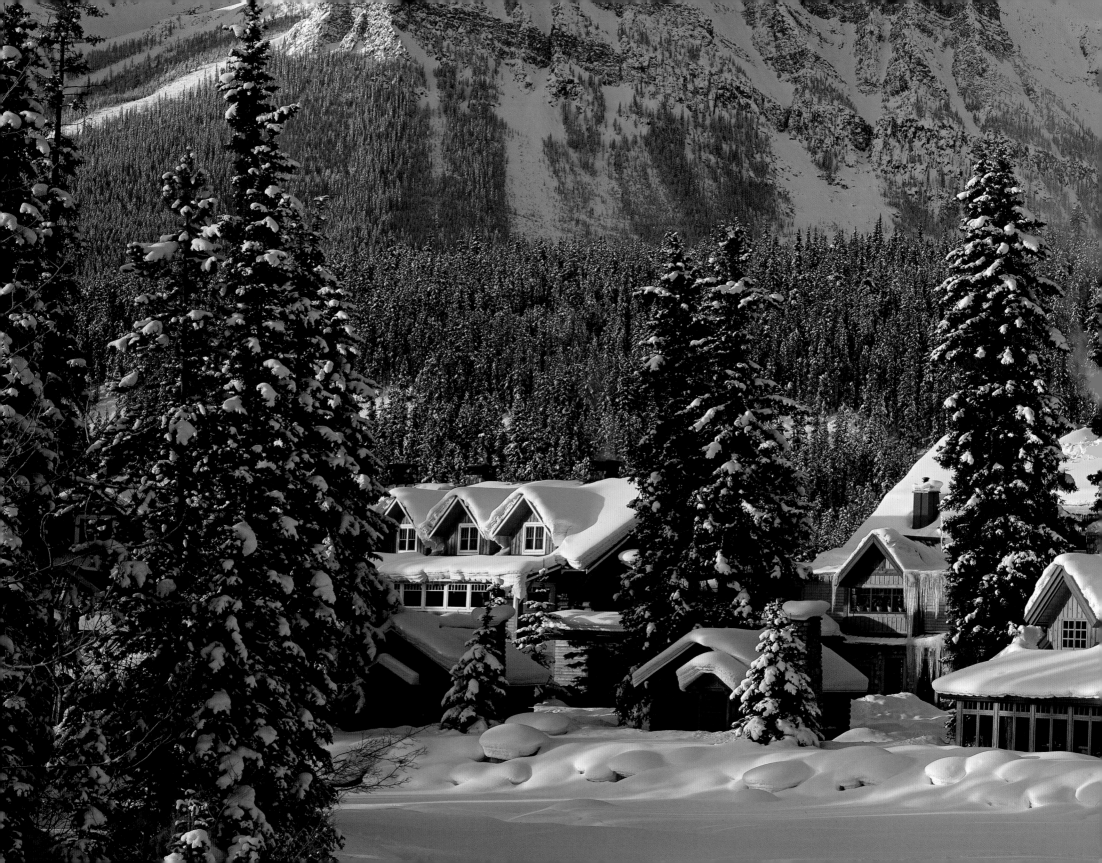

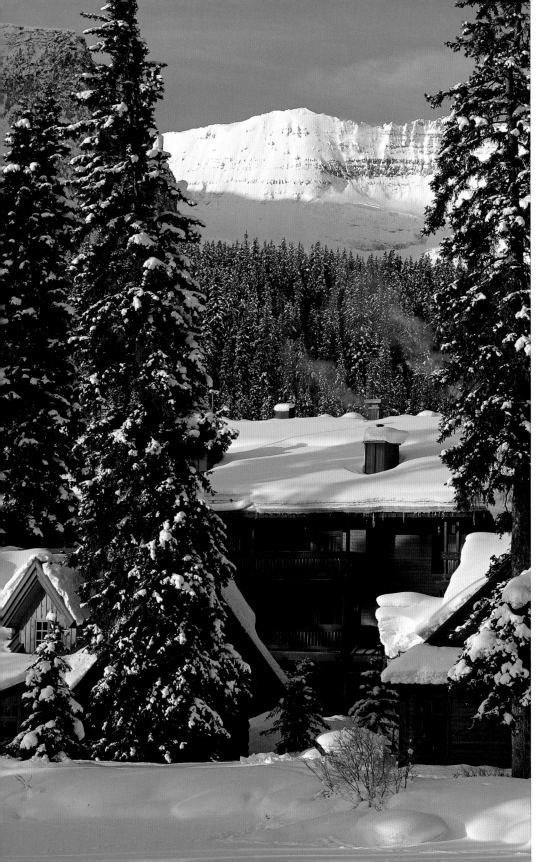

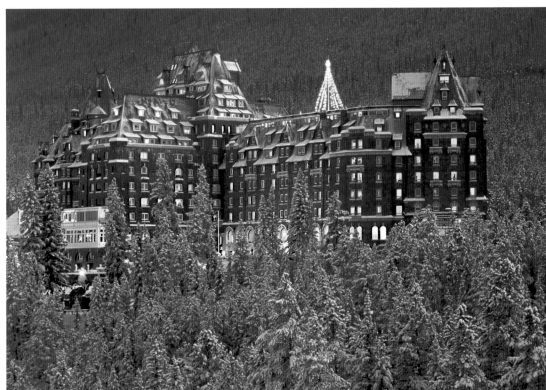

Rien de plus agréable que de rester douillettement au chaud au milieu de la nature gelée à l'hôtel Post du lac Louise ou dans d'autres châteaux-hôtels du parc national de Banff, où les gens riches et célèbres séjournaient après leur voyage en train transcontinental. Au milieu des pics enneigés et des forêts où rôde l'ours et où broute l'orignal, les clients se prélassent dans des chambres avec cheminée au bois et bain-tourbillon. À l'instar des autres hôtels de luxe des Rocheuses, le Post est reconnu pour ses nombreuses commodités, y compris sa cuisine de choix, sa piscine intérieure, son bain de vapeur et son pub animé.

L'hôtel Banff Springs est sans doute le plus célèbre des Rocheuses. Il fut construit en 1888 pour ressembler à un majestueux château écossais du 19e siècle. On y trouve tout près de formidables pentes de ski l'hiver et des terrains de golf stimulants l'été. En été, c'est également une excellente base pour faire de la randonnée ou de la bicyclette jusqu'à des lacs de montagne et des chutes scintillantes.

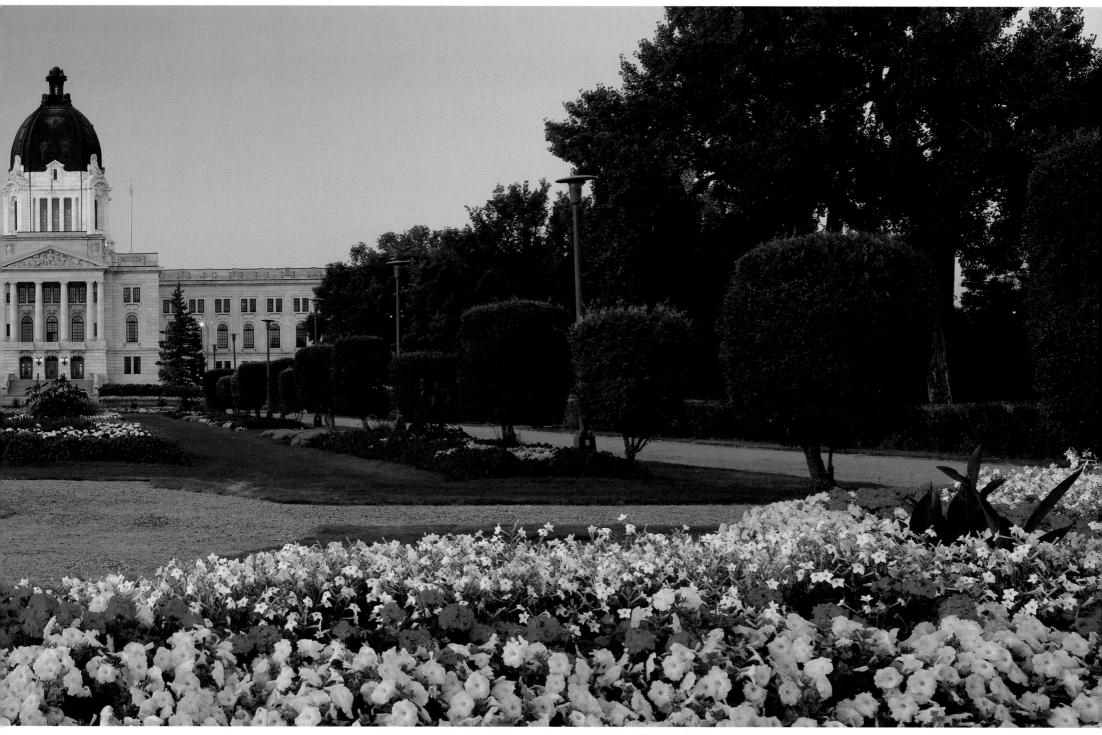

L'Assemblée législative de la Saskatchewan, où le gouvernement provincial se réunit dans la minuscule capitale de Regina, est située au milieu d'une oasis de verdure de 920 hectares appelée Wascana Centre. Ce parc abrite également le Musée d'histoire naturelle et un splendide complexe connu sous le nom de Saskatchewan Centre for the Arts. On y trouve aussi une réserve d'oiseaux aquatiques et une fontaine importée de Trafalgar Square à Londres.

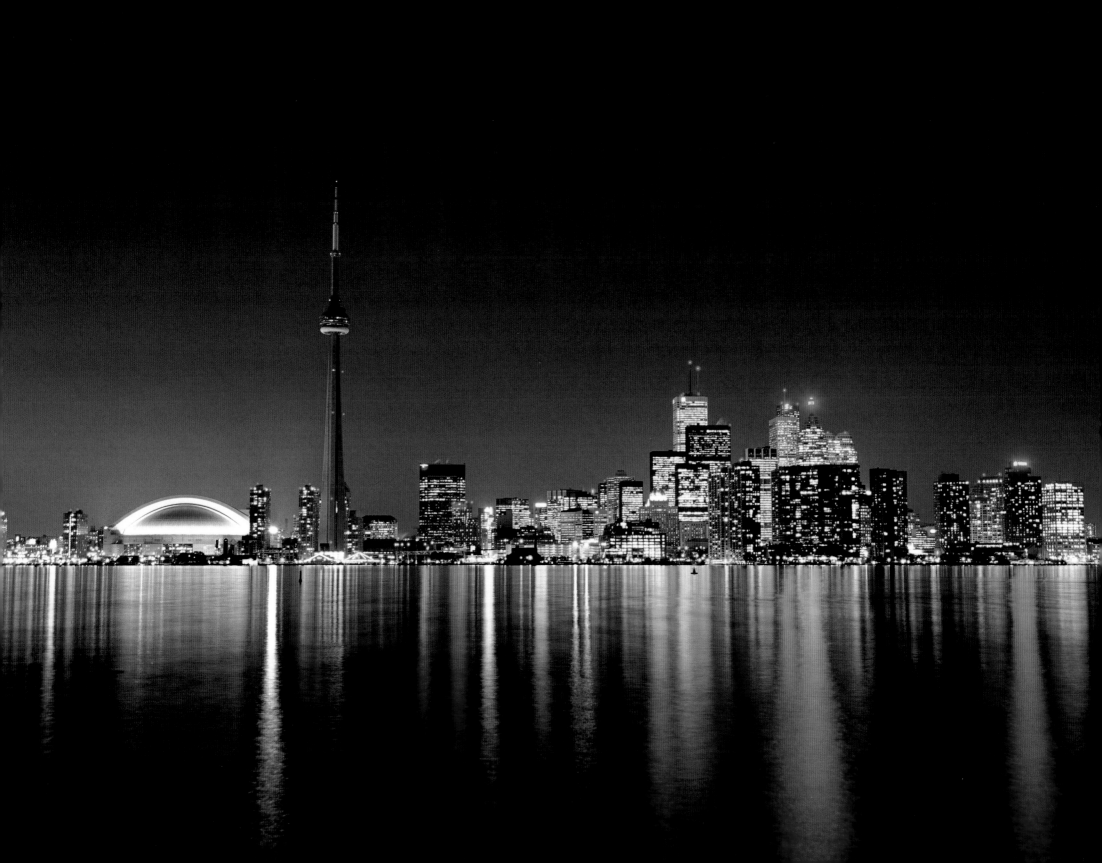

Les villes

LES PRINCIPALES VILLES du Canada possèdent des attraits très différents les unes des autres. L'une offre une silhouette futuriste et une scène théâtrale hyperdynamique, l'autre des rues pavées bordées de cafés où une chanteuse vous prend par le cœur et vous envoûte. L'une offre un casino en plein centre-ville, l'autre un cadre superbe entre des pics enneigés et une mer d'un bleu profond. L'une possède la plus grande ville souterraine d'Amérique du Nord et l'autre un trésor de musées.

Mais quelles que soient leurs différences, toutes les principales villes du pays ont une chose en commun : un centre-ville dynamique. Les citadins ont certes fui vers les banlieues après la Seconde Guerre mondiale mais ils n'ont jamais complètement déserté les centres urbains. Les centres-villes canadiens sont considérés non seulement comme des endroits formidables où travailler et se divertir, mais aussi comme des lieux où il fait bon vivre. L'été, les principales rues des centres-villes sont presque aussi animées à minuit qu'elles le sont à midis.

TORONTO

De loin la ville la plus grande et la plus cosmopolite du pays, avec une population de près de cinq millions d'habitants, Toronto est la capitale commerciale du Canada, le siège du gouvernement de l'Ontario, une Mecque pour les amateurs de théâtre et de jazz ainsi qu'une ville où presque toutes les cultures de la planète sont représentées. Elle était autrefois une capitale provinciale guindée constituée principalement d'immigrants des îles Britanniques, mais aujourd'hui, on peut y entendre des dizaines de langues et de dialectes dans son métro immaculé. Son atmosphère a radicalement changé avec l'immigration d'Européens durant l'après-guerre, surtout des Italiens, et plus tard avec les vagues d'immigrants d'Asie, des Caraïbes, du Moyen-Orient et d'Afrique. Toronto possède aujourd'hui la plus importante population chinoise en Amérique du Nord. On l'estime à plus de 300 000 habitants. La saveur multiculturelle de la ville se goûte le mieux en juin, lors du très populaire festival international Caravan où les groupes ethniques mettent en valeur leur cuisine, leur artisanat, leurs chants et leurs danses dans des pavillons disséminés à travers toute la ville.

Les gratte-ciel du centre-ville de Toronto sont dominés par la Tour du CN qui, du haut de ses 553,34 mètres, s'enorgueillit d'être la structure autoportante la plus haute de la planète. À l'ombre de la Tour s'élève le SkyDome, théâtre de nombreux moments mémorables du baseball dont deux championnats de la Série Mondiale. Au plus fort de la saison théâtrale, on peut assister chaque soir à plus de trente représentations de théâtre et de danse. Plusieurs d'entre elles sont d'ailleurs des spectacles somptueux à la mode de Broadway. L'orchestre symphonique de Toronto est de classe mondiale et le jazz est en vedette tous les soirs dans une dizaine de boîtes de nuit animées. Vous ne serez guère surpris d'apprendre que les restaurants de la ville servent les plats traditionnels d'une foule de nationalités. Repérer les stars dans la rue est un passe-temps très prisé dans cette ville qui se voit comme l'« Hollywood Nord ». De nombreuses productions cinématographiques et télévisées sont tournées ici parce que le dollar américain vaut un tiers de plus au Canada. Et plusieurs films à succès ont eu leur première au Festival international du Film de Toronto.

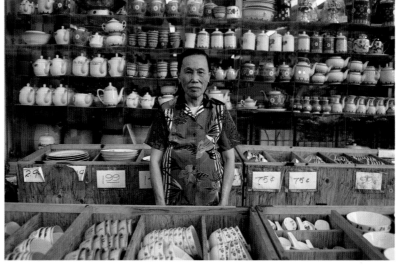

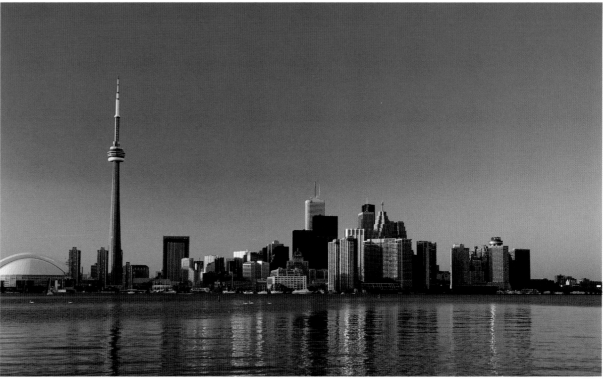

PAGE CI-CONTRE : Cette vue de nuit de la silhouette de Toronto a été prise depuis les îles de l'autre côté de la baie. Ces îles constituent des terrains de jeux populaires en été.

EN HAUT : Tous les thés de Chine sont vendus dans les boutiques des divers quartiers chinois de la ville.

CI-DESSOUS : Structure autoportante la plus haute du monde, la Tour du CN domine la ville de Toronto.

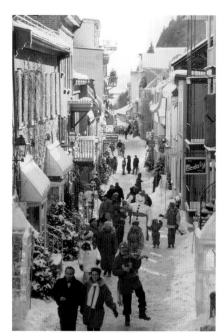

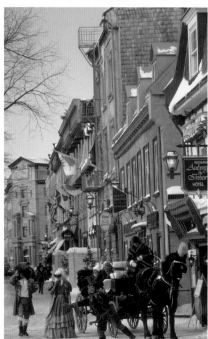

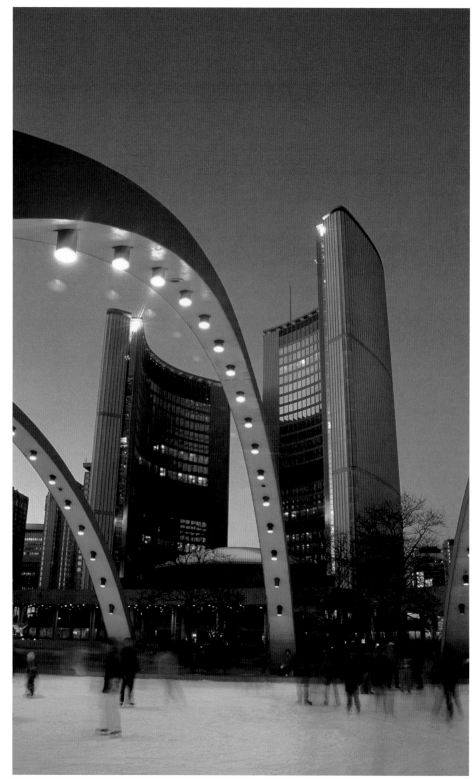

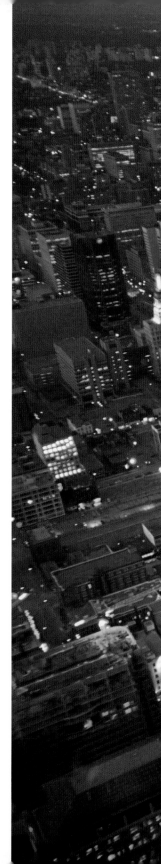

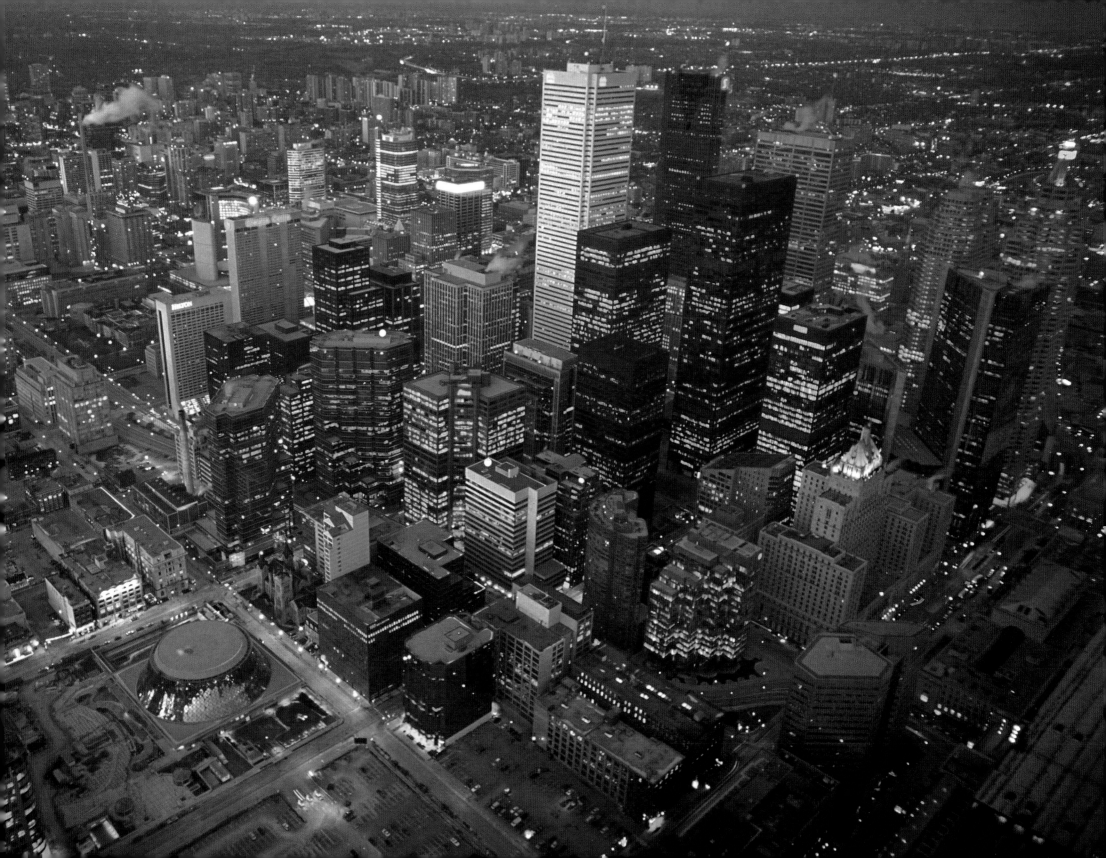

La collection orientale qu'on re-
trouve au milieu des dinosaures et des
vitrines de momies à l'immense Mu-
sée royal de l'Ontario de Toronto est
si unique que certaines de ses pièces
ont été prêtées en 1970 pour l'Exposi-
tion universelle d'Osaka, au Japon. De
nombreux immeubles d'appartements
et des centaines de maisons restau-
rées ne sont qu'à quelques minutes de
marche de la rue Yonge, la grouillan-
te artère principale, et le centre Eaton,
un centre commercial de type galerie
qui est la destination magasinage la
plus populaire de la ville, est situé en
plein cœur du centre-ville. Le soir, une
multitude de gens parcourent le cen-
tre-ville de cette cité conviviale, l'une
des plus sûres au monde.

Perché sur une colline surplom-
bant cette grouillante métropole trône
un vrai château. C'est un millionnaire
excentrique du 19e siècle qui fit ériger
Casa Loma qu'il truffa de passages se-
crets pour ne pas avoir à regarder les
domestiques s'affairant à leurs tâches.
Et si vous en avez assez de la grande
ville, sachez que les chutes Niagara ne
sont qu'à une heure et demie de route.

MONTRÉAL

La deuxième plus grande ville du Ca-
nada s'enorgueillit de sa joie de vivre.
Elle en apporta la preuve en accueillant
dans la même décennie l'Exposition
universelle de 1967 et les Jeux Olym-
piques de 1976. Montréal est une ville

À DROITE : Casa Loma, un château véritable de 98 piè-
ces, a été construit par un millionnaire excentrique.
Il domine Toronto du haut d'une colline.

À L'EXTRÊME DROITE : Le Centre Eaton, un centre
commercial de style galerie au cœur du centre-ville de
Toronto, attire un million de personnes par semaine
avec ses 285 boutiques.

PAGE CI-CONTRE : Le plus grand quartier chinois
d'Amérique du Nord éblouit les visiteurs le long de la
rue Dundas Ouest à Toronto.

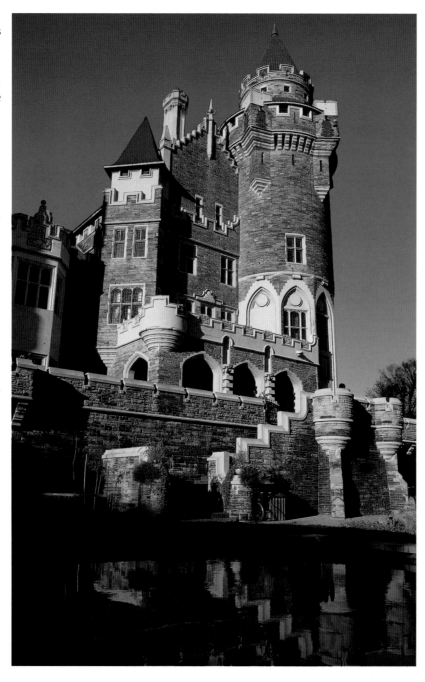

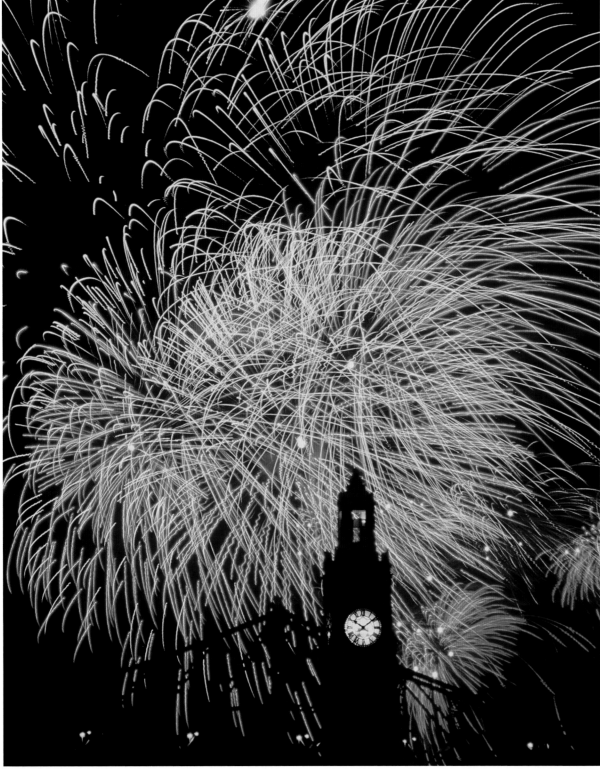

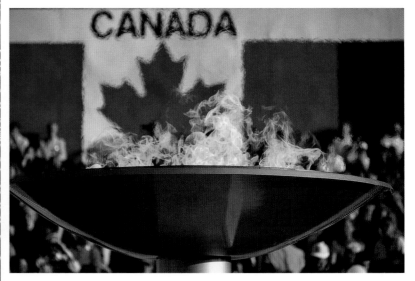

raffinée où les cafés et les bars sont des lieux où la gaieté est de mise et où le casino ne ferme jamais ses portes. De plus, la visite peut se transformer en une aventure française dans cette ville de trois millions et demi d'habitants dont la plupart parlent aussi bien l'anglais que le français.

Fondée en 1642 dans ce qui était autrefois la Nouvelle-France, la ville s'est développée autour du Mont Royal sur une île au milieu du fleuve Saint-Laurent. Très tôt, elle devint le siège de la traite des fourrures qui ouvrit ce qui est aujourd'hui le Canada jusqu'au Pacifique. Et pendant de nombreuses années, jusqu'à ce qu'elle soit détrônée par Toronto, elle a régné comme la plus grande ville du Canada. Plus récemment, Montréal s'est construit un remarquable réseau de transport en commun souterrain appelé le Métro, où les trains sur pneumatiques filent entre des stations toutes décorées différemment.

Parce qu'il y fait un froid glacial en hiver et qu'il y tombe près de 250 centimètres de neige, une ville souterraine incroyablement étendue a été construite sous les gratte-ciel du centre-ville, avec 300 boutiques et d'innombrables restaurants et salles de cinéma, tous reliés par le métro et des galeries partant des sous-sols des principaux complexes de gratte-ciel.

On peut avoir un aperçu de la ville historique dans les rues pavées d'un quartier appelé le Vieux Montréal près de l'Hôtel de Ville, un édifice de style renaissance construit à l'image de l'Hôtel de Ville de Paris. Certains des restaurants les plus réputés de cette ville connue pour l'excellence de ses tables se trouvent dans les rues étroites de ce quartier.

Deux remarquables églises de Montréal valent la peine d'être visitées : la basilique Notre-Dame et l'Oratoire Saint-Joseph. La basilique Notre-Dame fut construite à l'image de son homonyme de Paris et est décorée d'autels richement ciselés et de magnifiques vitraux. Quant à l'Oratoire, il fut bâti en

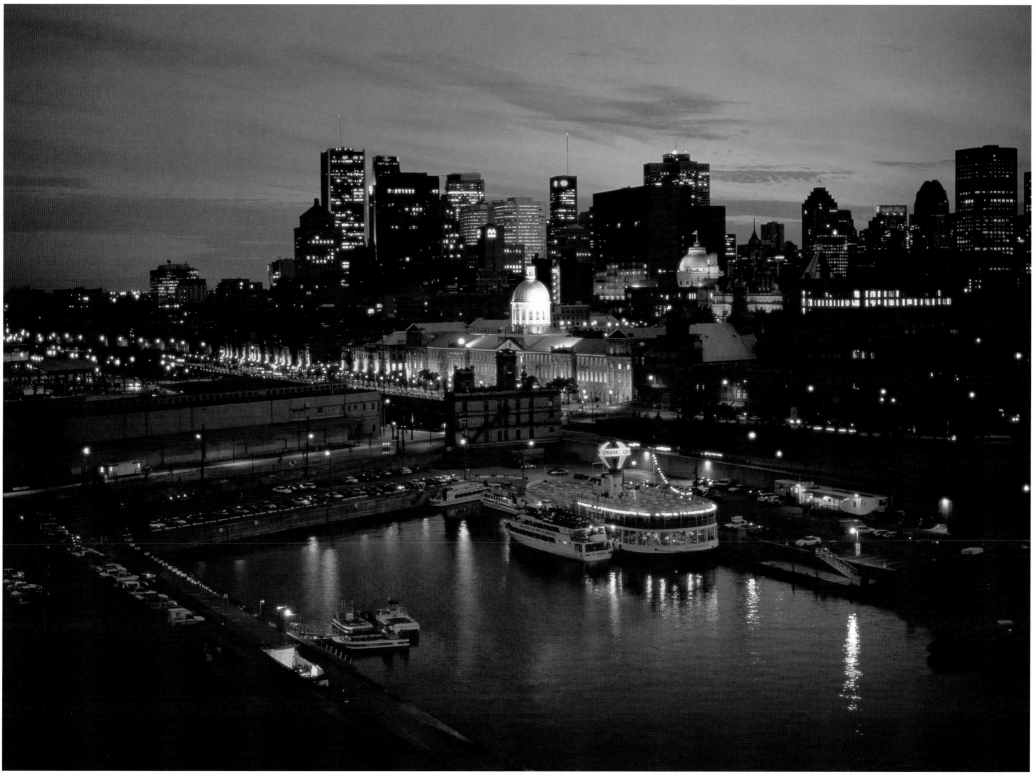

l'honneur du Frère André, un moine très aimé auquel on prête de nombreuses guérisons miraculeuses. C'est la plus grande église du pays, une basilique coiffée d'un dôme gigantesque, le plus grand au monde après celui de la basilique Saint-Pierre de Rome.

Après l'Expo 67, Montréal hérita de l'île Notre-Dame, une île artificielle sur le fleuve Saint-Laurent, et de l'Île Sainte-Hélène avoisinante avec son parc d'amusement, La Ronde, son fort érigé en 1824 et ses aires de pique-nique au bord du fleuve. Le Jardin botanique de Montréal est le troisième plus grand au monde et célèbre pour ses cactus et ses collections chinoises et japonaises.

VANCOUVER

Magnifiquement enserrée entre les montagnes et la mer sur la rude côte du Pacifique de la Colombie-Britannique, cette troisième plus grande ville du Canada est un véritable coup de cœur, avec ses maisons perchées précairement sur chaque saillie rocheuse. Les jours de soleil, on voit une multitude de petits bateaux partout où porte le regard tandis que les cargos

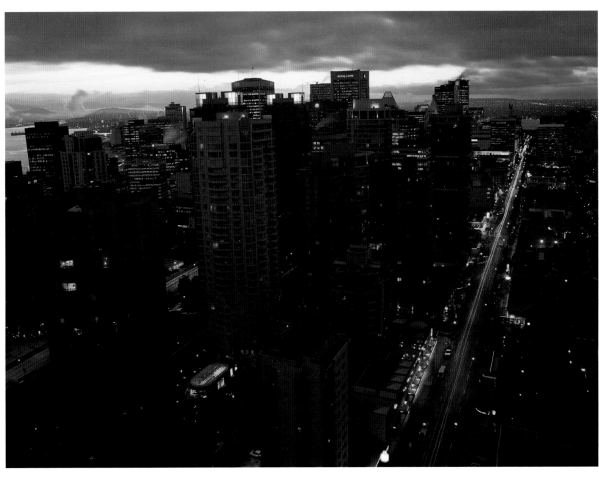

partant pour l'Orient, les bateaux de croisière de l'Alaska et les traversiers pour les îles voisines du golfe vont et viennent à la minute.

Lorsque le temps est de la partie, il est possible dans la même journée de faire du ski, de pratiquer la voile et de jouer au golf dans la ville et ses alentours. Les plages ne sont qu'à quelques pas de certains hôtels, tout comme l'est le parc Stanley, la plus belle étendue de verdure urbaine à l'ouest

d'Éden. S'étendant du cœur du centre-ville jusqu'au pont Lion's Gate menant à la rive nord, les 405 hectares de nature quasi sauvage du parc Stanley constituent le troisième plus grand parc urbain d'Amérique du Nord. Dans ce parc on trouve un ravissant lagon où nagent cygnes, canards et oies, un jardin de roses, des plages de sable fin, une collection de totems aux couleurs vives et le célèbre Aquarium de Vancouver, réputé pour ses épaulards.

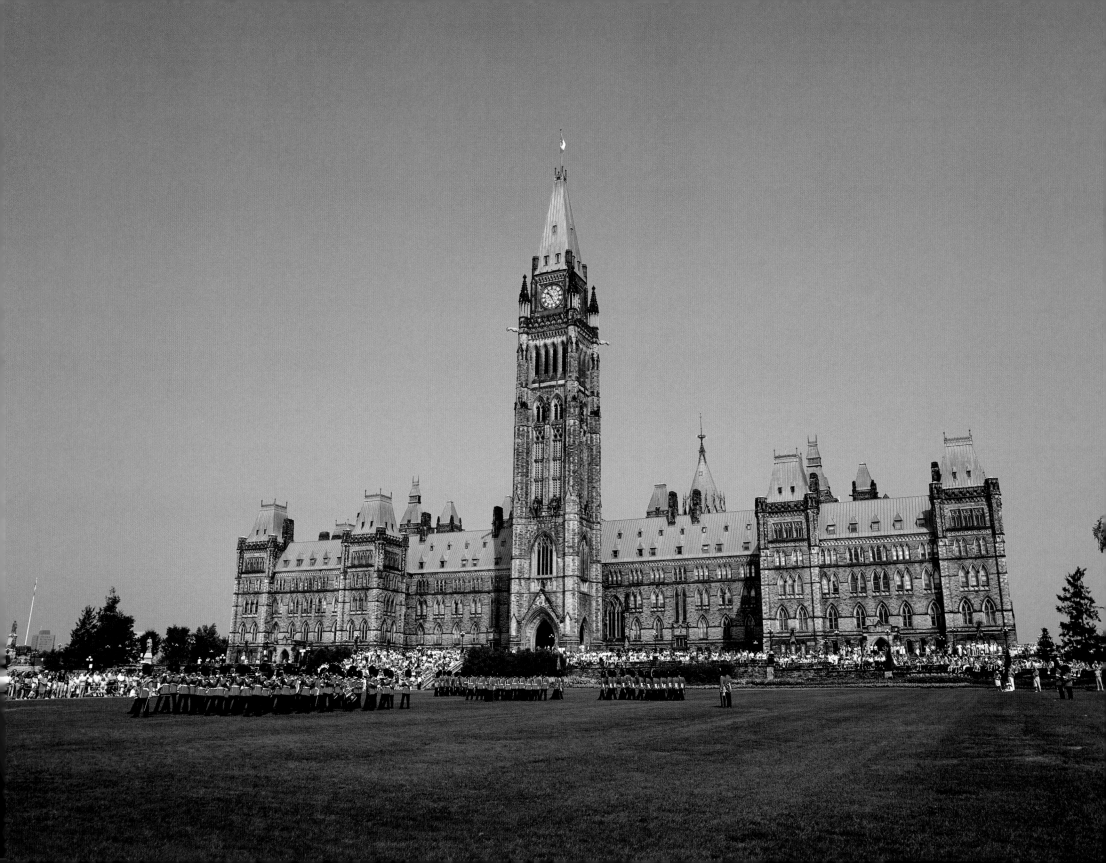

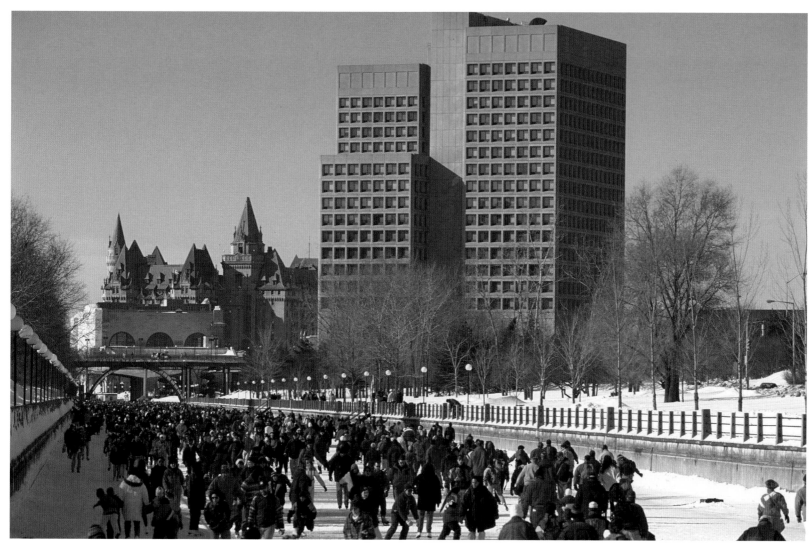

OTTAWA

Le mot *majestueux* pourrait avoir été inventé en pensant à la capitale du Canada. Malgré l'incursion de gratte-ciel récents, Ottawa est encore dominée par la majesté des édifices gothiques du Parlement terminés en 1866, juste à temps pour célébrer la naissance de la nation l'année suivante. S'élançant vers le ciel à partir de cette splendeur victorienne qu'est l'édifice central du Parlement avec ses plafonds voûtés, la Tour de la Paix est haute de 92,2 mètres.

Plus bas, sur les pelouses de la Colline du Parlement, la traditionnelle relève de la garde se déroule à dix heures précises chaque matin durant l'été.

Ottawa a été conçue pour être dépositaire des principaux trésors du pays, c'est donc une ville de musées et de galeries d'art dont beaucoup peuvent être visités gratuitement. L'étincelant Musée des beaux-arts du Canada avec ses murs vitrés, par exemple, offre des visites gratuites au cours desquelles on peut admirer des œuvres de Rembrandt, Van Gogh, Cézanne, El Greco, Gainsborough, Monet et Picasso, ainsi qu'une collection canadienne très prisée contenant certaines des plus belles toiles du Groupe des Sept. Parmi les musées gratuits, on trouve également les écuries de la Gendarmerie royale du Canada où l'on peut assister aux répétitions du célèbre Carrousel, le Musée canadien de la guerre et le Musée canadien de la photographie contemporaine. Les autres musées à recommander sont notamment le Musée de l'aviation du Canada, avec ses 115 avions magnifiquement préservés, des frères Wright à nos jours, et le Musée des sciences et de la technologie, un musée interactif où l'on peut prendre part à des expériences touchant l'informatique, les transports, les communications, l'astronomie, l'espace et d'autres domaines de recherches.

Ottawa est particulièrement belle au printemps lorsque plus d'un million de tulipes en fleurs ornent la Colline du Parlement et débordent le long de ses promenades et du canal Rideau, qui amène les petites embarcations jusqu'au cœur de la Capitale. Les premières de ces tulipes furent un cadeau du gouvernement des Pays-Bas en reconnaissance du fait qu'Ottawa avait donné l'asile à la famille royale de Hollande durant la Seconde Guerre mondiale. En hiver, un tronçon de huit kilomètres est aménagé sur le canal Rideau et devient la patinoire la plus longue du monde ainsi que le théâtre de nombreuses activités durant le Bal de Neige de février, un festival célébrant l'hiver avec des sculptures sur glace.

QUEBEC CITY

La plus européenne des villes d'Amérique du Nord, Québec exsude le charme de la vieille Europe par chacun des interstices de ses étroites rues pavées. Sa silhouette hérissée de cheminées dominée par un superbe château-hôtel et cernée d'anciennes murailles est là pour le prouver.

Fondée en 1608 par l'explorateur Samuel de Champlain sur un promontoire, là où le fleuve Saint-Laurent se rétrécit, Québec offre toujours la possibilité aux visiteurs de dîner dans une maison qui se dresse sur le même coin de rue depuis plus de trois siècles. Une bonne partie du charme de Québec se concentre entre ses fortifications, sur le cap et dans la Basse-Ville, blottie entre la falaise et le fleuve le plus fréquenté du Canada et qui comprend l'endroit où Champlain construisit son premier fort.

En 1759, la ville fut le théâtre de la bataille la plus déterminante de

l'histoire du Canada. Le général anglais James Wolfe vainquit le marquis français Louis-Joseph de Montcalm. Le Canada passa alors sous autorité britannique jusqu'à ce qu'il devienne un pays en 1867. Les deux généraux moururent de blessures reçues lors de cette bataille sur les Plaines d'Abraham, un vaste champ qu'on peut encore visiter à quelques pas des fortifications de la ville. Encore aujourd'hui, bien des Québécois souhaiteraient que le Québec se sépare du reste du Canada pour devenir un pays indépendant à majorité francophone, mais ils ont perdu deux récents référendums provinciaux qui leur auraient accordé ce droit.

S'il existe de l'animosité, elle n'est en aucun cas apparente dans les rues de Québec. Les restaurants familiaux typiques qui servent des mets continentaux ou de type traditionnel sont toujours accueillants et les artistes prolifiques de la ville accrochent leurs œuvres aux vieux murs tandis que les violoneux et les jongleurs divertissent les touristes. Les Québécois sont parmi les Canadiens les plus accueillants.

Deux périodes sont particulièrement propices pour visiter la ville. En juillet, le Festival d'été de Québec égaye les rues de la vieille capitale par sa musique, sa danse et toutes sortes de spectacles de rue. Et durant le Mardi gras, la ville est transformée en un monde féerique de palais de glace et de sculptures déroutantes par le Carnaval d'hiver de Québec. Il offre un défilé aussi grandiose que la parade

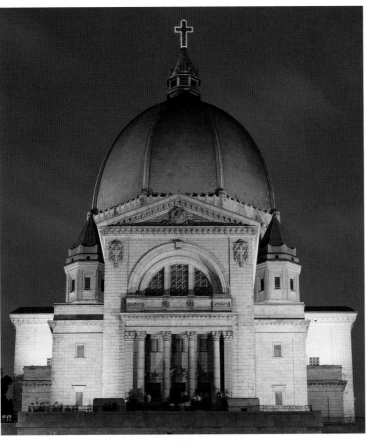

CI-DESSUS : L'Oratoire Saint-Joseph à Montréal est l'une des plus grandes églises au monde.

À DROITE : Un bouffon appelle tous les loyaux sujets au château de glace durant le Carnaval d'hiver de Québec.

À L'EXTRÊME DROITE : Gastown a l'air d'un coin paisible de Vancouver lorsqu'il est illuminé par les premiers rayons du jour. Mais c'est d'ici que la ville a surgi du temps du propriétaire de saloon « Gassy Jack » Deighton, et c'est toujours un quartier bruyant et populaire de la ville.

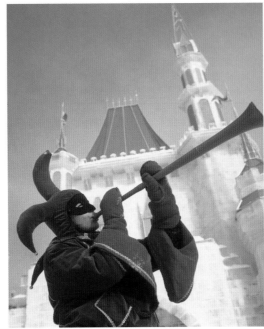

Le Château Frontenac domine la ville de Québec
du haut de son promontoire surplombant le fleuve
Saint-Laurent.

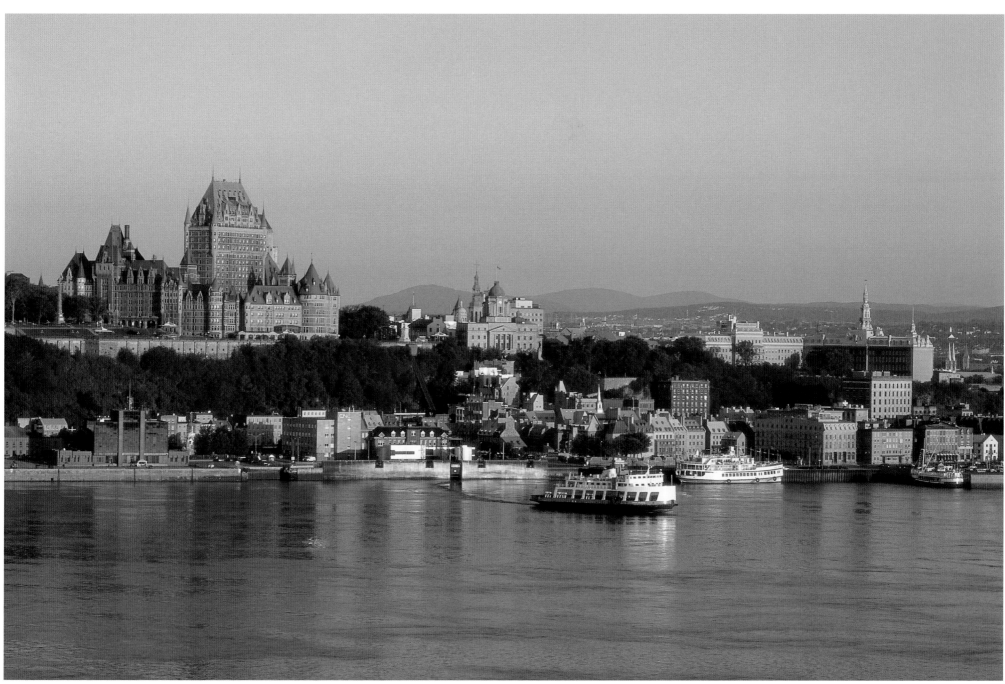

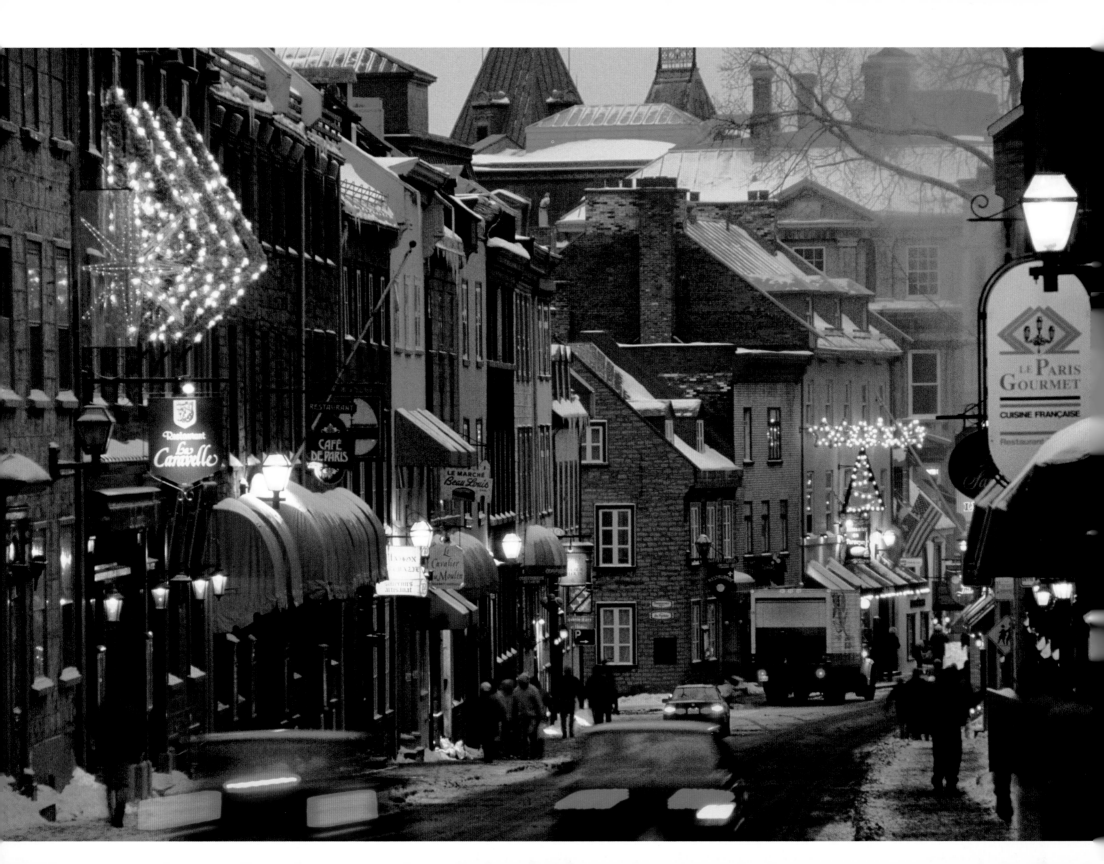

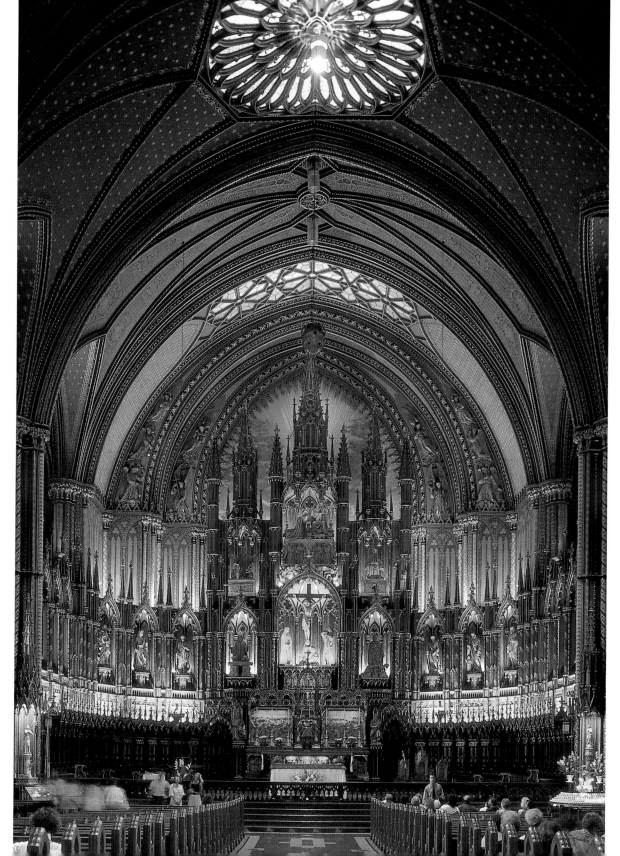

CI-DESSUS : Les gratte-ciel ont poussé entre les montagnes de Vancouver et la mer et ont transformé la ville en métropole ultramoderne étincelante la nuit.

À GAUCHE : La basilique Notre-Dame à Montréal, inspirée de son homonyme de Paris, se distingue par ses superbes vitraux et ses magnifiques autels en bois sculpté.

PAGE CI-CONTRE : La rue Saint-Louis vous amène droit au cœur du Vieux Québec à travers une porte de fortifications baptisée d'après le saint du même nom. Les étroites rues pavées de la vieille ville sont animées par des amuseurs, des artistes vendant leurs œuvres et des cafés-terrasses.

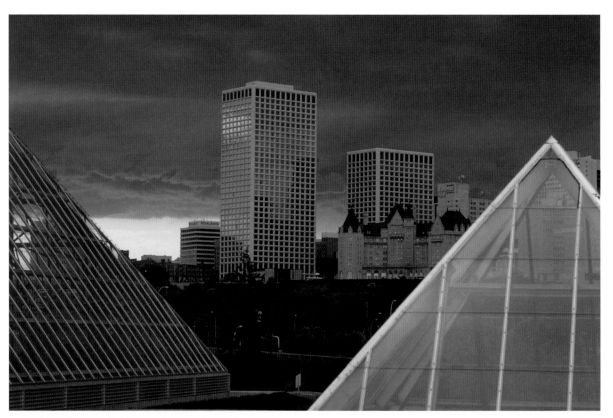

CALGARY et EDMONTON

À peu près de la même taille avec chacune environ 930 000 habitants, ces villes de l'Alberta ne se lassent pas de se concurrencer. Calgary est un ancien fort de la Police montée du Nord-Ouest dont la croissance rapide a été enclenchée par la découverte de pétrole juste au sud de la ville en 1914. Edmonton est un ancien fort de la Compagnie de la Baie d'Hudson dont le boom a été provoqué par la découverte de pétrole à Leduc, juste au sud de la ville en 1947. Cependant, même avant qu'on ait reniflé la moindre odeur de pétrole, Edmonton avait déjà le dessus sur sa rivale en tant que principal centre de ravitaillement pour la ruée vers l'or du Klondike en 1897. C'est ce qui lui permit de devenir la capitale lorsque l'Alberta est devenue une province en 1905. La richesse des deux villes a attiré des industries de haute technologie qui sont venues s'ajouter à leurs importantes usines de conditionnement.

Calgary est montée sur la scène internationale en 1988 lorsqu'elle a été l'hôte des Jeux Olympiques d'hiver. Fin juillet, le festival Klondike Days à Edmonton voit ses habitants revêtir des costumes des années 1890 pour commémorer le passé haut en couleur de la ville, du temps où elle était le centre de ravitaillement pour la ruée vers l'or, avec des défilés et le lavage simulé de l'or à la batée.

Établie dans la vallée de la rivière Saskatchewan-Nord, Edmonton offre plus de 7 300 hectares de parcs. Au parc du Fort Edmonton, des personnages costumés illustrent quatre époques de la ville, de ses débuts comme poste de traite des fourrures jusqu'aux

jours insouciants qui en ont fait la capitale d'une nouvelle province. En tant que capitale provinciale, elle possède de beaux musées dont le Musée provincial de l'Alberta, la Edmonton Art Gallery et le Centre de l'espace et de la science. Calgary se remémore ses débuts au parc historique du fort Calgary, où les visiteurs peuvent assister en direct à une véritable érection de fortifications. Le Zoo de Calgary, avec son jardin botanique et son parc préhistorique, est unique. Il abrite des espèces menacées comme la grue blanche d'Amérique et un tigre de Sibérie.

WINNIPEG

Centre ferroviaire important et capitale du commerce canadien des céréales, Winnipeg est une ville à la fois robuste et cultivée. Bien que Calgary et Edmonton l'aient dépassée en population depuis leur boom pétrolier, elle demeure une actrice importante dans la vie des Prairies à titre de capitale du Manitoba.

Son symbole, le Golden Boy – une statue de quatre mètres d'un garçon doré tenant sur un bras une gerbe de blé – surmonte le Palais législatif du Manitoba. Forgé en France avant la Première Guerre mondiale, il avait été chargé à bord d'un navire à destination de l'Amérique qui fut réquisitionné pour le transport de troupes. Il passa donc la guerre à traverser et retraverser l'Atlantique avant d'atteindre sa destination finale à Winnipeg.

Winnipeg naquit en tant que petite colonie écossaise mais connut un boom lorsque le chemin de fer du Canadien Pacifique arriva à sa porte. Les trains amenèrent de nombreux immigrants d'Europe de l'Est dont l'amour de la musique et de la danse est toujours palpable aujourd'hui.

Son Royal Winnipeg Ballet jouit d'une excellente réputation internationale que partagent l'Orchestre

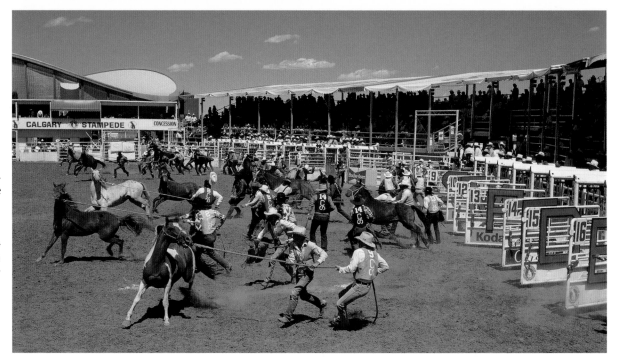

symphonique de Winnipeg et le Manitoba Opera. Son Musée manitobain de l'homme et de la nature est l'une des attractions touristiques les plus populaires des Prairies, retraçant la relation des habitants des Prairies avec leur environnement depuis les temps préhistoriques.

HALIFAX

Du haut de sa colline, une forteresse en forme d'étoile appelée la Citadelle d'Halifax dominait autrefois cette ville, la plus grande des Maritimes. Aujourd'hui, on doit faire un effort pour l'apercevoir entre les gratte-ciel nouvellement construits. Car Halifax – fondée en 1749 et ville qui a longtemps vécu dans le passé – s'est modernisée. Elle arbore des hôtels et des tours à bureaux flambant neufs, un casino au centre-ville et un front de mer magnifiquement restauré appelé Historic Properties où d'anciens entrepôts abritent maintenant certains des meilleurs restaurants et boutiques de la ville.

Comme Halifax repose sur l'un des plus beaux havres naturels d'Amérique du Nord, elle a toujours été une importante base navale et un port effervescent sur lequel beaucoup d'immigrants européens ont posé le regard en arrivant dans le pays. Son Musée maritime de l'Atlantique retrace l'histoire navale de la région à partir de l'époque de la marine à voile. Il est également consacré aux naufrages célèbres et contient une collection d'objets en bois du *Titanic*. Le parc Point Pleasant, l'un des rares endroits en dehors de l'Écosse où la bruyère pousse à profusion, est très visité tout comme l'est Province House, un superbe édifice de style Georgien de 1818, le plus vieil immeuble législatif du pays.

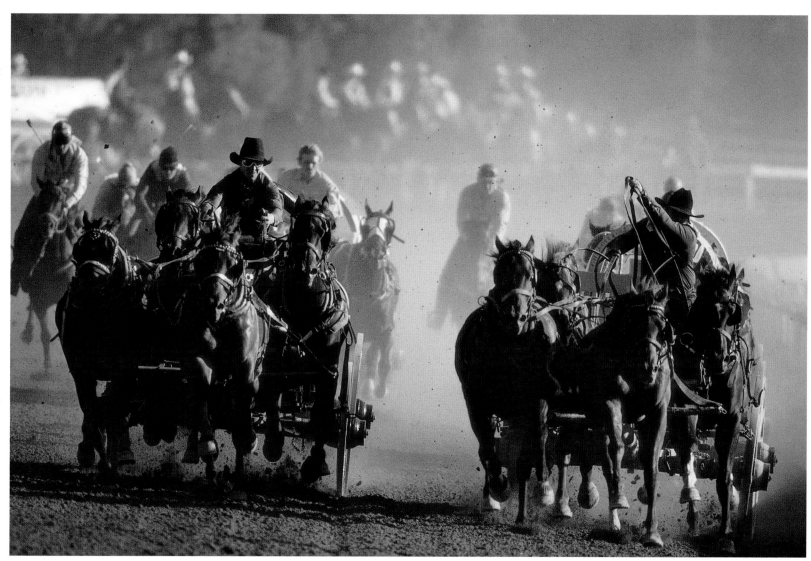

CI-DESSUS : Le Wild West retourne à Calgary pour de bon en juillet lorsque tous les évènements imaginables liés au rodéo remplissent les estrades durant le Stampede. Le plus populaire d'entre eux est la course de chariots de mandrin au cours de laquelle des attelages de chevaux et cavaliers laissent derrière eux des nuages de poussière alors qu'ils filent à toute allure autour du circuit avec les chariots entièrement équipés qui servaient de cuisine mobile aux cow-boys lorsqu'ils travaillaient sur le terrain.

Le pont Angus L. Macdonald enjambe le deuxième plus grand port en eau profonde du monde à Halifax, en Nouvelle-Écosse (page ci-contre). Ce port de mer jadis guindé a changé de manière spectaculaire au cours des dix dernières années et possède maintenant un casino débordant d'activité 24 heures sur 24. L'horloge de la vieille ville d'Halifax (à l'extrême droite) marche depuis 1803, date à laquelle elle a été installée sur les ordres du futur père de la reine Victoria, qui était affecté ici.

À DROITE : Winnipeg est toujours la capitale du blé du pays et un centre ferroviaire important. Son symbole est le Golden Boy, une statue de quatre mètres d'un garçon doré tenant sur un bras une gerbe de blé, qu'on peut voir en haut de l'élégant Palais législatif du Manitoba.

La cathédral Saint Boniface

Winnipeg possède un ancien quartier français appelé Saint-Boniface où vit la plus grande communauté francophone de l'Ouest. Son centre d'intérêt a toujours été sa cathédrale, inaugurée en 1818. En 1968, un incendie a ravagé l'intérieur de l'église, n'épargnant qu'une partie de la façade qui se dressa dès lors telle une ruine romaine. Lors de la construction d'une cathédrale moderne en 1972, les anciens murs ont été laissés debout et incorporés à la nouvelle église. Le résultat de cette juxtaposition est extrêmement réussi.

La dernière frontière

L'APPEL DE LA NATURE sauvage retentit encore dans les vastes territoires du Nord canadien comme il le faisait lorsque l'auteur globe-trotter américain Jack London en a décrit l'attrait il y a un siècle. Les territoires sont l'une des dernières frontières de l'humanité. C'est une contrée où les animaux sauvages sont bien plus nombreux que les hommes et où l'on peut compter des centaines de kilomètres entre deux villages. Moins de 100 000 âmes hardies y habitent, alors que la population de caribous à elle seule est estimée à 700 000 individus. C'est aussi une terre d'infinie variété; des montagnes coiffées de neige, des rivières furieuses, des chutes d'eau à vous couper le souffle, une toundra sans arbres couverte de délicates fleurs sauvages durant les étés trop courts et de majestueuses falaises d'où l'on peut apercevoir une baleine ou des icebergs plus hauts que des gratte-ciel. À certains endroits, le pergélisol (sol gelé en permanence) atteint une épaisseur de plus de 500 mètres, rendant difficile la construction de routes et d'édifices.

Trois territoires couvrent le nord du Canada : le Yukon, les Territoires du Nord-Ouest et le Nunavut. Ce dernier est la patrie nouvellement créée pour les Inuits de l'Arctique de l'Est, un peuple aborigène qui habite cette région reculée du Nord canadien depuis plus de 8 000 ans. Cette nouvelle terre a été taillée en 1999 à même les Territoires du Nord-Ouest qu'il était difficile d'administrer. Ensemble, ces trois territoires comptent pour le tiers de la masse continentale du Canada.

Le plus à l'ouest des trois territoires du Nord, le Yukon, est celui qui a fait couler le plus d'encre et il est aussi le plus développé. C'est là qu'on trouve les plus hautes montagnes du Canada et certains de ses paysages les plus magnifiques. La découverte d'or dans le ruisseau Bonanza en 1896 et la ruée du Klondike qui s'ensuivit attirèrent sur le Yukon les yeux du monde. Plus de 100 000 chercheurs d'or déferlèrent sur le territoire et, le temps de le dire, un pâturage d'orignal situé près du site avait été transformé en Dawson City, une ville frontière rudimentaire de 30 000 habitants avec des bars tapageurs, des théâtres et des salles de danse qui n'existaient que pour encaisser les pépites des prospecteurs.

Parmi les aventuriers qui tombèrent sous le charme du Yukon à cette époque, on compte Jack London et Robert Service qui, à leur tour, enflammèrent les imaginations du monde entier.

Aujourd'hui, les tableaux colorés de l'époque de la ruée vers l'or qu'ils ont peints sont encore présents pour les voyageurs qui passent par ici. Par exemple, la cabane de rondins à l'extrémité est de Dawson City, où vécut Service de 1909 à 1912 et où il écrivit son dernier recueil de poésie sur le Klondike, est ouverte au public. Service avait des habitudes de travail étranges, il épinglait sur les murs des morceaux de papier d'emballage et y écrivait ses vers en majuscules comme l'aurait fait un enfant. Se mêlant peu aux bagarres et à la gaieté ininterrompues de la ville, il restait assis tranquillement, absorbant par chacun de ses pores la vie du Yukon et écrivant des balades qui le rendirent beaucoup plus riche que la plupart des prospecteurs.

Les visiteurs peuvent laver l'or à la batée sur plusieurs ruisseaux du

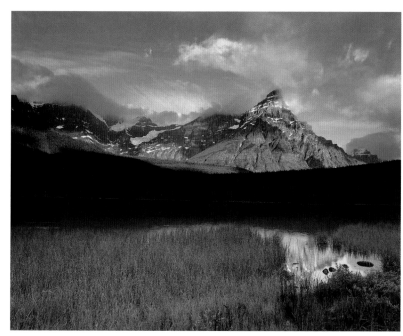

PAGE CI-CONTRE : L'appel de la nature retentit encore à travers les vastes territoires du Nord canadien.

CETTE PAGE : Les montagnes et les lacs des territoires sont toujours le royaume des oiseaux et des animaux comme ce beau couple de mouflons de Dall.

Klondike, tenter leur chance au salon de jeu Diamond Tooth Gertie's Gambling Hall, assister en été au spectacle du tournant du siècle Gaslight Follies au Palace Grand, un opéra luxueux avec salle de danse ouvert en 1899. « Arizona Charlie » Meadows se servit des restes de deux bateaux à roue arrière échoués pour construire son cher Palace, qui connut des temps difficiles après la ruée, mais que le gouvernement canadien a restauré depuis. Les autres endroits à visiter sont le bureau de poste de Dawson, un édifice de 1900 d'une élégance étonnante, le Keno, un typique bateau fluvial à vapeur et un musée de première classe consacré à l'époque de la ruée vers l'or.

Non loin de là, le brouhaha de la ville frontière cède la place à certains des paysages naturels les plus spectaculaires du Canada dans le parc national de Kluane, où se trouvent les plus hautes montagnes du Canada. Parmi ces sommets, citons le mont Logan qui avec 5 959 mètres est la plus haute montagne du Canada et la deuxième plus haute d'Amérique du Nord. Entre plusieurs chaînes de montagnes du parc se trouve un héritage de l'ère glacière : le plus grand champ de glace non polaire du monde. Des glaciers atteignant une longueur de 65 kilomètres rayonnent à partir du champ de glace, bloquant parfois des rivières et créant des lacs instantanés.

Les océans Pacifique et Arctique influencent tous deux le climat de Kluane, donnant naissance à la flore et la faune la plus diversifiée du nord du Canada. Le parc abrite de grands troupeaux de mouflons de Dall et de chèvres de montagne et un petit troupeau de caribous. Les grizzlis passent des prairies alpestres aux vallées selon la saison alors que les ours noirs s'en tiennent aux régions boisées. On peut également y apercevoir le loup,

le rat musqué, le vison, le renard, le lynx, la loutre, le coyote, le castor, le lapin et le spermophile ainsi que plus de 150 espèces d'oiseaux, dont l'aigle à tête blanche, le faucon et le merle-bleu azuré. Pas étonnant que Kluane fasse partie des Sites du patrimoine mondial des Nations Unies.

Les visiteurs peuvent se rendre au parc en roulant 160 kilomètres vers l'ouest à partir de Whitehorse, la capitale du Yukon, sur la route de l'Alaska. Cette route fut construite à travers le territoire durant la Seconde Guerre mondiale pour relier l'Alaska et la Colombie-Britannique et faciliter le mouvement des troupes et du matériel au nord des États-Unis.

Une autre route historique du Yukon, la route de Dempster, commence juste à la sortie de Dawson City et se déroule vers le nord sur une distance de 965 kilomètres dans les Territoires du Nord-Ouest jusqu'à l'océan Arctique. Elle n'est pas indiquée pour les petites natures, avec ses rares postes d'essence, des rivières tumultueuses qu'on doit passer en traversier et de longs tronçons où l'on a plus de chances de rencontrer un grizzli qu'un être humain. Beaucoup de visiteurs empruntent la Dempster pour se rendre jusqu'au cercle polaire arctique, simplement pour dire qu'ils ont conduit dans l'Arctique. Mais certains aventuriers hardis poussent jusqu'à Inuvik et ses plateformes pétrolières sur la mer de Beaufort. On peut également se rendre dans les Territoires du Nord-Ouest en automobile à partir de l'Alberta en empruntant la route du Mackenzie, mais c'est à peu près tout ce que l'on trouve comme routes principales dans les Territoires du Nord-Ouest et le Nunavut où l'hydravion, la motoneige, le ski de fond, le traîneau à chiens, la raquette et une bonne paire de bottes de marche remplacent la toute-puissante automobile.

Il y a cependant une destination majeure des Territoires du Nord-Ouest que l'on peut atteindre en automobile. Le parc national Wood Buffalo, qui chevauche la frontière avec l'Alberta, est le plus grand parc national du Canada. Il héberge le plus grand troupeau de bisons en liberté au monde – 2 500 au dernier compte – des orignaux, des caribous et des ours. Dans un coin isolé et interdit aux touristes du nord-est du parc se trouve le dernier lieu connu de nidification des grues blanches, une espèce menacée. L'espoir que ces grands oiseaux puissent

Ces panneaux de signalisation uniques à Watson Lake au Yukon ressemblent à des totems. C'est un soldat américain souffrant du mal du pays qui érigea les premiers d'entre eux durant la construction de la route de l'Alaska au cours de la Seconde Guerre mondiale. On compte aujourd'hui plus de 30 000 panneaux, les visiteurs continuant à ajouter le nom de leur ville.

PAGE CI-CONTRE : Le lac Moraine dans le parc national de Banff rivalise avec son célèbre voisin, le lac Louise. Ses eaux bleu-vert sont encerclées par pas moins de dix sommets. Il existe un endroit appelé Rockpile (le tas de roches) qui fournit un perchoir idéal pour admirer cette scène splendide. Malheureusement, c'est l'un des lieux de prédilection des grizzlis, qui obligent parfois les autorités à fermer les sentiers.

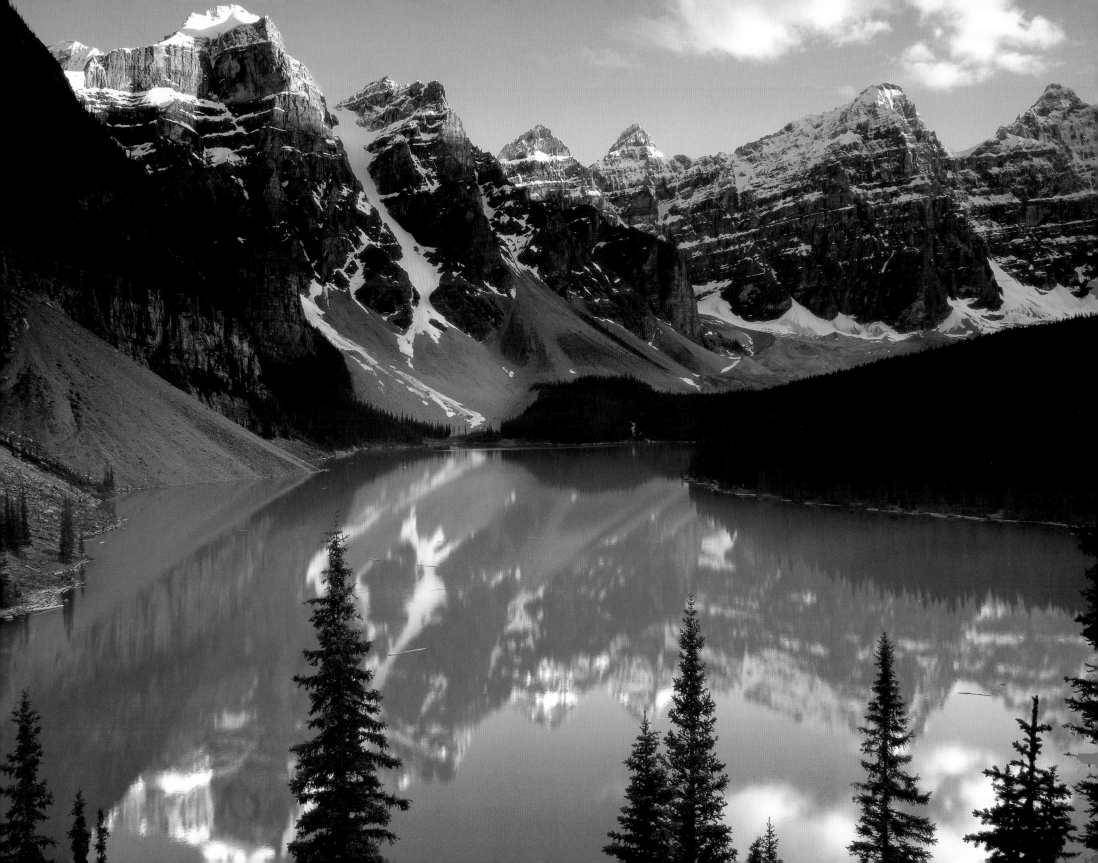

Le porc-épic (en haut), le tamia (ci-dessus) et la loutre (à droite) sont parmi les petits animaux qui ont trouvé refuge au milieu du gros gibier des territoires du Nord canadien.

PAGE CI-CONTRE : La route de Dempster, la seule route du Canada qui mène à l'Arctique, traverse la toundra gelée à White Pass dans le Yukon. Le tracé de cette route isolée commence à la sortie de Dawson et se poursuit jusqu'au poste éloigné arctique d'Inuvik.

survivre était très faible lorsque leur nombre a baissé à 50 dans les années 1960. Aujourd'hui, on peut les voir en nombre grandissant sur la côte du golfe du Mexique, au Texas, où ils passent l'hiver.

Yellowknife, une ville de 17 000 âmes, est la capitale des Territoires du Nord-Ouest. Elle est située à près de 480 kilomètres du cercle polaire arctique et c'est l'un des rares endroits accessibles en automobile qui offre une vue superbe des aurores boréales. L'un des grands spectacles pyrotechniques de la nature, ces étranges lumières forment des images plumeuses vertes, rouges, roses et violettes qui ondulent contre le ciel nocturne d'un noir d'encre. C'est en hiver qu'on peut le mieux les voir lorsque cette partie du monde tourne le dos au Soleil et quand il fait sombre une bonne partie de la journée. À l'opposé, il fait assez clair à minuit en été pour lire le journal, et Yellowknife célèbre cet événement en organisant chaque année en juin le tournoi annuel de golf Minuit Classique où les joueurs ont des départs à deux heures du matin ou plus tard encore.

Le Centre du patrimoine septentrional du Prince de Galles à Yellowknife montre des scènes colorées de la vie dans la région depuis la préhistoire. Des magasins et des maisons ont poussé le temps de le dire dans la vieille ville de Yellowknife, sur les bords du Grand Lac des Esclaves, quand de l'or fut découvert dans la région en 1934. Parce qu'elles étaient construites sur du pergélisol mouvant, plusieurs constructions ont dû être abandonnées. Aujourd'hui, elles vivent une seconde vie en tant que tavernes joyeuses et boutiques invitantes le long de Ragged Ass Road et de Lois Lane, nommée ainsi en l'honneur de Margot Kidder, l'actrice originaire de Yellowknife qui jouait le rôle de la journaliste du même nom dans les films de Superman.

Un vol en hydravion à l'ouest de Yellowknife et on arrive au parc national Nahanni, une réserve sauvage si unique que les Nations Unies lui ont donné le statut de Site du patrimoine mondial. Centrée sur les vallées de la rivière Nahanni Sud et de la rivière Flat, c'est une contrée idéale pour les vacances de canot en nature sauvage – mais seulement pour les pagayeurs expérimentés. Il existe plusieurs endroits spectaculaires le long de la Nahanni Sud, dont les sources hydrothermales Rabbitkettle et les puissantes chutes Virginia, dont la dénivellation est deux fois celle du Niagara. Certains canyons de la rivière atteignent une profondeur de plus de 1 100 mètres et on y a de bonnes chances d'apercevoir des mouflons d'Amérique, des moutons, des chèvres de montagne, des caribous des forêts, des loups, des ours et des cygnes trompette.

Il n'y a aucune route qui mène au Nunavut, le nouveau territoire canadien de l'Arctique de l'Est. On s'y rend en avion à partir de Montréal et une fois arrivé, on constate que ses villes sont limitées à deux ou trois kilomètres de voies carrossables. Mais c'est une destination unique qui vaut vraiment les difficultés auxquelles on doit faire face pour se rendre à ses principales attractions. Les amateurs de James Bond s'en rendront compte dès qu'ils sauront que la scène de poursuite au début du film *L'espion qui m'aimait* a été tournée au parc national Auyuittuq du Nunavut, la première réserve naturelle jamais établie au nord du cercle polaire arctique. Dans le film, Bond est poursuivi à ski par des méchants et il plonge dans le vide du haut d'une falaise abrupte, échappant à la mort à la dernière minute en ouvrant un parachute qu'il dissimulait sur lui. Le cascadeur qui remplaçait Roger Moore planait en fait au dessus de l'une des plus hautes falaises ininterrompues du globe, au mont Thor – toujours considéré comme un défi de taille par les alpinistes du monde entier – dans le parc national Auyuittuq.

Le Nunavut est presque entièrement situé au nord de la limite des arbres, ce qui lui confère un paysage austère et étrange et l'un des climats les plus rudes de la planète – sauf en été. On trouve des monts aux sommets enneigés

et des fjords spectaculaires sur les rives orientales des îles de Baffin et d'Ellesmere et des terres arides sur la masse continentale du Nunavut, entre la côte de la baie d'Hudson et la frontière des Territoires du Nord-Ouest, alors que des plateaux et des falaises abruptes dominent la côte de l'Arctique.

Avant que ne soit créé ce nouveau territoire, les randonneurs qui avaient bravé des terrains difficiles autour du monde venaient dans l'Arctique de l'Est pour affronter la Passe Pangnirtung. Le défilé s'appelle désormais Akshayuk. Il offre toujours aux randonneurs et motoneigistes près de 100 kilomètres au milieu de falaises abruptes le long d'une vallée entrecoupée de rivières et jonchée de débris glaciaires. On trouve des fjords spectaculaires aux deux bouts du défilé. Loin au nord, le parc national Quttinirpaaq est une terre tout droit sortie de l'ère glaciaire. Ses champs de glace ont une épaisseur de 915 mètres et l'un des pics qui en dépassent est le mont Barbeau qui, avec ses 2 631 mètres, est la montagne la plus haute de l'Est de l'Amérique du Nord. La grouillante ville d'Iqaluit est de loin l'agglomération la plus importante. Cette capitale territoriale était autrefois connue sous le nom de Frobisher Bay.

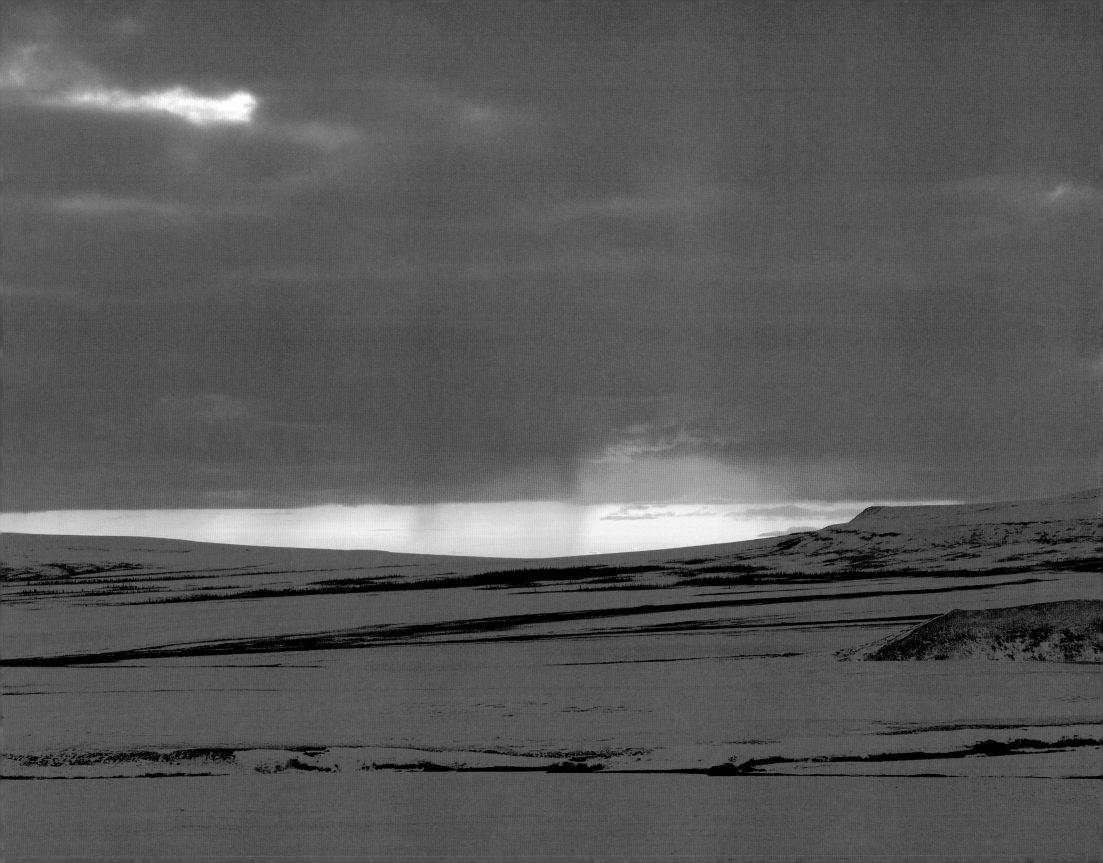

Dawson City possède toujours le charme ensorceleur du Yukon, ramenant les visiteurs à l'époque exubérante où elle était le centre de la ruée vers l'or du Klondike. Comme les prospecteurs de jadis, les visiteurs peuvent tenter leur chance au salon de jeu Diamond Tooth Gertie's Gambling Hall (ci-dessous) ou assister au spectacle du tournant du siècle Gaslight Follies (plus bas) avec ses personnages en costume d'époque au Palace Grand, un opéra luxueux avec salle de danse ouvert en 1899. Lorsqu'on examine la façade du théâtre (à droite), on peut voir comment « Arizona Charlie » s'est servi des restes de deux bateaux à roue arrière échoués pour construire son cher Palace, qui a maintenant été restauré et a retrouvé l'éclat de ses jours glorieux.

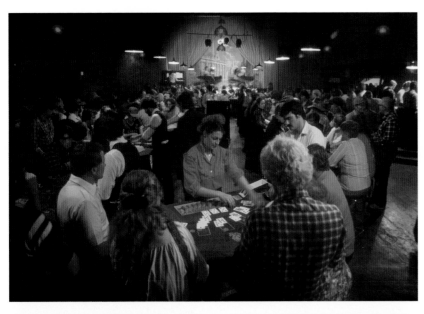

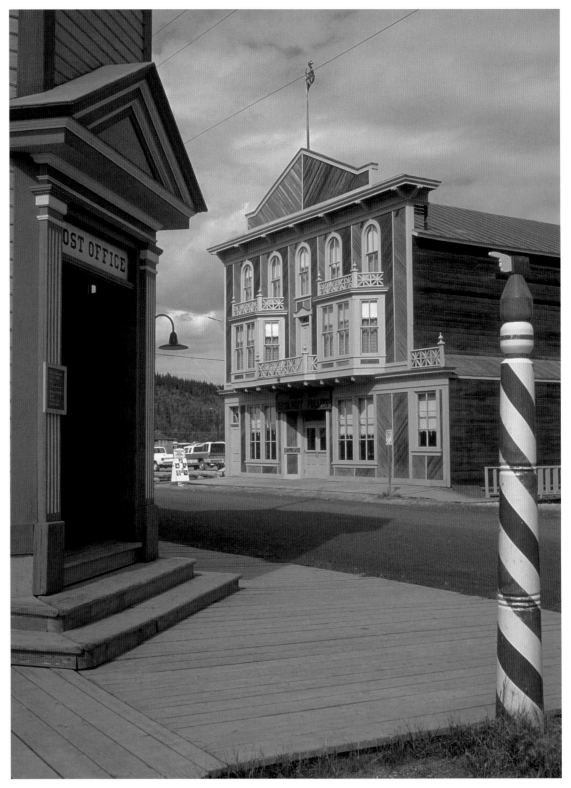

Le bébé phoque (en bas à droite) est l'un des symboles les plus vénérés du monde mais il aura du mal à survivre face aux ours polaires et aux autres prédateurs qui le chassent sans relâche. Un renard arctique (ci-dessous à droite) profite d'un moment de repos après la chasse tandis qu'un spermophile (en bas au centre) semble apprécier son dîner de fleurs sauvages, et des traces dans la neige (ci-dessous à gauche) sont tout ce qui reste du passage d'un de ses compagnons nordiques.

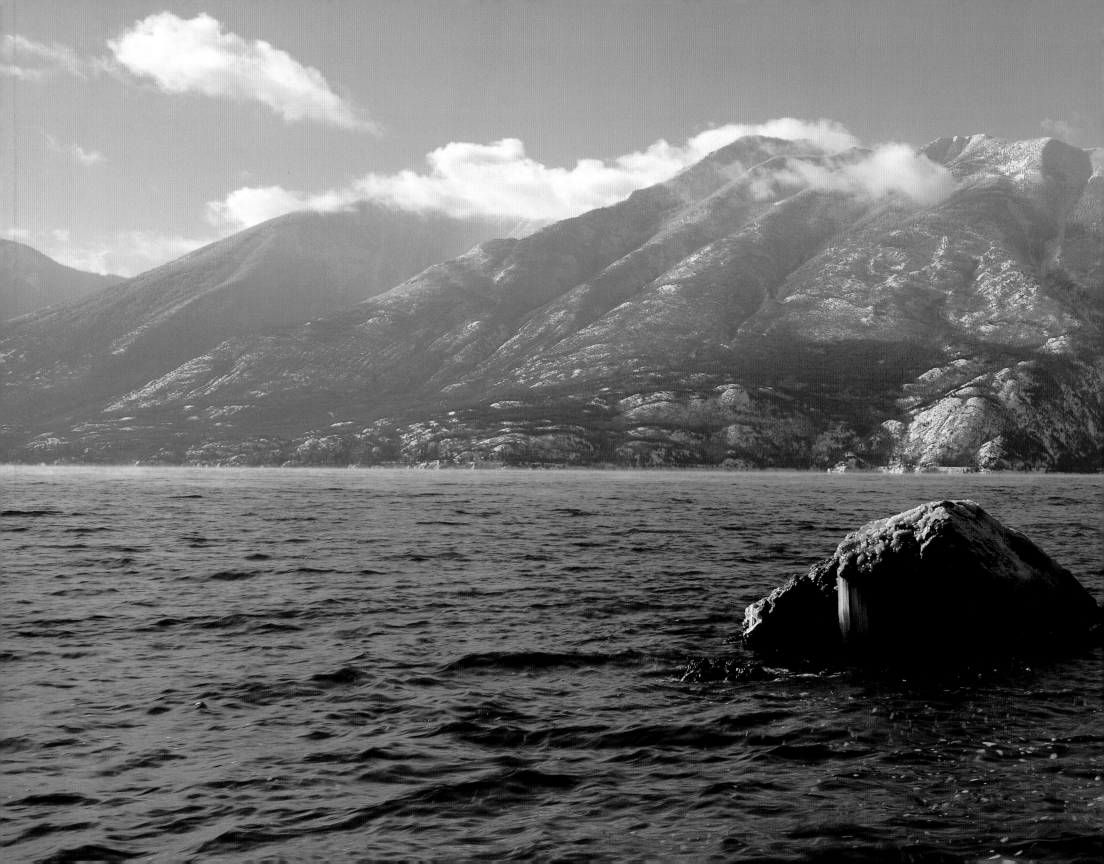

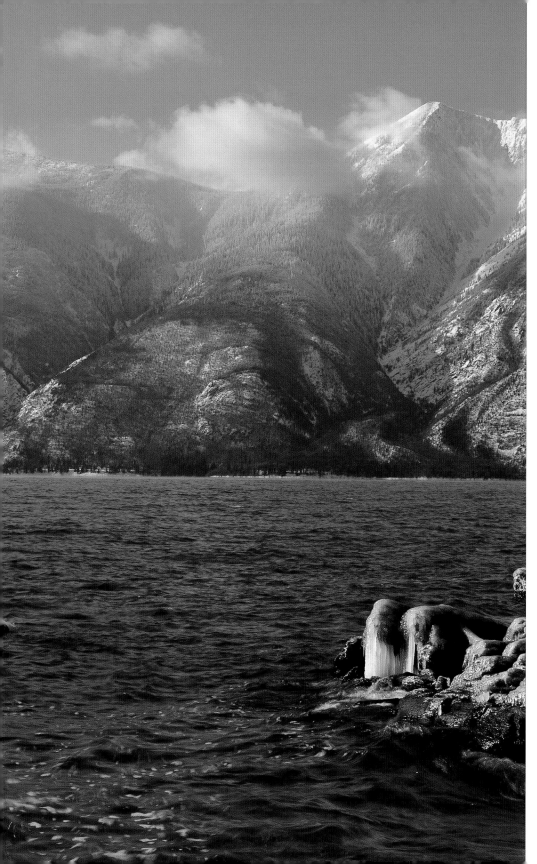

Les chèvres de montagnes sont parfaitement adaptées
à leur environnement, comme on peut le voir dans
cette démonstration d'équilibre. Les prédateurs peinent
à les suivre sur les escarpements rocheux.

ENCART : Le lac Kootenay au pied de la chaîne
Selkirk en Colombie-Britannique revêt ses plus beaux
habits d'hiver. En été, ce lac grouille de saumon,
d'esturgeon et de la plus grosse espèce de truite
arc-en-ciel au monde.

Parmi ces créatures du Nord canadien photographiées dans leur habitat naturel, il y a un lièvre arctique (à droite), une louve affectueuse avec son louveteau (à droite en bas), et un renard enroulé sur lui-même pour un petit somme (extrême droite).

PAGE CI-CONTRE : On pourrait croire que cet ours polaire a la reine des gueules de bois mais il prend seulement un peu de répit pendant la chasse pour se rouler dans la neige.

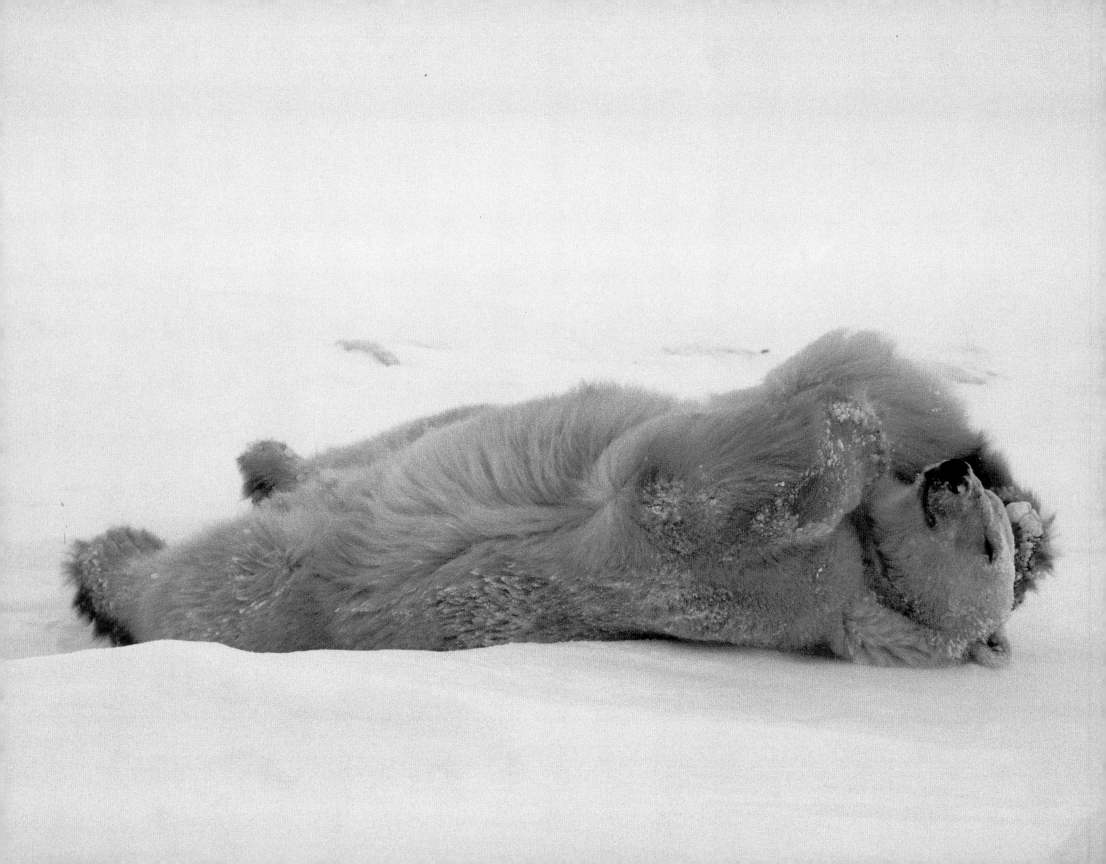

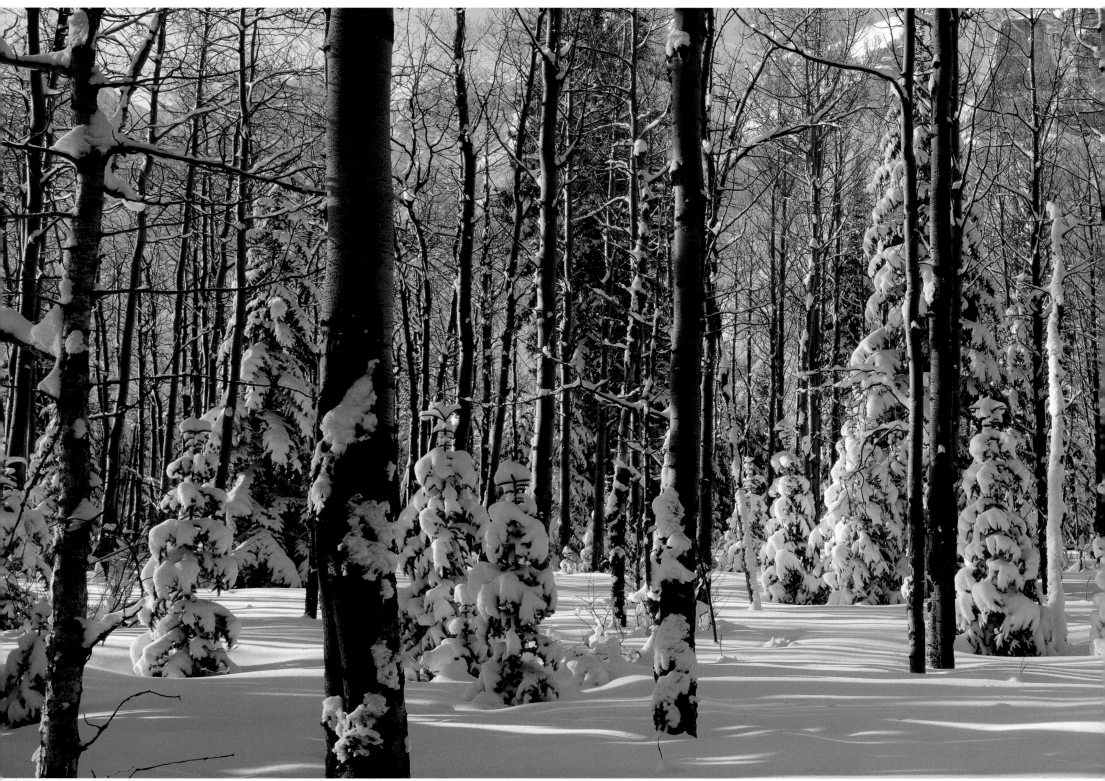

La forêt vierge peut nous sembler glaciale mais elle abrite un monde d'animaux petits et grands dans la nature sauvage du Canada.

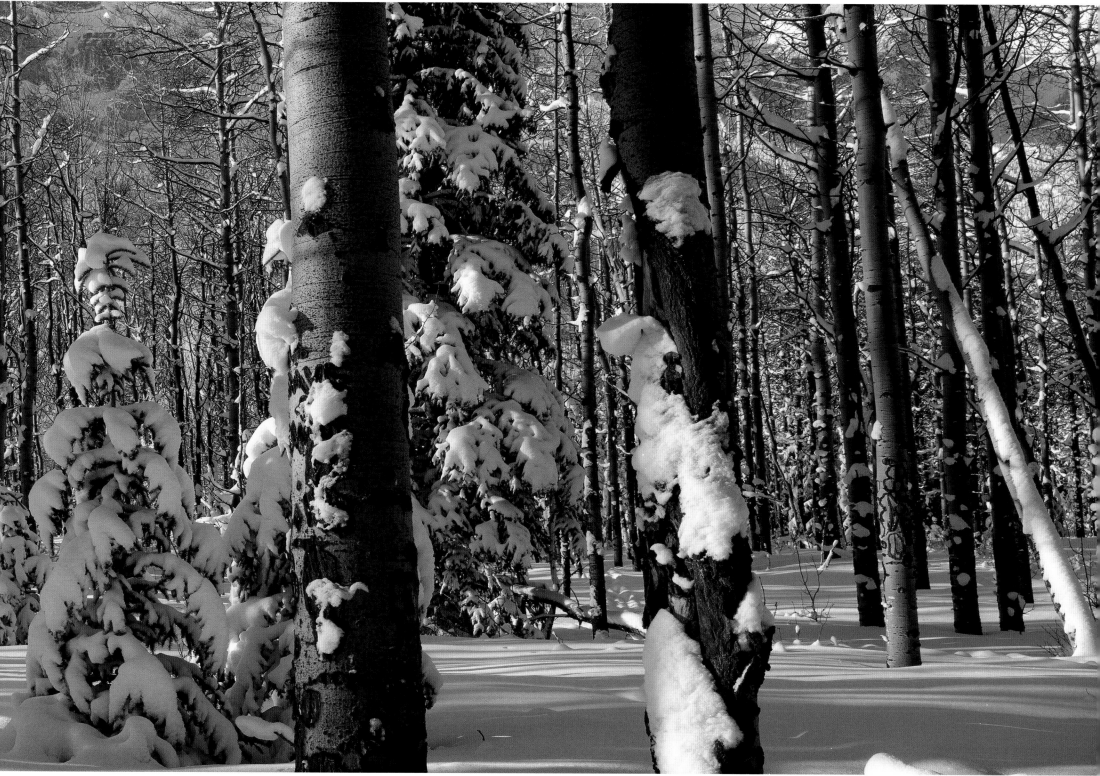

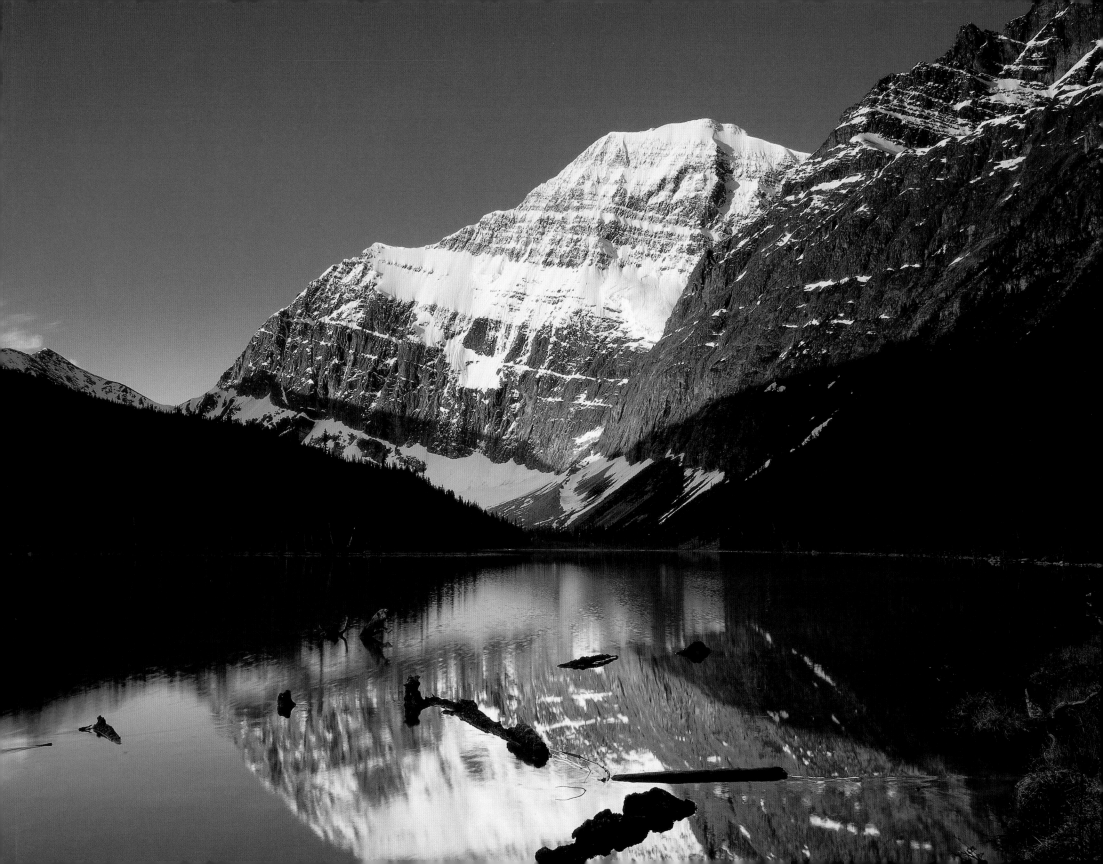

CI-DESSUS : La portion la plus périlleuse de la rivière Yukon dévale les rapides de Miles Canyon où ces aventuriers modernes revivent les voyages en radeau que devaient endurer les prospecteurs du temps de la ruée vers l'or. Bien sûr, à cette époque, la passerelle suspendue Robert E. Lowe n'était pas là pour permettre aux visiteurs de traverser facilement les rapides.

À GAUCHE : À Whitehorse, la capitale du Yukon, les visiteurs peuvent faire des excursions en bateau sur la rivière Yukon, le long de la Route de '98 que les prospecteurs suivaient pour se rendre aux champs aurifères du Klondike.

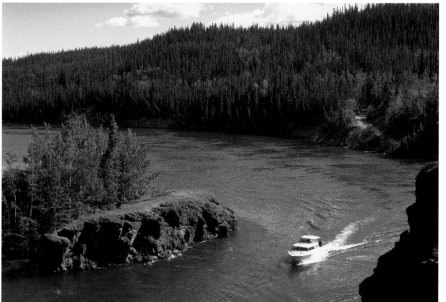

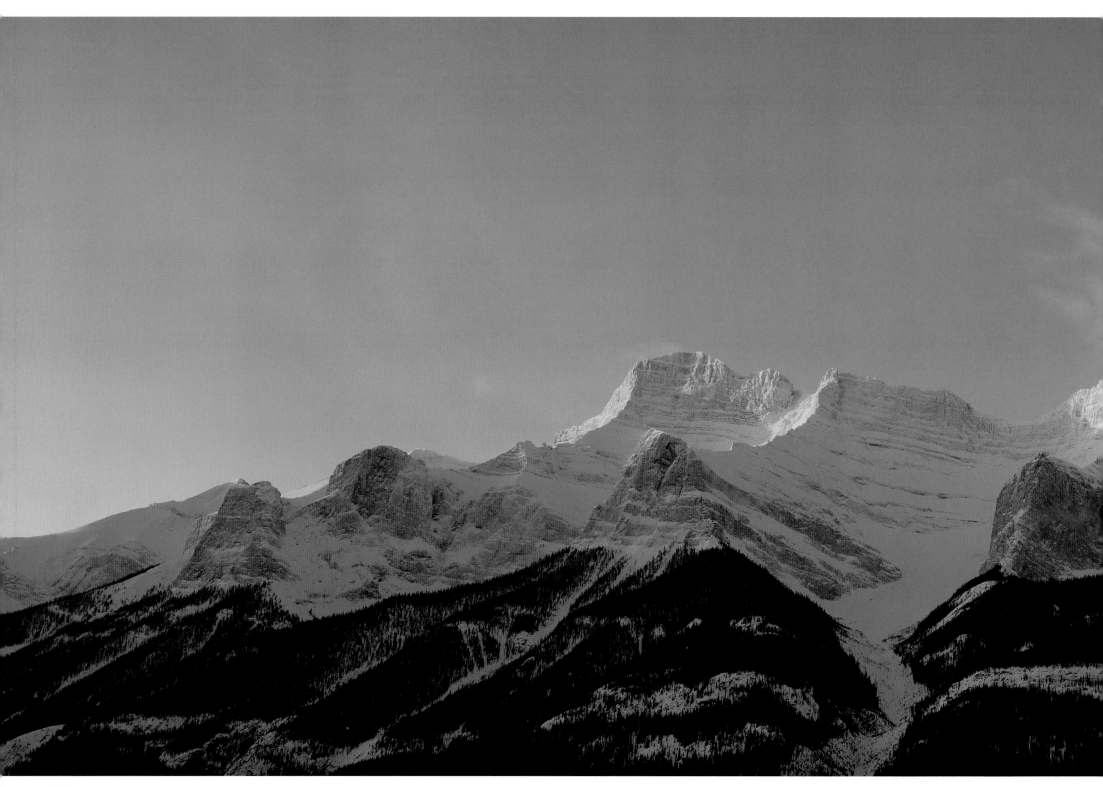

Vue du mont Rundle à l'aube près de Canmore, en Alberta.

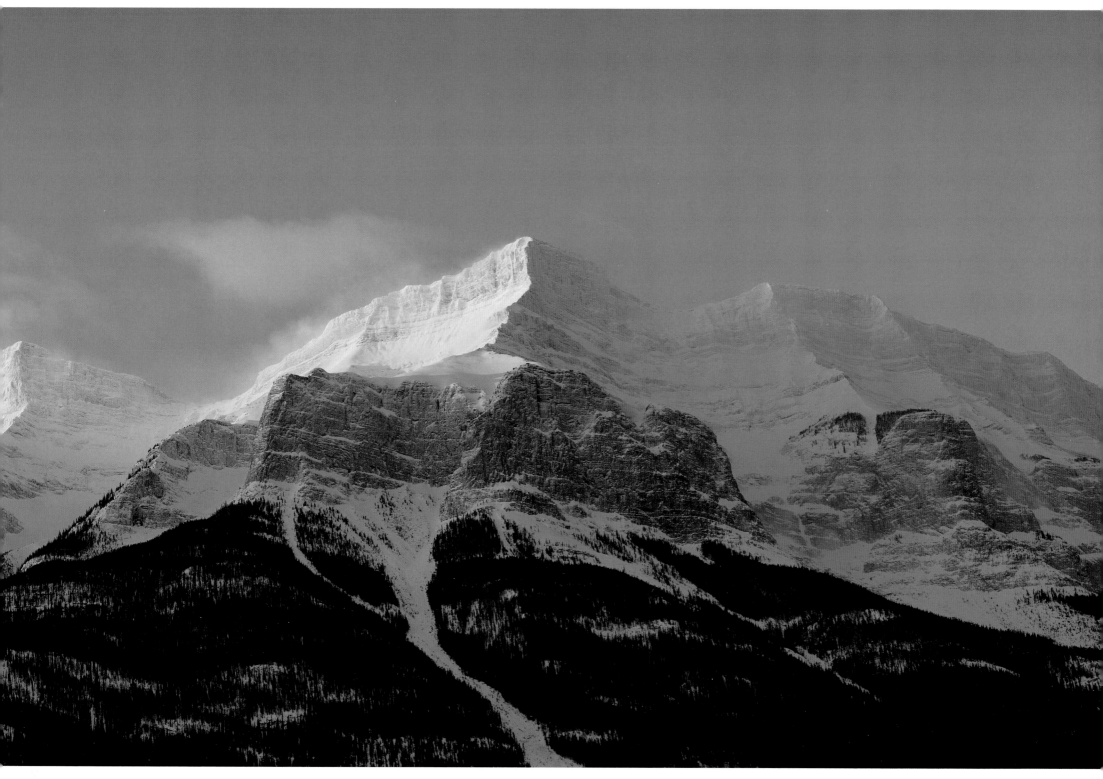

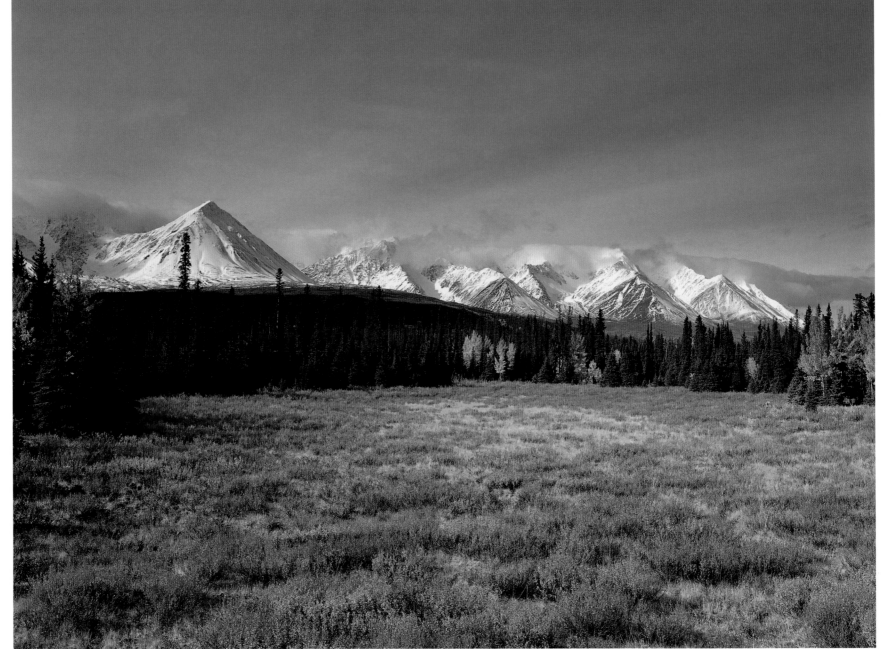

PAGE CI-CONTRE : Un orignal vient boire une gorgée au crépuscule au lac Medecine dans le parc national Jasper.

LE GRAND SEUL : Voilà comment le poète Robert Service qualifia le Yukon lorsqu'il y séjourna durant la ruée vers l'or du Klondike au tournant du siècle. C'est encore vrai aujourd'hui, l'été en particulier lorsque le sol des vallées devient doré au pied d'un rideau de pics enneigés. Ce lieu des territoires du nord du Canada possède un bon réseau de routes et de villes depuis l'époque de la ruée vers l'or, de même que les plus hautes montagnes du pays.

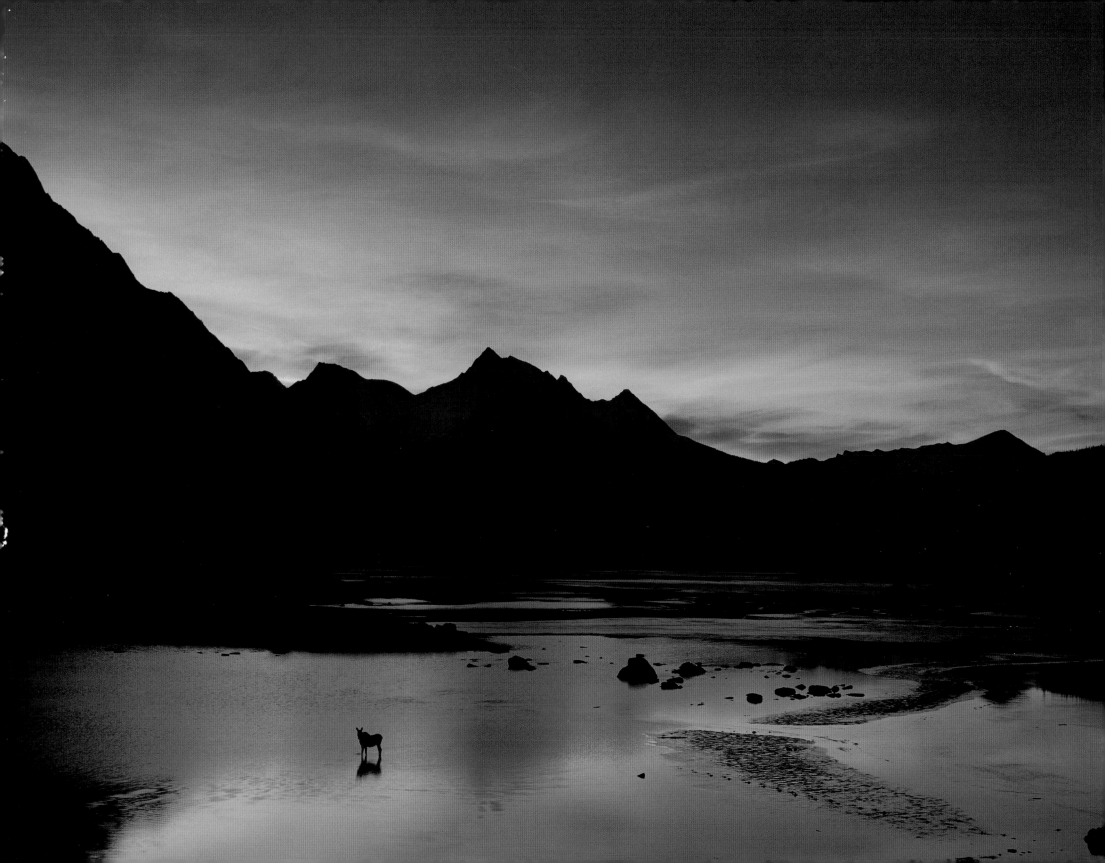

ENCART : Une cabane de mineur abandonnée à Keno Hill au Yukon rappelle les jours légendaires de la ruée vers l'or du Klondike qui attira 100 000 prospecteurs du monde entier dans le territoire. Malheureusement, rares sont ceux qui y trouvèrent la fortune.

Une mère avec son enfant marche à travers la toundra des Territoires du Nord-Ouest par une journée d'été ensoleillée.

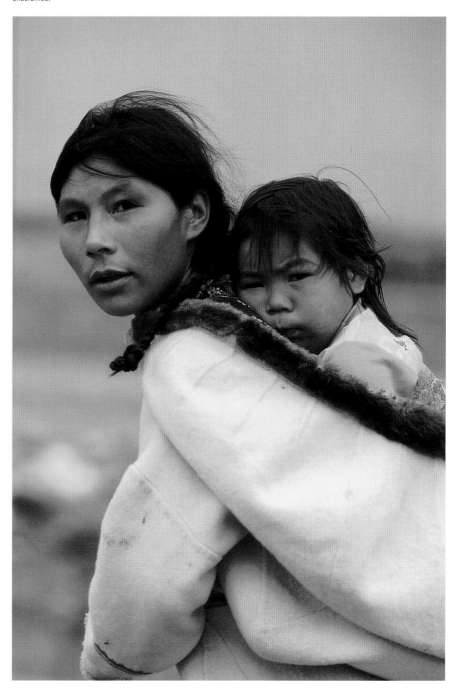

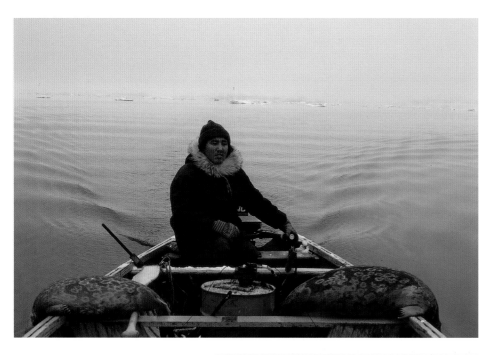

Il y a très longtemps que les Inuits de l'Arctique de l'Est se sont adaptés à leur environnement apparemment hostile. Ici, un membre de la tribu des Inuits vêtu de peaux de caribou (extrême droite) fixe une pointe aiguisée au bout de son harpon avant de partir à la chasse. Ci-dessus, un autre membre d'une tribu des Premières Nations du Nunavut revient en bateau d'une journée de pêche.

En 1999, les Territoires du Nord-Ouest, difficiles à administrer, étaient scindés en deux afin de créer une terre pour ce peuple de l'Arctique de l'Est. Leur patrie sans arbres est obscure 24 heures sur 24 au plus fort de l'hiver, mais il y fait jour jusqu'à trois heures du matin de mars à juin. Le Nunavut n'a pas de routes qui le relient avec le reste du pays mais on peut s'y rendre en avion depuis Montréal.

À DROITE : Une joyeuse travailleuse gratte une peau de caribou dans le confort douillet de son igloo près de la côte de l'Arctique dans les Territoires du Nord-Ouest.

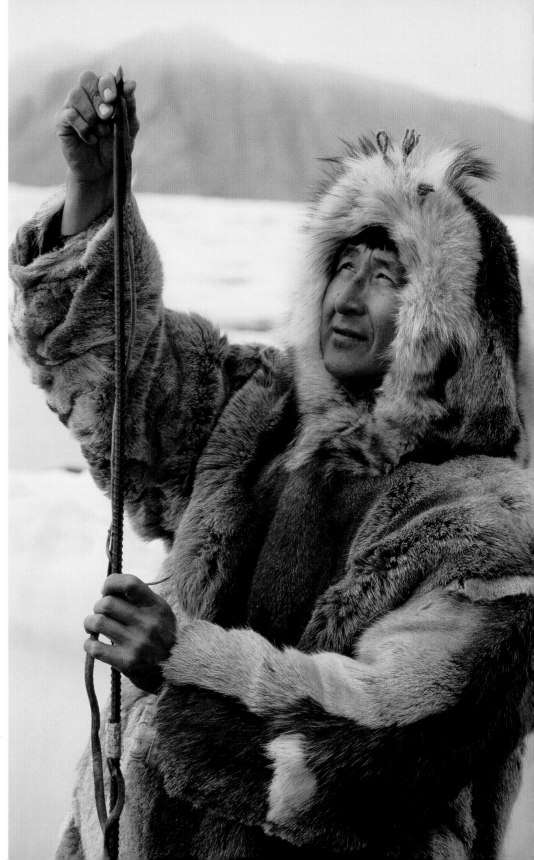

EN HAUTE À GAUCHE : Autrefois le principal moyen de transport, un attelage de chiens de traîneau passe le long d'une piste près de Whitehorse dans le Yukon.

EN BAS À GAUCHE : Le mont Augusta est l'un des nombreux sommets du parc national de Kluane.

À DROITE : Les chutes Louise se précipitent à travers la gorge de la rivière au Foin dans les Territoires du Nord-Ouest.

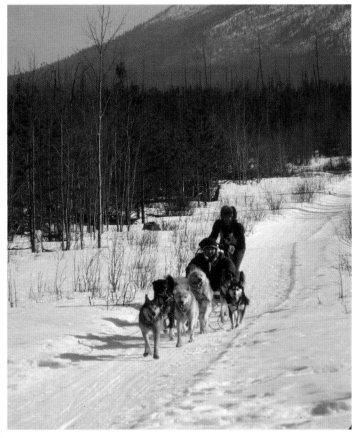

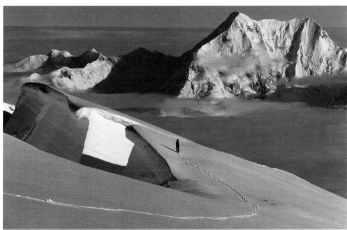

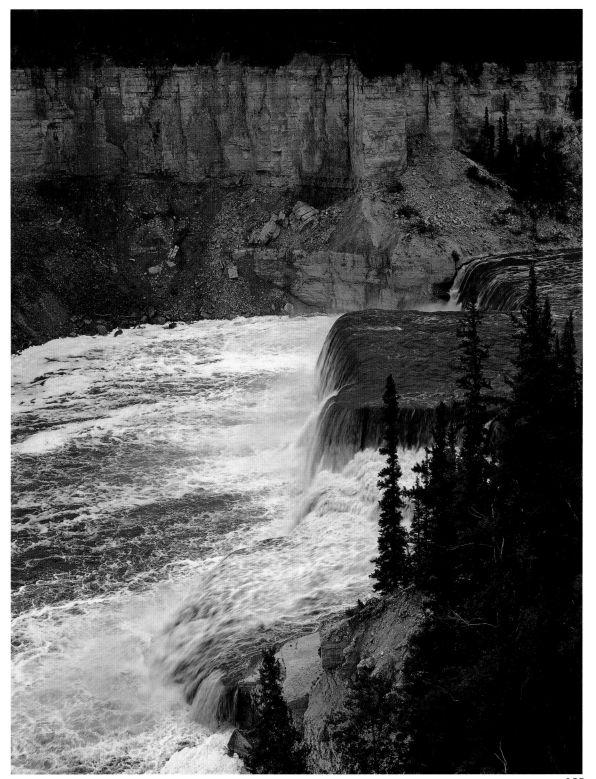

PAGE CI-CONTRE : Une scène sauvage tout près de Whitehorse, la capitale du territoire du Yukon.

Un étrange échantillon de la flore et de la faune du Canada sauvage : de la fougère sous le givre (ci-dessous), des crocus émergeant de la neige (en bas) et une martre d'Amérique surveillant un intrus (à droite).

Ponts des Basiers

Les ponts couverts, avec leurs toits à pignon, étaient autrefois monnaie courante à travers l'Amérique du Nord. Aujourd'hui, ils ont pour ainsi dire disparu – sauf au Nouveau-Brunswick, où l'on en compte encore plus de soixante encore debout. À l'époque du cheval et du buggy, les jeunes couples aimaient croire que ces ponts avaient été créés spécialement pour eux pour qu'ils puissent échanger des baisers à l'abri des regards. En fait, ils avaient été conçus pour protéger des intempéries la chaussée en bois des ponts, augmentant ainsi la longévité de ces derniers de 10 à plus de 70 ans. Les aînés disent aussi que les ponts étaient construits pour ressembler à l'entrée d'une grange afin que les chevaux ne s'affolent pas en arrivant au point de traversée d'une rivière.

Le roi de tous les ponts des baisers enjambe le fleuve Saint-Jean à Hartland juste à côté de la Route Transcanadienne. Avec son envergure de 391 mètres, il demeure en excellent état 80 ans après son inauguration. À l'époque, il avait fait l'objet de controverses. Certains groupes de paroissiens pensaient qu'il en résulterait de très longs baisers.

L'entrée du pont couvert le plus long du monde à Hartland, au Nouveau-Brunswick (à gauche), et l'un des plus petits dans un Québec hivernal (ci-dessous).

128

Le barde du Yukon, Robert Service, a vécu à Dawson
City entre 1909 et 1912 dans cette cabane de rondins
aujourd'hui restaurée. Service, avec ses rimes sur
Dangerous Dan McGrew et Sam McGee, a contribué
à enflammer l'imagination de lecteurs de toute la
planète à propos de ce territoire. Dans la cabane, il
avait l'habitude d'épingler des morceaux de papier
d'emballage au mur et d'y écrire des vers en grosses
lettres carrées. Avec ses poésies, Service, joué ici
par un acteur, toucha beaucoup plus d'argent que la
plupart des prospecteurs n'ont pu en gagner par leur
dur labeur.

Le pays des canyons le long de la
rivière Ross au Yukon n'attire que les
plus intrépides des randonneurs avec
son terrain accidenté.

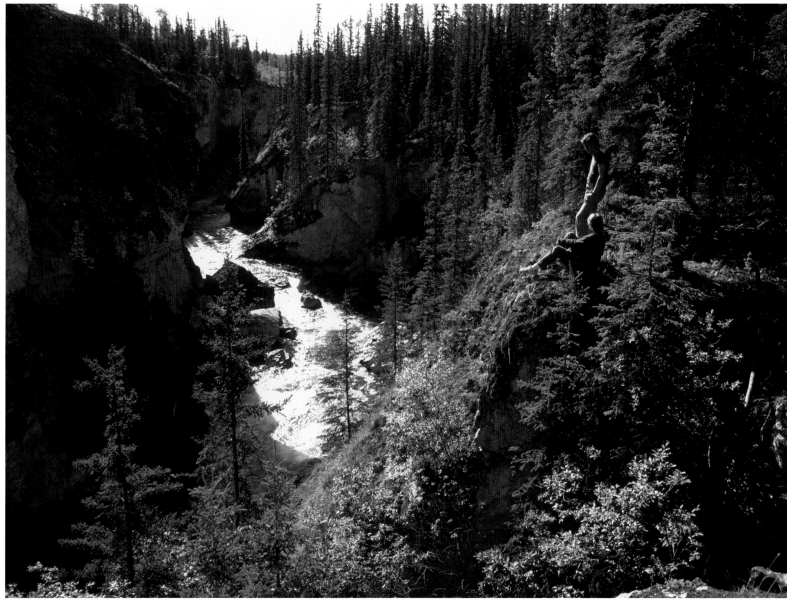

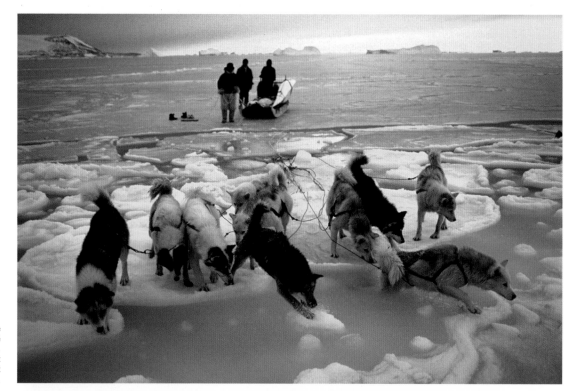

Les chiens de traîneau sont encore utilisés pour le transport dans le nord du Canada, quoiqu'ils aient été largement remplacés de nos jours par la motoneige. Les chiens sont particulièrement utiles au Nunavut dans l'Arctique de l'Est, où il n'y a pas de routes et seulement quelques chemins autour des villages.

Plus haut sommet du Canada avec 5 959 mètres, le mont Logan s'élève au-dessus des nuages au Yukon.

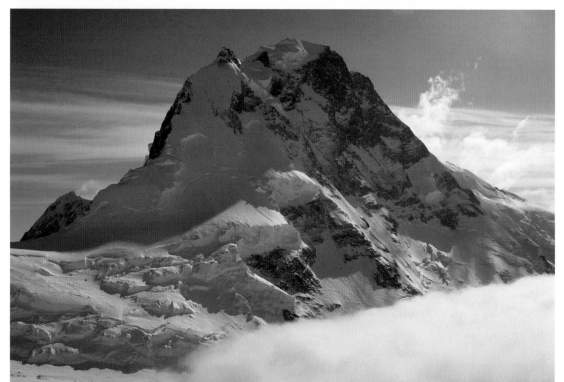

PAGE CI-CONTRE : Après une rude journée de chasse, un Inuit retourne à la chaleur de son igloo pendant que ses chiens de traîneau se couchent pour la nuit. Beaucoup d'Inuits vivent à présent dans de petits villages de maisons préfabriquées bien isolées. Mais lorsqu'ils vont à la chasse, ils peuvent facilement se construire un igloo pour se garder au chaud durant la nuit.

PAGE SUIVANTE : Les aurores boréales, l'un des grands spectacles pyrotechniques de la nature, forment des images plumeuses vertes, rouges, roses et violettes qui ondulent contre le ciel nocturne d'un noir d'encre.

130

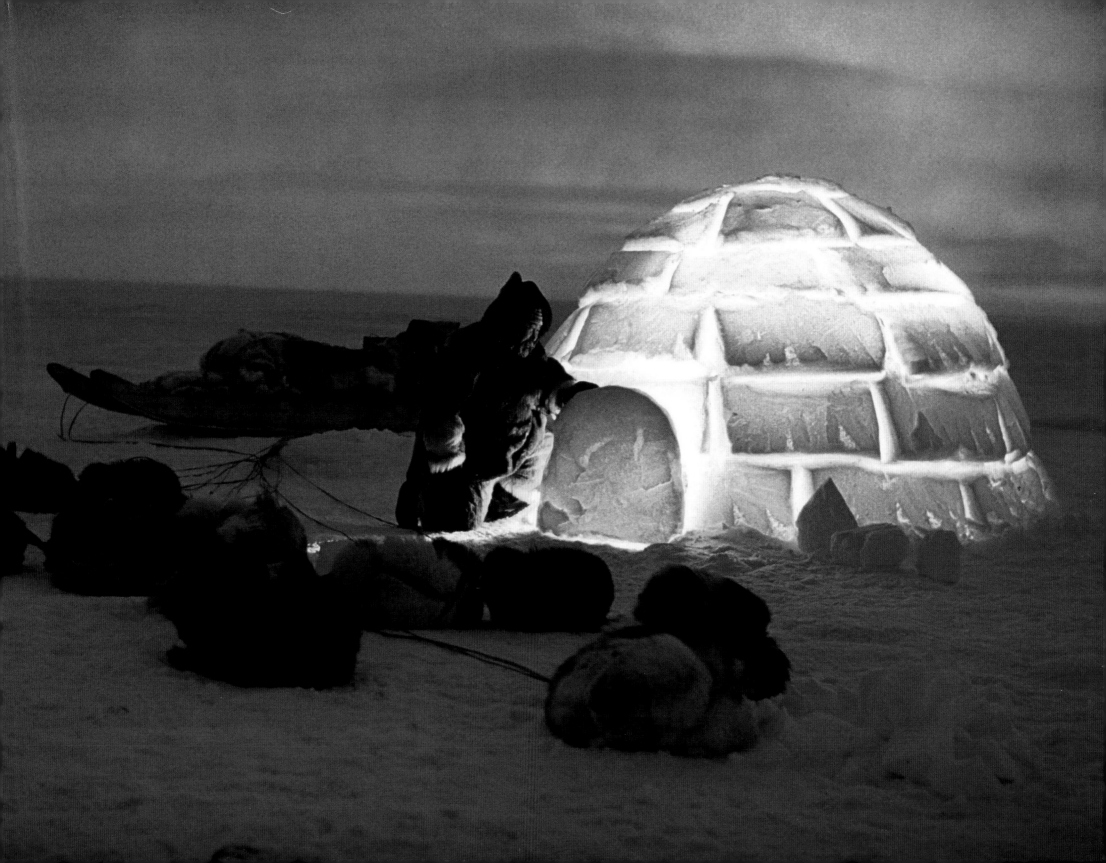